호흡 그리기

Draw Breath

호흡에 숨겨진
내 생각과 감정의 비밀

톰 그레인저 Tom Granger **지음** • 한미선 **옮김**

불광출판사

Drawbreath.com 접속에 대하여

책에서 지시한 오디오를 듣거나 그림 샘플을 보기 위해서는 Drawbreath.com을 방문해야 합니다.

그런데 구글 크롬이나 마이크로소프트 엣지를 이용해서 Drawbreath.com을 검색하면 '주의 요함'이라는 경고를 만나게

됩니다. 해당 사이트가 보안서버를 구축하지 않았다는 뜻입니다.

현재 상업용 사이트나 일부 공공기관을 제외한 개인 사이트 8할은 보안서버를 구축하지 않아 이런 경고 문구가 뜹니다.

이 사이트 자체가 안전하지 않다는 것이 아니라 이 사이트에서 비밀번호나 신용카드 번호 등을 입력할 경우 그 정보가

공격자에 의해 도난당할 수 있다는 것입니다.

이메일 등 개인 정보를 입력하지 않은 상태에서 오디오나 샘플을 받는 것은 아무런 문제가 없습니다.

따라서 주의 요함이라는 경고 문구가 뜨더라도 하단에 '고급' 혹은 '계속'이라는 항목을 클릭 후 계속 접속하시기 바랍니다.

단, 개인 정보 입력 등은 만약의 경우에 대비해서 자제하시기 바랍니다.

나의 가장 위대한 영웅 멜라니와 존에게 바친다

이 책을 읽기 전에

이 책은 최신 정보를 담는 동시에 정보의 정확성을 기하기 위해 최선의 노력을 다했습니다. 본 저자와 출판사는 이 도서에 포함된 어떠한 정보의 오사용이나 오해 혹은 여기 포함된 정보를 바탕으로 개인 혹은 단체가 수행한 행위로 인해 발생한 건강상, 재정상, 혹은 그 어떠한 형태의 손실, 부상, 손상에 대해 책임을 지지 아니합니다.

이 책에 포함된 의견이나 제안은 의료적 견해를 대체하려는 목적으로 제공된 것이 아님을 밝힙니다. 이 도서의 출판 목적은 의식적인 호흡에 대해 기술하고 호흡 기술을 제안하는 데 있습니다. 이 책에 제시된 의견이나 제안은 절대 의료적인 조언이 아니며 그러한 조언을 대신하는 것도 아닙니다. 따라서 독자가 자신의 건강을 염려하고 있다면, 전문 의료인의 조언을 받을 것을 권고합니다. 만약 전문 의료인의 조언을 필요로 하는 건강상의 문제를 갖고 있다면 이 책에 제시된 호흡 기술들을 따라 하기 전, 꼭 의사의 조언을 구하시기를 바랍니다. 운전 중이거나 무거운 장비를 조작 중에는 이 책에 제시된 그 어떤 호흡 훈련도 수행해서는 안 됩니다.

『호흡 그리기』는 몸, 마음, 영혼 등 총 세 부분으로 나뉘어져 있으며, 각 부분은 앞장에서 다뤄진 부분에 대한 확장이다.

BODY 몸

26쪽

이 장에서는 호흡에 대해 면밀히 분석하고 우리 몸의 생리를 근본적으로 바꾸고 내적 상태의 균형을 이루는 데 유익한 간단한 호흡 기술을 몇 가지 배워보게 된다. 이는 우리 몸의 움직임이 감정에 어떤 영향을 미치는지 살펴보는 것부터 시작하게 된다.

MIND 마음

78쪽

우리는 이 장에서 의식적으로 정신을 집중시켜 수행하는 호흡을 뒷받침하는 몇 가지 철학에 대해서 알아보고, 이를 주의력을 강화시키고 우리를 좀 더 평화롭고 건강하며 창의적인 인간으로 성장하게 하는 데 어떻게 활용할 수 있을지를 알게 될 것이다. 우리는 또한 생각의 작은 변화가 세계를 바라보는 시각에 얼마나 큰 영향을 미치게 될 것인가도 확인할 수 있다.

SPIRIT 영혼

118쪽

마지막으로 우리는 새로운 기술을 활용해서 신체 생리학과 의식을 완전하게 장악해서, 좀 더 보람 있는 삶을 살고, 우리 자신은 물론 우리 주변의 사람들에게 감사할 줄 아는 삶을 살 수 있는 방법을 알아본다. 우리의 의식을 호흡에서 그림 그리기로 바꾸면서 우리는 인식의 본질을 파악하는 도구로 활용하고 일상을 바탕으로 한 그림이 초월적인 경험이 될 수 있는지를 경험하게 될 것이다.

하지만 절대 서두르는 것은 금물!

연습은 시작부터 끝까지 차근차근 진행하며 앞서 수행한 연습 위에 새로운 연습을 쌓고 앞으로 하게 될 훈련을 조금 소개하는 방식으로 진행된다.

최상의 결과를 도출하려면 이 책의 맨 처음부터 시작해서 하나씩 단계를 밟아가는 것을 추천한다. 중간 부분을 누락시키고 뒤에 나오는 눈길을 끄는 이미지나 훈련을 먼저해보고 싶은 유혹을 느끼게 될지 모르지만, 나는 독자들이 시간을 갖고 서서히 앞의 훈련을 마치고 뒤에 이어지는 훈련을 해보기를 바란다.

일단 이 책을 3분의 1정도 읽어내려 가면, 그동안 기초가 어느 정도 마련되어 있을 것이다. 그 시점부터는 순서를 무시하고 뒷부분에 나오는 훈련들을 수행해도 무방하다.

각각의 호흡 훈련이 조금씩 다르기 때문에 이 훈련들을 최대한 활용하기 위해서는 매 훈련에 제시된 지시사항을 잘 읽는 것이 중요하다.

각 부분들 사이에 약간의 중복되는 부분이 있다는 것을 알게 될 것이다. 이는 모든 요소들이 서로 연결되어 있기 때문이다. 의식적인 호흡은 몸과 사고의 연결성을 강화한다. 몸과 생각이 하나의 시스템임을 깨닫고 경험하게 될 경우, 당신은 영혼을 일깨우게 되는 것이다.

추천의 말
비드야말라 버치|Vidyamala Burch

처음『호흡 그리기』책을 펼쳤을 때, 나는 눈을 뗄 수 없었다. 이 책의 종이면을 응시하자 즉각적으로 마음을 안정시켜주는 침묵과 공간이 떠올랐다. 더 깊숙이 몰입했고, 이 책에서 이끄는 긴 여행을 시작하면서, 나는 내 손에 뭔가 특별한 일이 일어난 것을 알았다.

지금 세상은 살기에 지나치게 시끄러운 곳이다. 새벽부터 해 질 녘까지 우리는 말, 소리, 전화음, 문자메시지, 소셜 미디어, 24시간 뉴스 채널에 무자비한 폭격을 당한다. 사방이 소음 천지인 삶이 때로는 감당하기 버거워 보일 때도 있다. 감각은 과부하가 걸린 나머지, 휴식을 찾는 것이 어려워지면서 우리의 신경계는 계속해서 곤두서 있고 비정상적으로 많은 자극을 처리해야 한다.

이것이 우리 대다수가 불행하고 지쳐 있는 이유 중 하나다. 하루 중 너무 많은 시간 동안 정신을 곤두세우고 있을 경우, 평온에 대한 인간의 자연스러운 갈망과 니즈는 실현 불가능한 꿈처럼 보인다.

우리가 개인 혹은 공동체 전체로서 건강해지고 싶다면, 의식적으로 고요와 편안함을 증진시킬 수 있는 방법들을 찾아야 한다. 우리는 신경계를 리셋하고 재충전하고 일종의 균형 상태로 돌아가는 방법을 배워야 한다.

간단히 말하면 숨을 쉴 공간을 우리 자신에게 주어야 한다. 말 그대로 리드미컬하고 부드럽게 숨을 들이쉬고 내쉴 수 있는 공간이 필요하다.

우리는 마음챙김 호흡의 장점에 대해서 기록할 수 있고 그것에 대해 이야기할 수도 있다. 그것을 둘러싼 개념들에 대해서 고찰해볼 수도 있다. 호흡 참기의 방어적인 패턴을 인지해보라고 권고할 수도 있다. 아니면 잡고 있던 숨을 놔버리라고 안내받을 수도 있는데, 이는 내쉬는 숨이 최대한 길어질 수 있게 끝까지 숨을 쉬라는 의미다. 그러나 이미 무수히 많은 말들의 홍수인 이 세상을 또 다시 말로 채우는 것에 지나지 않는다. 따라서 그다지 의미 있는 영향을 미칠 것 같지 않다.

톰은 이점을 잘 인지하고 있어서 이미지, 미학, 그림 그리기 훈련에 대한 깊이 있는 생각들을 전달하는 과정에서 말을 최대한 아끼면서도, 매우 현명하고 적절히 잘 활용하고 있다. 건강한 호흡에 대한 글을 읽는 대신 독자들은 훈련 하나를 마무리하면 건강한 호흡이 무엇인지를 직접 음미할 수 있다. 당신의 호흡은 속도가 느려질 것이고, 당신의 생각도 바뀔 것이다. 당신의 감정은 좀 더 넓어지고 창의적이 된다. 호흡 의식하기의 힘을 확인할 필요도 없다. 독자가 구체화된 학습 경험을 할 것이기 때문이다. 직접 경험하고 학습하는 것이야말로 새로운 생각을 각인시킬 수 있고 가장 강력하고 오래 기억나게 하는 방법이다.

톰은 '언어유희'에도 재능이 뛰어나다. 이중의미를 사용하면 문자 그대로 받아들이는 인간의 사고가 습관적이고 표피적인 이해를 통해 쉽게 속임을 당할 수 있다. 톰의 언어 사용은 좀 더 깊은 진실에 다가갈 수 있는 통로가 된다. 이 책의 제목인『호흡 그리기』에서부터 이 책의 마지막 장까지 나는 내 생각이 일반적인 단어의 의미를 다시 생각해보게끔 한다는 것을 알았고, 그렇게 하는 과정에서 놀라울 정도로 놀랍고 경이로운 경험을 했다.

나는 이 책을 사랑한다. 나는 훨씬 깊은 곳에 자리 잡고 있는 단어의 바다 밑으로 깊숙이 들어가는 것을 좋아한다. 나는 톰이 이것이 많은 이들이 필요로 하는 것이라는 것을 알고 있다는 것이 좋다. 그리고 나는 그가 이 경험- 나는 그것을 책이라고 부르기가 망설여진다- 을 실제로 만들 수 있는 재능과 능력이 있다는 것도 안다. 나는 독자들도 이 경험을 음미하고 즐기기를 바란다. 당신의 신경계와 마음도 이에 감사할 것이다. 직관적으로 말하면 그것들도 숨을 쉴 수 있는 시간을 낸 당신에게 고마워할 것이다.

비드야말라는 열여섯 살 때 척추 부상을 당했다. 25년 전 그녀는 사라지지 않는 통증을 관리해볼 생각으로 마음챙김과 명상을 시작했다. 2001년 그녀는 자신이 그때까지 배운 것을 바탕으로 브레스웍스Breathworks를 공동창업했으며, 브레스웍스는 이후 영국의 가장 인정받는 마음챙김 강사 훈련조직으로 성장했다. 그녀는 수년간 불교의 가르침을 수행하고 있으며 1995년에는 삼보 불교 공동체(Triratna Buddhist Community)의 회원이 되었다. 비드야말라는 2008년『『통증, 질병과 함께 잘 살기(Living Well with Pain and Illness)』를 출간했고, 2013년에는 공동으로『기적의 명상 치료(You Are Not Your Pain)』를 출간했다. 두 도서 모두 그녀가 설립한 브레스웍스의 접근법을 바탕으로 하고 있다.

www.breathworks-mindfulness.org.uk
www.vidyamala-burch.com

서문

아나 블랙Anna Black

나는 그림을 그리는 예술가이자 마음챙김 명상과 '베티 에드워즈의 오른쪽 뇌로 그림 그리기' 과정의 교사다. 나는 그림과 명상 간의 연계성에 대해서 늘 관심이 있었다. '내'가 늘 하던 습관을 버릴 수 있는 공간을 경험하면 비판의 목소리가 들리지 않고, 그림이 서서히 모습을 드러내는 순간만이 존재한다. 바로 그 순간 마술이 시작된다.

그러나 우리는 우리가 그리는 그림이 어때야 한다는 판단과 기대의 이롭지 못한 순환고리에 사로잡히는 경우가 너무나 빈번하다. 똑같은 일은 우리가 명상을 할 때도 일어난다. 우리의 머리가 온갖 잡동사니 생각으로 쉴 틈 없이 돌아가게 하는 것은 '해로운' 일이라고 판단이 된다. 하지만 쉴 새 없이 돌아갔던 머리를 잠시 쉬게 해주는 것은 분명 좋은 일임에 틀림없다. 당신의 혼란스러운 머리가 열띤 토론을 벌이느라 여념이 없든, 잠시 쉰 현실은 어떤 것을 선택할 것인지는 언제나 그것의 상황을 인지하고, 특별한 방식으로 상황이 돌아가기를 바라던 마음을 포기할 수 있느냐에 달려 있다.

우리가 어떤 상황을 있는 그대로 받아들일 때, 우리는 더 이상 우리의 경험에 저항하지 않게 되고, 우리에게는 무수히 많은 가능성이 나타날 수 있다.

나는 『호흡 그리기』를 사랑한다. 이 책은 당신의 경험과 그림 그리기 과정을 그냥 지켜볼 것을 유도하기 때문이다. 옳은 것도, 틀린 것도 없다. 누군가 '잘 그린 그림'이라고 판단하게 될 무엇인가를 생산하리라는 기대 같은 것도 없다. 당신의 호흡은 독특하고 당신이 시도하는 모든 것도 그럴 것이다.

『호흡 그리기』는 두 번 세 번, 몇 번이고 되돌아와서 시도해볼 수 있는 훈련들이다. 그 훈련을 시도해야 할 필요, 범주화해야 할 필요 혹은 명명해야 할 필요가 없다. 어쩌면 당신에게는 다른 훈련들보다 특별히 더 선호하는 훈련들이 있을 수 있다. 지루해 하거나 실망하거나 혹은 편안함 혹은 차분해지는 기분을 느낄 수도 있다. 단순히 당신의 호흡, 호흡이 당신에게 해주는 말과 당신은 그것을 어떻게 공감할 것인가를 고민하고 찾아내면 된다. 그러니 이 초대를 기꺼이 받아들이고 즐기기를 바란다.

아나 블랙은 2006년부터 마음챙김 명상을 가르쳐오고 있으며, 『순간을 살아가기(Living in the Moment)』, 『항상 마음챙김(Mindfulness on the Go)』 및 카드 세트 등 마음챙김 명상에 대한 다수의 저서를 집필했다. 그녀의 책들은 여섯 개 언어로 번역되어 출간됐다. 아나 블랙은 예술가이자 오른쪽 뇌로 그림 그리기 과정의 전문 지도자로 활동하고 있다. 그녀는 2008년부터 영국의 오른쪽 뇌로 그림 그리기 워크숍에서 학생들을 지도해오고 있다. 그녀는 2014년 이후부터 자신이 운영해오고 있는 마음챙김 그림 그리기 워크숍에서 그림 그리기와 명상을 결합해서 교육하고 있다.

www.mindfulness-meditation-now.com
www.learn-to-draw-right.com
www.annalouisablack.com

호흡의 기술

인도네시아 오지의 섬들에서부터 북유럽의 깊은 동굴을 지나 남미의 최남단에 이르는 곳에 걸쳐 동일한 모티프를 하나 발견할 수 있다. 그것은 인간의 손이다. 선사시대 제작된 이 손자국들은 인간의 조상 호모 사피엔스가 지구를 활보하고 다니던 여정에 대한 기록이다. 4천 년 전에 만들어진 이 손자국들은 인간이 예술을 창작했다는 것을 보여주는 가장 오래된 증거이기도 하다.

오랜 시간이 흘렀지만 이 손바닥 도상이 여전히 매력적으로 다가오는 이유는 그것을 만든 이들의 인간애와 소박함 때문이다. 먼 조상의 손바닥 이미지 위에 당신의 손을 얹고, 그들이 누구였으며 이 자국들을 만든 이유가 무엇이었는지를 생각해보는 것은 어렵지 않다.

손바닥 자국들이 왜 만들어졌는지에 대한 의견은 분분하지만, 이 손바닥 도장들이 어떻게 만들어졌는지는 분명하다. 이들 최초의 예술가들은 무기 산화물을 가루로 만든 다음 그것을 자신들의 입 안에 넣고 침과 섞어서 물감을 만들었다. 그런 다음 뼈나 나무로 만든 관을 통해서 짧고 강력한 호흡으로 이 물감을 자신들의 손 위에 뿜어 색을 입힌 다음 물감이 묻은 손바닥을 동굴 벽에 찍었다.

뱅크시Banksy(영국의 가명 미술가 겸 그라피티 아티스트-역자주)가 등장하기 전인 4천 년 전 인간은 자신의 숨을 페인트 스프레이 캔으로 삼아, 자신의 몸을 스텐실 삼아 오늘날 기준에 비춰 봐도 손색없는 아름답고 멋진 그라피티를 창조했다.

우리의 눈에는 이 구석기 시대 예술작품이 **"우리가 여기 있었다."**라고 말하는 것처럼 보인다. 이 고대 인류가 영적인 의식을 행하던 샤먼이었든, 그저 자녀와 함께 놀이를 즐기던 부모였든 상관없다. 예술가들의 눈에는 이 손바닥 도상이 온몸을 이용해 자신의 진심을 솔직하게 표현한 하나의 과정으로써 어떻게 해서든 **"우리가 여기 있다."**라는 사실을 전달하고자 한 것으로 해석된다. 그들은 자신들의 몸을 표현 수단, 피사체, 그리고 무엇보다도 의미로 활용했을지도 모른다.

『호흡 그리기』의 목적은 당신의 호흡, 당신의 몸, 그리고 내면의 창조 능력을 활용해 간단한 예술작품 혹은 그 비슷한 것을 달성하는 것이다. 예술이 거창한 의미를 지닌 무엇일 필요는 없다. 깊이 숨을 들이마시고, 차가운 욕실 거울에 힘껏 숨을 뿜은 후, 손가락을 꾹꾹 눌러가면서 사랑하는 사람에게 메시지를 썼을 때, 그 메시지는 가장 단순하고, 가장 정직하며 마음을 따뜻하게 하는 즉석 창작물이 된다.

나는 여러분이 이 책에 소개된 간단한 명상 훈련을 통해서 자신의 호흡과 깊게 연결되기를 바란다. 더불어 당신의 몸과 마음이 좀 더 긴밀하게 연결되기를 바란다. 그리고 최종적으로 이 책을 읽어 나가면서 바쁜 일상 속에서 마음의 평화와 안식의 순간들을 잠시나마 경험하기를 바란다.

명상으로서
그림 그리기

일본 서예를 배우는 학생들이 대체로 제일 먼저 배우는 상징 중 하나는 '엔소enso' 즉 동그라미[一圓相]이다.

엔소는 비유적 의미를 많이 담고 있지만, 그림에서는 의도적 모호성을 띤다. 엔소의 진정한 의미를 언어로 옮기기는 어렵다. 하지만 이는 일어를 영어로 옮기는 차원의 어려움이 아닌, 상징을 언어로 표현하는 차원의 어려움을 의미한다.

선사(禪師)들에게 엔소의 의미를 묻는다면 그 답은 다양할 것이다. 혹자는 만물을 의미한다고 하고 혹자는 무(無)를 의미한다고 할 것이다. 어쩌면 만물과 무 모두를 의미한다고 대답할 선사들이 더 많을 수도 있다. 엔소는 삶과 죽음의 순환, 태양, 달, 우주, 내부, 외부, 완전함, 조화, 무한함, 혹은 깨달음을 의미한다.

이렇듯 '엔소'는 많은 의미를 담고 있지만, 그 원을 그린 예술가에게 엔소는 한순간을 의미한다.

즉, 맑은 정신으로 자연스러운 몸의 날숨에 맞춰, 종이에 정신을 집중시켜 창조한 하나의 신중한 움직임의 결과물이다.

이러한 결과물로서의 동그라미는 과정의 기록이다. 물감으로 표현된 정신과 육체의 경험이다. 또한 그것은 경험의 정직함, 생명력, 불완전성이 갖는 아름다움으로 평가할 수 있다.

이 책 『호흡 그리기』는 이러한 철학에서 영감을 얻었다. 이 책에서 소개하고 있는 모든 연습의 목적은 당신의 호흡을 정직하게 기록하고 호흡이 당신의 육체와 의식에 미치는 영향을 의식하는 것이다.

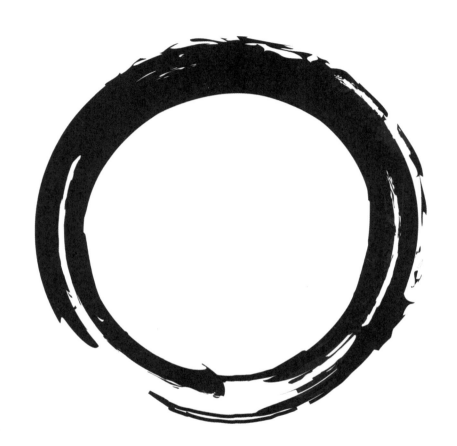

호흡에
집중해야 하는
이유는?

인간은 음식을 먹지 않고 한 달 이상을 버틸 수 있고, 거의 2주간 잠을 자지 않고도 살 수 있다. 한 이틀 정도는 물을 마시지 않아도 문제가 없다. 그러나 숨을 쉬지 않고서는 불과 몇 분도 버틸 수가 없다.

숨을 쉬지 않고 살 수는 없다. 그러나 호흡 활용법을 배워본 적은 단 한 번도 없다.

호흡 활용법을 배워야 한다고 말하면 대부분은 이렇게 말한다. "어떻게 숨을 쉬는지 이미 알고 있는데 호흡을 배워야 하는 이유가 뭐죠? 이 세상에 태어난 순간부터 쭈욱 숨을 쉬고 있잖아요." 하지만 우리 대다수는 어떻게 하면 호흡을 잘 할 수 있는지 잘 모른다. 게다가 평생 건강에 이롭지 못한 호흡 방식을 고수한다. 우리 중 대다수는 자신의 폐활량의 3분의 1도 활용하지 못한다.

다이어트, 운동, 그리고 수면처럼 호흡도 인간의 자연스러운 일부이자 생존에 중요한 부분이다. 앞서 언급한 것과 마찬가지로 호흡도 연습과 절제를 통해서 향상시킬 수 있다.

우리는 하루 약 2만 번의 호흡을 한다. 이는 몸과 마음을 통제해서 좀 더 평온하고 깨어 있는 삶을 살 기회가 2만 번이나 된다는 말과 같다.

요가나 중국 한의학과 같은 동양의 전통은 이미 오래전부터 의식적 호흡의 힘을 이해하고 있었다.

현대과학은 요가의 놀라운 건강 효과가 사실임을 입증하고 있을 뿐만 아니라 놀라운 새로운 연구들로 이러한 주장에 더 큰 힘을 실어주고 있다.

우리는 이 책을 통해서 호흡의 진정한 효능과 기술을 알게 될 것이며, 최신 연구 결과에 대해서도 살펴보게 될 것이다.

『호흡 그리기』에 제시된 훈련들은 몸과 마음 그리고 호흡의 상호연관성을 좀 더 공고히 하기 위한 것이다. 우리는 즐겁고 창의적이며 편안한 활동을 통해서, 호흡을 통한 뇌와 신체의 통제기술들을 살펴보고 배워볼 것이다.

호흡은 단순히 공기의 길이 아니라 목표에 이르는 통로다.

호흡은 우리 몸의 자율신경계가 의식적으로 통제할 수 있는 유일한 부분이다. 하지만 의식적인 호흡을 통해서 모든 다른 기관에 영향을 미치고 그것들을 조율하고 균형을 맞추게 할 수 있다. 호흡은 통제할 수 없다고 느끼는 인체 기관으로 통하는 통로, 즉, 평범한 곳에 숨겨진 무의식의 세계로 가는 비밀통로다.

몸 – 마음의 **연결**

뚱한 표정을
반기는 사람은 거의 없다

연필을 옆으로 눕혀서 입으로 물어보라. 앞니를 지나 두
번째 혹은 세 번째 어금니 위에 올려놓는다는 느낌으로
물어야 한다.

입에서 연필이 떨어지지 않도록 살짝 힘을 가해서
부드럽게 문다.

옆으로 연필을 물고 있을 때 입꼬리에 약간의 긴장이 느껴질
것이다. 그렇다고 통증이나 불편함이 느껴질 정도는 아니다.

만약 불편함이 느껴진다면 연필을 앞니 쪽으로 살짝 당겨서
물어본다.

불편하지 않은 자리에 연필을 위치시켰다면, 이제
당신의 코를 통해서 편안하게 숨을 들이마시고
내쉬기를 다섯 차례 반복해본다.

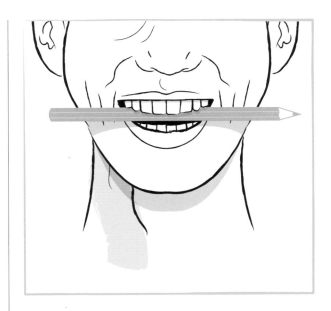

어떤 효과가 느껴지는가?

뺨이 얼얼했다고 말한 사람들 중에는 이 연습을 마친 후 웃고
있는 자신을 발견했다고 말하는 사람들이 많다. 그뿐만 아니라
그들은 사실상 기분도 좋아졌다고 덧붙였다. 강제로 웃는
얼굴을 만들었지만, 사실상 긍정적인 감정상태가 된 것이다.

몸이 마음을 조종한 것이다!

볼과 뺨 속의 몇몇 근육만으로도 이런 효과를 경험할 수 있다면, 몸
전체의 자세가 우리의 내적 심리 상태에 얼마나 큰 영향을 미칠지
상상해보라.

참고: 필자가 여러분에게 입에 연필을 물고 온종일
걸어보라든지 기분이 좋아지리라 기대하면서 억지로
웃어보라고 말하는 것이 아니다(물론 당신이 이런 시도를 해본다고
한다면 필자는 무조건 환영이다). 앞서 제시한 연습은 인간의 인체가
마음에 보이지 않는 영향력을 행사하고 있다는 것을 단적으로
보여주는 하나의 예다.

마음-몸의 **연결**

생각의 양식

당신이 가장 좋아하는 음식은 무엇인가?

동네 식당에서 당신이 매주 사 먹는 특별한 음식이 있는가?
여러분의 특별한 음식은 아마도 사랑하는 사람이 직접 해주는
집밥일지 모른다.

일종의 상으로 스스로에게 근사한 요리를 먹는 호사를 허락한
적이 있는가? 근사한 요리는 인도 요리일 수도 있고 이탈리안
요리일 수도 있다. 또 맵거나 혹은 단 음식일 수도 있다.

지금 이 순간 당신이 무엇인가를 먹고 있다면, 그 음식은
무엇인가?

몇 분 정도 시간을 내서 당신을 푹 빠지게 한 음식의 생기 넘치는
색깔, 입에 침을 고이게 하는 유혹적인 향기, 그리고 멋진 풍미에
대해 오른쪽 접시 위에 아주 상세하게 적어보자.

**근사한 고급 레스토랑의 메뉴 설계를 요청받았다고 가정하고
적어보기를 바란다.**

눈을 감고 마음의 눈으로 그 요리를 생생하게 그려보는 것이
많은 도움이 될 것이다. 당신의 코로 상상 속 그 멋진 향을 깊게
들이마신 다음, 상상 속의 포크로 음식을 들어 올려 한입 크게
베어 문다고 상상해보자.

만약 시간이 허락한다면, 디저트로 무엇을 먹을지 적어봐도 좋다.

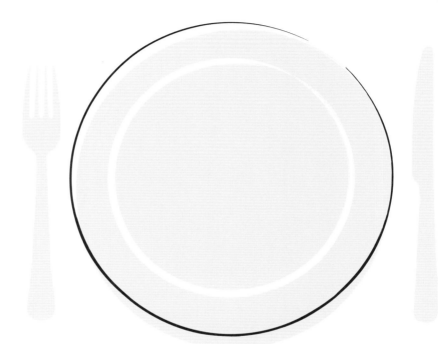

음식을 상상하면서 기분이 어떻게 변하는가?

머리 속으로 음식을 맛보면서 배가 고파지거나 시장기가 더욱 돋거나 더
늘어나지 않았는가? 당신은 음식을 생각할 때 혀에서 침이 돌고
기대감에 배에서 꼬르륵 소리가 나는 걸 경험했을 것이다. 이것은 우리
생각이 신체에 어떤 영향을 끼칠 수 있는지 단적으로 보여주는
놀라운 사례이다. 하지만 생각이 미치는 신체적인 영향이 이렇게
극적으로 나타나는 경우는 그리 많지 않다. 우리의 몸에 일어나는
변화는 눈에 띄지 않아 미처 깨닫지 못하는 경우가 대부분이다.
당신이 상상하는 음식에 관한 생각과 세부적인 내용이 강렬하면
강렬할수록 이미지도 선명해지고 마음이 신체에 작용하는 효과도 커진다.

터무니없는 생각

그리기와 호흡 연습을 시작하기에 앞서서
완벽perfection에 관해 몇 가지 이야기하고자 한다.

서구세계에서는 현대성의 개념과 미의 개념을
혼동하는 경우가 많다.

우리는 모든 것이 부드럽고, 정확하며, 가지런하고,
대칭적이기를 기대한다. 이러한 기대는 미학적인
부분뿐만 아니라 우리의 삶이나 몸에도 적용된다.
이러한 기대와 다른 상황이 벌어질 때 우리는
실망한다.

전통 선불교는 우리 자신의 유한함과 불완전성의
유기적 아름다움을 깨닫기 위한 명상으로 자연의
자연스러운 패턴과 무의식적 주기를 성찰하도록
가르친다.

자연은 대칭, 영속, 혹은 완벽을 추구하지 않으면서
균형과 주기적 갱신을 할 수 있는 타고난 능력이 있다.

실수는 자연스러운 것이다. 우리는 실수를 통해
무엇인가를 인식하고 배우면서 성장한다. 실수는
삶에 질감을 더한다. 늘 모든 것이 평탄하게
흘러간다면 우리의 삶은 지루할 것이다.

**이 책을 읽는 과정 중에 당신이 완벽한 그림을 그렸다는
느낌이 든다면, 무언가 문제가 생긴 것이다. 한 숨 한 숨
모든 호흡이 특별하다. 모든 움직임은 자연의 패턴을
구성하는 또 다른 유기적 일부로서의 당신의 존재를
보여준다. 당신의 경험을 종이 위에 옮겨 놓을 때 이러한
특징이 드러나야 한다.**

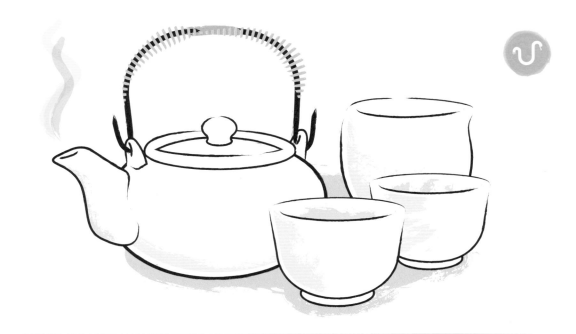

일본에서 이러한 선(禪) 전통은 '와비사비(侘寂)'라는
개념으로 발전했다. 이는 불완전한 것과 비영속적인
것을 인정하는 일본의 전통적 미학 개념으로, 완전함을
추구하는 지금의 우리 문화에서는 쉽게 이해하기 어려운
낯선 개념이다.

일본인들은 깨진 도자기에 난 균열을 눈에 보이지 않게
만드는 대신 금으로 장식해 도자기의 불완전성과 여림을
강조하는 전통이 있다. 자연스럽게 깨진 패턴만이 갖는
자연스럽고 유기적인 아름다움으로 장식된 도자기는
금이 가기 전의 도자기보다 더 아름답게 보인다. 이러한
기법을 '킨츠쿠로이(kintsugi)'라고 부르며 와비사비의
미학적 원칙을 그대로 구현하며 우리가 가진 결점을
감추기보다는 의연하게 받아들이라고 가르친다.

노란색이나 황토색 혹은 메탈릭 금색의 펜을 갖고
있다면, 이 다기 세트에 균열을 그려 넣는다.

**어떻게 균열의 형태를 그릴지 모르겠다면
나뭇가지에서 영감을 얻어 보라. 나뭇가지의 유기적
형태가 깨진 도자기의 금들과 얼마나 유사한지 알게
될 것이다.**

**주변에 나무가 보이지 않는다면, 당신 손에 있는
손금 모양을 참조해도 좋다.**

**만약 선을 그릴 때 자연스럽게 그리고 싶다면
책에서 잠시 눈을 떼도 좋다.**

신중하게 듣기

연필 끝을 이 페이지 중앙에 보이는 점 위에 갖다 댄다.

눈을 감고 잠시 동안 자신의 호흡 소리에 귀를 기울여본다.

세 번의 호흡을 한 후, 호흡의 박자에 맞춰서 자연스러운
움직임에 따라 연필을 아래위로 이동시킨다.

계속해서 눈을 감은 채, 종이 위를 움직이는 흑연 소리와
당신의 콧속으로 드나드는 공기의 소리를 맞출 수 있는지를
지켜본다.

열 번의 호흡을 하면서 이 연습을 계속한다. 원할 경우,
호흡의 횟수를 더 늘려도 된다. 기억해야 할 것은 당신이
그리는 이미지는 신경 쓰지 않아도 된다는 점이다. 이
훈련의 목적은 호흡 소리를 인식하고 조화를 이루는 데
있다.

손의 힘을 빼면 좀 더 부드럽고 조용하게 연필을 움직일 수
있음을 알게 될 것이다.

호흡 소리에서 내면의 상태가 어떤지 알겠는가?

이 책을 읽다 보면 연필을 호흡의 연장선으로
보게 될 것이다. 호흡이 손목의 움직임을
통제하고 움직이게 만든다는 착각을 할 수 있다.

방법

호흡 그리기 소개

가장 날것의 형태로서의 예술은 인간이 세상에 대한 경험을 해석하고 표현하기 위한 도구다. 『호흡 그리기』에서 소개하는 간단한 기술들은 우리의 경험, 즉 내적 세계를 가장 직접적으로 해석하고 표현하는 데 사용된다.

이 책에 소개된 방법들을 이용해서 호기심과 열정을 가지고 숨을 쉬는 매 순간의 경험을 인식하고 기록하게 될 것이다.

이 간단한 방법들을 따르면 이 책 『호흡 그리기』를 최대한 활용할 수 있다. 이 책은 군데군데에서 기억을 상기시키기 위한 용도의 요약정리가 제공되고 있다. 하지만 필요할 경우, 이미 연습한 활동으로 돌아가 기억을 더듬어 볼 것을 추천한다.

언제나 연필의 움직임을 이끄는 주체는 호흡이어야 한다. 절대 그 반대가 돼서는 안 된다.

이것이 이 책의 모든 페이지에서 가장 기본이 되는 핵심이다. 필자가 독자 여러분에게 좀 더 간단한 훈련을 한두 가지 연습해보기 전까지는 절대 좀 더 상급 훈련으로 서둘러 진행하지 말라고 하는 이유도 이 때문이다.

호흡을 그릴 때, 모델이나 풍경을 보고 있는 것처럼 혹은 실제 삶의 경험을 그리는 것처럼 당신의 호흡 패턴을 표현하는 데 초점을 맞춰야 한다.

그리기의 대상으로서 호흡을 면밀하고 정직하게 관찰할 필요가 있다. 호흡의 속도가 항상 그리기의 속도를 결정해야 한다. 절대 조급한 마음으로 이 훈련들을 수행해서는 안 된다.

언제라도 훈련을 좀 더 일찍 끝내기 위해서 빠른 호흡을 하는 자신을 발견하면, 훈련을 멈춰라. 나중에 충분한 시간이 확보될 때 다시 해보기를 권한다.

연습을 하기 전에

각 연습에 대한 지시문을 읽을 때 충분한 시간을 갖고 중요한 요소들을 이해하도록 한다.

훈련을 시작하기에 앞서 연필을 잡고 해당 페이지에 있는 시작점에 연필 끝을 갖다 댄다. 그런 다음 연필을 움직이지 말고 들이쉬고 내쉬는 호흡을 천천히 세 번 하면서 호흡으로 인해 일어나는 감각에 세심한 관심을 기울인다. 이 세 번의 호흡 주기를 관찰하고 난 후 손에 쥐고 있는 연필을 움직이기 시작한다.

이 과정은 마치 에스컬레이터에 타기 전에 그것이 올라오는 모습을 지켜보는 것과 비슷하다. 지금 당신은 연필의 움직임과 속도를 맞출 준비를 하는 중이다. 리드미컬한 호흡을 유도하는 훈련들도 일부 있다. 하지만 언제나 그림을 그리는 속도는 호흡의 속도에 맞춰야 한다.

이 훈련을 한두 차례 하고 난 후, 평온해진 상태에서 장소에 구애받지 않고 자신의 몸과의 대화를 시도하고, 이때 어떤 느낌이 드는지 그리고 마음의 상태가 어떤지 파악한다.

매번 훈련을 마치고

해당 페이지에서 연필을 떼기 전, 충분한 여유를 가지고 최소 1회의 호흡 사이클을 지켜본다. 각 훈련을 마친 뒤 당신의 감정이 어떤지를 파악해라. 훈련을 시작하기 전과 비교해서 조금이라도 기분에 차이가 있는가? 당신의 마음 상태가 어떤지 주목해라. 머릿속이 생각으로 복잡한가? 몇 가지 생각이 그 안에 존재하는가? 이때 당신의 몸은 어떤가? 어떤 감정을 느끼고 있는가? 신체 내 어디에서 그런 감정들이 느껴지는가? 호흡의 수만큼 그런 것들을 느껴보라.

호흡 훈련 전후에 필요한 요소들을 기억하기는 어려울지 모르지만, 이 요소들을 준비하고 수행하는 순간이 가장 중요하고 보람 있는 시간임을 알게 될 것이다. 나는 이 책 곳곳에서 짧은 글을 통해서 이점을 상기시킬 예정이다.

네 가지 유형의 훈련 소개

1. 유도호흡

유도식 훈련을 하는 동안, 들숨일 때는 분홍색 점선을 따라 연필을 위로 움직이고, 날숨에서는 파란색 점선을 따라 연필을 아래로 움직이라는 지시를 받게 될 것이다.

이 활동들은 호흡에 맞춰 자연스럽게 흐르는 리듬을 지원하고, 호흡의 자연스러운 속도를 파악하고, 호흡의 내적 피드백을 한 번에 하나씩 쉽게 인식하는 데 도움을 줄 것이다.

당신은 유도된 방식의 훈련을 통해서 호흡의 구조, 호흡의 심리학 및 철학을 구성하는 다양한 요소들을 파악하는 데 도움을 받을 수 있고, 편안하고 리드미컬하며 집중된 호흡을 경험할 수 있다.

호흡을 **들이쉴 때** 분홍색 점선을 따라 **위로** 움직이다.

숨을 **내쉴 때** 파란색 점선을 따라 **아래로** 움직이다.

2. 자유호흡

자유호흡은 자신의 호흡을 관찰하고 유도호흡 훈련에서 학습한 호흡 기술과 패턴을 이용해서 호흡을 시각적으로 설명하는 훈련이다.

자유호흡의 목표는 그림 그리기를 통해서 당신의 호흡을 사실적으로 표현할 수 있게 돕는 것이다. 그림이 불완전하면 할수록, 신체 안에서의 유기적 변화를 좀 더 정확하게 표현할 가능성이 커진다.

자유호흡 훈련은 자신의 호흡을 진솔하게 설명하는 그림을 그리기 위해서 제시된 기존의 그림을 완성하라고 요구하는 경우가 많다.

숨을 **들이쉴 때 위로** 움직이고
숨을 **내쉴 때는 아래로** 움직인다

3. 그리기 호흡

파란색과 분홍색 실선으로 표시돼 있다. 이 훈련에는 상당한 집중력이 필요하며, 보기보다는 다소 어려운 훈련이다. 대부분의 유도호흡 훈련과 달리, 파란색 실선과 분홍색 실선의 길이가 상당히 다양하다.

이 훈련의 목적은 실선의 길이와 무관하게 연필이 움직이는 속도를 호흡의 리듬에 맞추는 것이다.

변화를 주지 않고 자연스러운 호흡의 수를 관찰하고, 동시에 선의 이미지를 따라가면서 연필의 움직임 속도를 달리해본다. 처음에는 당신의 머리를 쓰다듬으면서 동시에 배를 문지르는 것 같은 느낌이 들 수 있다.

이러한 연습으로도 호흡을 고르게 하는 데 실패한다면, 그것은 호흡이 그림을 그리는 속도를 조절하는 것이 아닌 그림을 그리는 속도가 당신의 호흡을 조절하기 때문이다. 그리기 호흡 연습은 앞서 제시된 두 가지 유형의 훈련에 익숙해진 다음에 시도해보는 것이 이상적이다.

출발점은 각각 들숨과 날숨의 시작점을 의미한다.

4. 일회성 호흡

이 일회성 연습들은 이 책 곳곳에 배치돼 있으며 구체적인 목적이 언급되어 있다.

일부 일회성 훈련들은 호흡 훈련이 포함되어 있지 않지만, 자신의 인식이나 집중력을 관찰하고, 경험에 기반한 방식으로 추상적인 부분을 설명하는 데 도움을 준다. 이 훈련을 최대한 활용하기 위해서는 일회성 훈련에 제시된 지시문을 꼼꼼하게 읽어보기 바란다.

호흡 그리기를 최대한 활용하는 법

처음부터 시작하기

호흡 그리기는 처음부터 찬찬히 따라가면서 끝까지 완주하는 것이 이상적이다. 모든 연습은 앞서 수행한 연습을 바탕으로 점진적으로 강화가 되어 당신의 확신과 이해를 고양하는 데 초점을 맞추고 있다.

이 책의 첫 부분을 수행하고 나서 나머지 부분을 연습해볼 것을 강력히 추천한다. 첫 부분의 연습들이 기본적인 훈련 기술들을 습득하는 데 도움을 줄 뿐 아니라, 나중에 등장하는 다른 훈련들을 수행하는 데 수월함을 느끼게 해줄 것이다. 호흡의 생리학적 특징을 이해하고 이후 제시될 일부 정보에 대한 기초지식도 제공해 줄 것이다.

기본적인 정보를 이해할 경우, 이후 수행하게 될 연습에서 더 많은 것을 얻을 수 있다. 일단 편안하게 호흡을 그릴 수 있게 되면, 마음에 끌리는 호흡 그리기 훈련을 자유롭게 선택해서 수행해도 좋다.

여유를 가지고 훈련마다 제시한 지시문을 꼼꼼하게 읽어라. 각각의 훈련들이 아주 조금씩 차이가 있다.

자신이 그린 그림을 공유한다.
#DrawBreathBook

호흡 그리기는 언제 하면 좋을까?

풍요의 시대에 결핍을 말할 수 있는 유일한 자원은 바로 시간이다. 끝도 없이 밀려드는 이메일에 답을 하고, 자녀들을 위해 운전사 노릇을 하고, 짬을 내서 식료품 가게에 들러 필요한 것을 살지언정, 자신을 위해서는 단 10분을 내는 것도 불가능해 보인다. 시간을 낸다는 생각 자체가 우리에게는 스트레스가 될 수 있다. 그러나 이 책에 제시된 여러 가지 훈련을 해보고 이를 통해서 스트레스를 풀 수 있다면, 그 자체가 여러분에게는 시간을 내는 것이 될 것이다. 스트레스가 풀리면 당신의 생산성은 높아지고 시간을 관리하는 게 더 쉽다는 것을 알게 될 것이다.

이 책에 제시된 다수의 훈련은 수행하는 데 1분이 채 걸리지 않는다. 몇 차례고 당신이 원하는 대로 다시 돌아와서 그리던 그림을 계속해서 그려나갈 수 있다.

하루 중 어느 때가 훈련을 수행하기에 적합한지와 관련해서 이야기하자면, 당신의 몸은 그 자체의 자연적인 리듬을 갖고 있다는 말을 하지 않을 수 없다. 신경계의 균형을 잡아주는 숨쉬기 연습은 몸이 관여하고 있는 모든 중요한 임무를 수행하는 데 도움을 준다. 몸과 마음의 균형을 유지하는 것은 문제 해결이든 취침을 위한 준비든, 좀 더 나은 몸의 임무수행의 결과로 이어질 수 있다. 아침에 이러한 훈련들을 수행한다면, 스트레스를 해소하고 그날 어떤 일에 직면하더라도 좀 더 집중할 수 있게 될 것이다. 한편 저녁에 훈련을 한다면 재충전의 기분이 들고 몸과 마음이 휴식을 할 수 있게 준비시켜 줄 것이다.

어떤 미술 도구를 이용해야 할까?

이 책에서 나는 계속해서 '연필'이라는 단어를 사용하고 있지만, 여러분이 원하는 다양한 미술 도구들을 이용해볼 것을 추천한다. 자신이 선택한 미술 도구를 사용했을 때 따라오는 다양한 결과, 다양한 감정, 그리고 다양한 기대감들을 관찰해보고 어떤 감정이 자신에게 맞는지 알아보길 바란다.

나는 개인적으로 자유호흡 훈련을 위해서 전통적인 연필(혹은 연필의 미래지향적 사촌인 샤프)을 사용하는 것을 선호한다. 연필은 본질적으로 촉각적 성질을 갖고 있어서 종이의 질감이 주는 가시적 피드백을 얻을 수 있다. 이뿐만 아니라 지울 수도 있고 원하면 반복할 수도 있다. 잉크펜은 유도호흡 훈련에 좀 더 적합하고 지면 위를 왔다 갔다 하면서 부드럽고 유동적인 움직임을 표현할 수 있다.

필기구의 색은 전적으로 독자들의 선택에 맡긴다. 다양한 색을 선택하면 흥미롭고 창의적인 요소를 더해 수행 중인 연습이 오롯이 자신의 것이 될 수 있다. 시도해보기를 바란다.

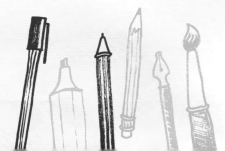

호흡 그리기의
사용법

책상 앞에 등을 똑바로 펴고 긴장한 자세로 앉는다. 턱을 최대한 앞으로 끌어당겨 목 뒷부분이 펴질 수 있게 하되, 머리를 숙여 책을 내려다봄으로써 등이 활처럼 휘어지지 않도록 한다. 훈련 내내 어깨에서 힘을 빼고 편안한 자세를 유지하도록 한다.

이 책은 하드커버로 만들어져서 어디에서나 활용이 가능하다. 나는 당신이 가족이나 반려동물 혹은 스마트폰에 방해받지 않을 환경, 집중력이 흐트러지지 않을 평온한 환경을 만들기를 바란다.

전통적인 명상 자세인 가부좌는 본인이 편하다고 생각될 때만 취하기 바란다. 양반다리 혹은 가부좌를 틀고 앉고 싶다면 앞 약간 높은 곳에 책을 올려두고 책을 향해 손을 뻗을 때 등이 구부정해지지 않도록 한다.

이 책을 활용할 방법은 많다. 어떤 사람에게는 효과가 있지만 또 다른 사람에게는 효과가 없을 수 있다. 다른 책들 위에 이 책을 올려두면 좋다. 중요한 것은 당신이 편안하면서 집중력과 침착함을 유지할 수 있고, 구부정한 자세로 인해 호흡이 방해를 받지 않을 자세를 찾는 것이다.

등을 똑바로 세우고 긴장한 자세를 유지해 폐 속의 공간을 최대한 확보하고 깊은 횡격막 호흡(복식호흡)이 가능하도록 한다.

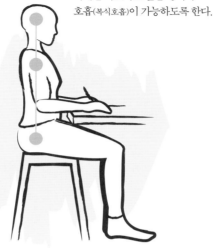

오디오 콘텐츠

『호흡 그리기』에 제시된 모든 훈련은 이 간단한 지시문을 따르면 완수가 된다. 『호흡 그리기』의 공식 사이트인 drawbreath.com에서 리듬을 맞추는 훈련과 일부 유도 명상 훈련을 위한 오디오 지원을 무료로 받을 수 있다. 만일 시간을 가지고 호흡의 속도를 정확하게 유지하기를 원한다면 전통적인 유도 명상과 유사한 이들 녹음자료가 도움이 될 것이다. 오디오 지원을 받을 수 있는 훈련은 상단에 제시된 헤드폰 표기를 볼 수 있다.

다양한 연습을 이어 붙여 만든 훈련법

『호흡 그리기』는 사실상 절충적이다. 나는 독자들에게 다양한 호흡 방식, 명상 및 철학을 풍부하고 다채롭게 소개하기 위해서 전 세계의 과학적, 영적, 그리고 고대와 현대의 다양한 전통을 찾아보고 흥미롭고 영감을 주는 것들을 선별하고, 이들을 삽화라는 렌즈를 통해서 재해석했다.

나는 이러한 접근 방법이 두 가지 사실을 잘 보여줄 것이라고 기대한다. 첫째 (정반대의 사실을 주장하는 이들이 많지만) 명상이나 이완만을 위한 방법으로 호흡을 취급하고 있는 전통은 없다. 둘째, 공통적인 생리학 때문에 호흡 훈련은 문화와 시대에 상관없이 보편적인 호소력과 유용성을 갖고 있다. 호흡 훈련에 참여할 때 12세기 수피교의 신비주의자, 현대 일본의 학생 혹은 서양의 여성 사업가도 모두 똑같이 예측 가능한 신체적 그리고 정서적 변화를 겪게 된다. 호흡은 단순히 몸과 마음을 하나로 만드는 수단이 아니라 인간을 하나로 통합시키는 힘이다.

호흡 훈련의 이점

요약

'호흡 훈련'은 호흡 패턴을 의도적으로 통제하거나 자연스러운 상태에서 이루어지는 호흡을 의식하는 것을 의미한다.

의식적인 호흡은 집중력을 향상시키고, 스트레스를 완화시켜주며, 활력 수치를 상승시키는 데 도움을 준다.

각각의 호흡 훈련은 신체적인 것에서부터 정신적인 것, 나아가 영적인 것에 이르기까지 광범위한 이점을 갖고 있다.

만약 이 모든 장점에 더해 부작용도 없는 묘약이 존재한다면, 당신은 그 묘약을 구매하는 데 얼마를 지불할 용의가 있는가? **좋은 소식은 돈을 지불할 필요가 없다는 것이다. 공기는 공짜이고 우리 주변에 항상 존재한다. 당신은 언제나 공기를 들이마실 수 있고 앞으로도 계속 그럴 수 있다.**

신체적 차원의 이점

- 신체를 이완시켜준다.
- 수면을 개선한다.
- 활력을 증가시킨다.
- 근육 긴장을 완화시킨다.
- 체력을 강화시킨다.
- 염증을 감소시킨다.
- 혈압을 개선한다.
- 심장마비나 뇌졸중의 위험을 감소시킨다.
- 폐를 통해서 체내 독소를 자연스럽게 제거한다.
- 노화를 늦추고 심지어 노화를 미세하게 개선하는 효과가 있다. (62쪽 참조)
- 근육을 강화하고 확장시켜, 자세를 개선하고 등, 무릎, 및 엉덩이 부상으로부터 보호한다.
- 긴장의 형태로 체내에 저장된 억눌린 감정과 과거 상처에서 해방되는 데 호흡을 사용할 수 있다.

정신적 차원의 이점

- 정신을 맑게 한다.
- 긍정적 생각을 많이 하게 한다.
- 긍정적인 감정을 강화한다.
- 부정적인 사고 패턴을 인식하고 그것을 깨는 데 도움을 준다.
- 내적 평화를 느끼게 한다.
- 침착하고 평온하다는 느낌을 받게 한다.
- 회복력과 자존감을 높인다.
- 내적 감각 능력과 자기인식을 향상시킨다.
- 직관을 강화한다.
- 창조적 통찰력의 용량을 확장한다.
- 주변 사람들에 대해 좀 더 친밀감을 느낄 수 있다.
- 삶의 문제들을 좀 더 적극적으로 해결하게 하고 풍요로운 인생을 즐길 수 있게 한다.

호흡 훈련이
어떻게 효과가
있을까?

이러한 효과들을 믿기 어려울 수 있으나 호흡에 대해 더 많이 생각하면 할수록 점점 더 이해가 되기 시작할 것이다.

혈중 산소 농도가 높아지면 체내 세포의 건강을 유지할 수 있고, 장기나 근육 조직의 성장을 촉진한다.

건강한 호흡의 이동은 당신의 근육을 작동하게 하고, 중요한 장기들을 마사지해주며 림프계를 순환시킨다. 한편 이산화탄소 및 기타 독성물질을 폐를 통해 배출시켜 혈액을 청소한다.

깊은 호흡은 신체를 이완시키고, 자세에 미묘한 영향을 미치는 근육들을 강화하고 연장한다. 건강한 호흡에는 좋은 자세가 필요하며, 좋은 자세에는 건강한 호흡이 필요하다. 이 두 가지는 보완적 기능을 하는 파트너들이다. 자세와 호흡 모두 당신의 기분과 혈액화학치를 반영하고 영향을 미친다.

느리면서 리드믹한 숨쉬기 활동은 부교감신경계(parasympathetic nervous system (PNS))를 활성화시킨다.

부교감신경계는 체내 내장기관들이 서로 균형을 유지하게 돕는, 즉 항상성(homeostasis)을 유지하게 돕는 몸이라는 시스템 대부분을 관장한다. 또한 투쟁 도주 반응을 끔으로 우리의 몸이 휴식 소화 모드로 들어가게 해서, 혈압에서부터 면역체계에 이르기까지 자연적인 몸의 모든 항상성 기능을 훨씬 더 강화한다. 부교감신경계는 심지어 혈액의 효과적인 영양분 흡수 방식을 개선한다.

보다 효과적으로 리드믹한 호흡을 할수록 앞서 언급한 이점들이 몸과 정신에 미치는 긍정적 영향은 더욱 배가된다.

호흡 훈련은 단순히 나쁜 요인들을 제거하는 것에 관한 것이 아니다. 이 훈련은 인체의 내적인 물리적·정신적 상태의 균형을 잡고, 자기 자신에 대한 기대치 그 이상을 성취해 가장 바람직한 삶을 살기 위한 하나의 수단이다.

호흡은 우리를 치유하고 육체적·정신적, 그리고 영적인 건강을 증진시키는 데 도움을 준다. 이 책은 그 방법과 이유를 재미있고, 기발하면서 마음의 평화를 주는 호흡 훈련을 통해서 점진적으로 소개한다.

호흡… 기본적인 것

우리가 의식할 수 있고 통제할 수 있는 호흡의 변수들은 무엇인가?

호흡은 매우 다양한 특징을 갖고 있으며, 각각의 특징이 우리의 신체와 정신에 미묘한 영향을 미친다. 잠시 시간을 갖고 다음의 특징들을 읽으면서 표시를 하고 각각의 특징이 지금 이 순간 당신의 호흡에 어떻게 표출되고 있는지에 관심을 기울여라.

호흡수(Rate)

당신은 얼마나 빠르게 숨을 쉬는가? 얼마나 자주 숨을 쉬는가? 호흡은 분당 호흡수로 측정되는 경우가 많다. 천천히 숨을 쉴수록 분당 들이마시는 숨의 횟수가 더 적어진다. 건강한 사람의 경우, 느린 호흡은 차분한 심적 상태임을 보여주는 표시이다.

깊이(Depth)

당신은 깊은 호흡을 하는가 아니면 얕은 호흡을 하는가? 호흡할 때 실질적으로 흡입하는 공기의 양은 얼마나 될까? 학술 논문에서는 이를 일회 호흡량tidal volume이라고 부른다. 횟수와 비율의 결합인 호흡 깊이의 변화가 우리의 집중력과 에너지 수치에 커다란 영향을 미칠 수 있다.

지금 이 순간 당신의 호흡은 어떤가? 깊은 호흡인가 얕은 호흡인가? 빠른가 아니면 느린가? 자신의 호흡 상태를 점검하고 위의 표에 X표를 해봐라.

비율(Ratio)

들숨과 날숨 중 어느 것이 더 긴가? 편안한 상태의 호흡일 때, 날숨이 들숨보다 살짝 더 길 때가 더 많다. 들숨과 날숨의 비율을 의식적으로 조절하면 신체와 신경계에 각기 다른 영향을 미칠 수 있다. 들숨이 더 길어지면 역동적이고 활력이 넘치고, 반면 날숨이 더 길어지면 이완 및 원기회복의 효과가 있다.

들숨과 날숨의 길이가 각각 몇 초인지 측정해보라. 어떤 호흡이 더 긴가?

리듬(Rhythm)

당신의 호흡은 얼마나 규칙적인가? 당신은 강력하고 리드믹한 주기로 호흡을 하고 있는가? 혹은 몇 차례 들숨을 쉰 다음 잠깐 숨을 내쉬지 않고 참고 있는가? 가령 집중할 때나 혹은 날숨을 쉬기 전 혹은 다음 호흡을 하기 위해 한숨을 쉴 때를 말한다. 앞으로 당신은 이 책에서 의도된 리드믹한 호흡이 건강에 놀라울 만큼 긍정적 효과를 미치는 반면, 무의식적인 한숨은 과로의 징표라는 사실을 알게 될 것이다.

멈춤(Pauses)

날숨 후 짧은 멈춤이 있다는 것을 알고 있는가? 만약 알고 있다면, 그 멈춤 기간이 얼마나 되는가? 멈춤 기간을 연장하면 어떤 느낌인가? 좀 더 편안하다고 느끼는가? 아니면 멈춤이 길어질 경우, 불편하다고 느끼는가? 숨을 들이마신 후 폐 속에 공기를 잠시 붙잡고 있으면 기분이 어떤가?

질감(Texture)

숨을 내쉬고 들이쉴 때 몸을 살짝 움직여도 호흡은 안정적인가? 아니면 호흡이 고르지 못하고 불규칙한가? 화가 났을 때 호흡은 매우 불규칙해질 수 있다. 특히 울었을 때 그렇다. 호흡이 부드러우면 부드러울수록 몸과 마음이 안정 상태를 유지하고 있다는 의미다.

위치(Location)

숨을 쉴 때 공기를 아랫배로 보내는가? 아니면 상체 위쪽 가슴으로 보내는가? 숨을 쉴 때 당신의 어깨와 흉곽(늑골)이 움직이는가? 아니면 복부가 팽창하는가? 호흡할 때 어떤 근육을 사용하는가? 호흡할 때 근육이 긴장되는가? 아니면 근육이 이완되는가?

당신은 들이마신 공기를 신체 어느 부분으로 보내는가? 왼쪽 그림에서 호흡 중심지에 원을 그려보라.

호흡의 질(Quality)

호흡할 때 힘들거나 고통스러운가? 숨을 쉬기 위해 많은 노력을 기울이는가? 혹은 호흡이 거침없고 수월한가? 때때로 날숨을 쉴 때 힘이 들 때도 있고, 때때로 그냥 편안한 활동일 수도 있다. 우리는 가끔 숨이 차다고 느낄 때가 있고, 숨을 쉬기 위해 애를 쓰면 쓸수록 숨을 쉬기가 더 어려운 것 같은 느낌이 들 때가 있다.

구강호흡 대 비호흡(Oral vs Nasal)

입으로 숨을 쉴 때 혹은 코로 숨을 쉴 때, 어느 때가 더 자연스러운가? 입으로 숨을 쉬든 코로 숨을 쉬든 둘 다 잘못된 것은 없지만 코로 숨을 쉬는 것이 좀 더 건강에 이롭다고 알려져 있다. 코든 입이든 호흡 길은 선택이 가능하며 혹은 각기 다른 효과를 위해 비호흡과 구강호흡을 결합해서 활용할 수도 있다. 예를 들어, 코를 통해서 숨을 들이마시면서 공기를 걸러내고 데울 수 있고, 입을 통해서 천천히 숨을 내쉴 때 입술을 오므려서 공기 저항을 조금씩 완화할 수 있다.

콧구멍 우세(Nostril dominance)

콧구멍은 순차적으로 미세한 확장과 수축을 반복하며, 이 주기는 일반적으로 한 시간 정도 지속된다. 한쪽 콧구멍이 우세할 때 그 반대쪽 뇌 활동을 강화하고 지원한다. 좌측 콧구멍이 우세할 때, 오른쪽 뇌가 좀 더 활성화되며, 정서적으로 좀 더 공감하기 쉽고, 수평적 사고가 가능해진다.[1]

자동적 호흡 대 의도적 호흡 (Automatic vs Deliberate)

당신은 숨을 들이마셔야겠다고 생각하고 호흡을 해야만 하는가? 지금 당신은 의식적으로 호흡을 하는 중인가? 무의식적으로 하는 중인가? 이 질문으로 인해 자동적인 호흡에서 의도적인 호흡으로 바꿨는가? 둘 중 그 어느 것도 옳은 것은 없다. 이 책에서는 의도적인 호흡 훈련들을 살펴보고, 신체의 자연스럽고 자동화된 호흡 주기를 관찰하게 될 것이다.

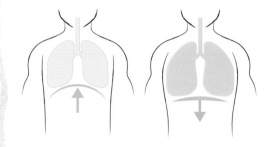

이 책에서 나는 '호흡 주기(breath cycles)'라는 말을 한다. 호흡 주기란 들숨 1회와 날숨 1회를 포함한다.

숨을 들이마실 때, 횡격막이 아래로 내려가고 늑골들이 확대되며, 진공상태를 형성해 폐로 공기를 끌어당긴다. 또한 가슴 근육, 등 근육 그리고 어깨 근육을 이용해서도 숨을 쉴 수 있다. 그래서 위험에 빠져 있거나 빨리 움직여야 할 때 짧고 빠른 호흡을 할 수 있다.

이 모든 요인을 의식할 수 있고, 각각의 요소를 의식적으로 바꿔서 원하는 효과를 얻을 수 있다.

『호흡 그리기』를 읽으면서 자신의 호흡을 조절하고 관찰하면서 몸과 마음에 영향을 미치는 다양한 방식들을 고찰하게 될 것이다.

호흡의 '유형'

거친 호흡, 입을 크게 벌리고 하는 호흡, 길게 내뱉는 호흡.
(무의식적으로 하는 호흡일 때가 많은) 이러한 호흡 유형들은
자체적으로 독특한 진화론적 목적을 갖는다. 하지만 이 문제는
나중에 다시 논의하게 될 것이다. 사실상 눈물을 흘리며
흐느낄 때 혹은 박장대소로 몸을 구부릴 때도 호흡의 유형으로
봐야 한다. 이러한 호흡들은 우리의 감정과 호흡이 그리고
우리의 몸과 마음이 근본적으로 연결되어 있다는 증거다.

공기 통로 저항

코막힘이나 인후염을 앓고 있는가? 에너지를 가장 많이
필요로 하는 순간에 이러한 증상이 호흡이나 에너지 수준에
어떤 영향을 미치는지 관찰해보라.

빈도는 덜하지만, 근육 긴장이나 근육 뭉침도 호흡의 깊이
및 위치에 영향을 미칠 수 있다. 올바른 기술을 활용해 오랜
시간에 걸쳐서 천천히 호흡을 하는 행위 자체가 근육 뭉침을
완화할 수 있고 몸 안에 공간을 만들고 우리의 폐 기능을
확장할 수 있다.

건강한 숨쉬기란?

스트레스를 많이 받는 상황에서 선의를 가진 누군가가
우리에게 깊은 호흡을 해보라고 권할 때가 많다.

**누군가 당신에게 깊은 호흡을 하라고 하면, 당신은 어떻게
하는가? 이내 길게 호흡을 들이마셨다가 내쉴 것이다.**

깊은 호흡을 해보라는 말을 들으면 대다수 우리는 입을
통해서 짧고 빠르게 그리고 다른 사람의 귀에 들릴
정도로 급하게 공기를 들이마시고 이를 배로 보낸다.
이렇게 되면 우리의 가슴은 확장되고 어깨는 올라가며
이에 따라 자연스레 위쪽 가슴 근육을 사용하게 된다.
다시 말해 이완 호흡과 정확히 반대되는 호흡을 하는
것이다.

사실 이러한 유형의 호흡은 우리의 몸이
자연스럽게 하는 호흡을 과장한 형태로,
스트레스를 받거나 불안할 때 하는 호흡이다.

편안할 때, 우리의 호흡은 완전히 상반된 행태를
보인다. 우리는 천천히 호흡하면서 횡격막을 이용해
코를 통해 공기를 들이마신 다음, 길고, 부드러우며
리드믹한 호흡을 통해 들이마신 공기를 배로 내려
보낸다. 숨을 깊이 들이쉬라는 말을 듣게 될 때 우리가
해야 하는 유형의 호흡은 바로 이런 호흡이다. 깊은
호흡을 하는 것보다는 느린 호흡을 하는 것에 대해서
좀 더 생각해보는 것이 도움이 될 수 있다.

스트레스 하에서의 호흡

- 빠르고 짧은 호흡
- 구강호흡
- 들릴 만한/거친 소리
- 위쪽 허리 근육과 늑간 근육을
 이용해서 위쪽 가슴으로 호흡
- 뚝뚝 끊어지고 고르지 못한 호흡
- 호흡이 완전히 멈췄다가 거친
 호흡/긴 한숨이 이어짐

이완된 호흡

- 길고 느린 호흡
- 비호흡
- 부드럽고 작은 호흡 소리
- 횡격막을 이용해서 복부로
 공기 주입
- 규칙적이고 일정하며
 리드미컬한 주기

나쁜 호흡은
부상을 유발한다…

우리가 규칙적으로 자신의 호흡 용적을 모두 활용하지 않으면 자연스러운 호흡에 관련된 근육들이 약해질 뿐만 아니라 충분한 움직임을 통한 확장 기회가 없어지므로 근육에는 긴장이 쌓이게 된다. 이는 우리의 몸이 더 작고, 쉽게 지치는 늑간 근육이나 어깨 근육에 의존해서 호흡하게 만들어, 근육 긴장, 허리 부상 및 만성 통증을 유발한다. 우리 몸의 모든 근육은 서로 연결돼 있다. 횡격막이 점점 경직되면, 횡격막과 둔부와 골반을 연결하는 허리근(요근)도 굳어져서 둔부와 무릎에 문제가 생길 수 있다.

호흡 건강은 안정된 자세에서 나온다.

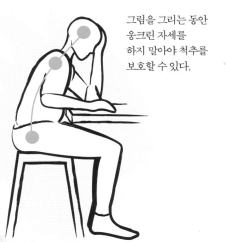

그림을 그리는 동안 웅크린 자세를 하지 말아야 척추를 보호할 수 있다.

위쪽 가슴으로 공기를 들이마시는 호흡은 진화론적인 차원에서 위협에 대한 적응적 반응이다. 그러한 호흡은 우리의 몸이 빠르게 움직일 때 과호흡을 하는 상황을 대비하는 데 혹은 투쟁 도주 반응이 나타나기 시작할 때 정지하거나 죽은 척하는 데 도움을 준다. 스트레스 상황에서 하는 호흡의 특징들은 그 정도가 과하지 않을 경우 오히려 긍정적일 수 있다. 왜냐하면 그러한 상황에서 좀 더 집중할 수 있고 에너지를 집약시켜 사용할 수 있기 때문이다. 이러한 호흡은 문제 해결을 위해서 집중할 때, 혹은 운동을 할 때 수행 능력을 향상시킬 수 있다.

인류 조상들의 진화 환경 속에서 이러한 상태의 호흡이 활성화된 시간은 단 몇 초에 불과할 것이다. 혹은 극한 상황에서는 위협이 사라져서 그들의 내적 생리학적 기능이 휴식과 소화 모드(rest-and-digest mode)로 되돌아오기 전까지 수 시간 동안 계속되었을 수 있다.

그러나 만성적 피로에 노출된 현대 사회에서 살아가는 우리는 마감, 청구서, 실직 같은 추상적인 문제들을 감지하기 어렵지만 늘 도사리고 있는 위협으로 인식한다. 이러한 상황에서 이런 강력한 혹은 중단된 호흡의 특징들을 수 시간, 수일 혹은 수년간 계속 유지할 수 있다. 호흡 유형 자체가 우리의 뇌로 위협을 받고 있다는 신호를 보내서, 더 큰 불안감을 조성하고 종종 인식하지 못하는 부정적인 주기의 호흡을 하게 만든다.

단지 스트레스만이 건강하지 않은 호흡 유형을 유도하는 것은 아니다. 책상 앞에 오랜 시간 앉아 있는 것, 차를 운전하는 것, 혹은 텔레비전을 보는 것 모두 우리의 몸이 오랜 시간 유지하기에는 부자연스러운 자세다. 머리를 수그리고, 어깨를 앞으로 내밀고, 척추를 구부정하게 구부리는 자세는 복부를 아래로 처지게 하고 몸 안에 자연스러운 호흡을 할 수 있는 공간을 줄여서 흉곽 상층부에서 호흡을 하게 만든다.

호흡운동은 일상생활에서 당신이 어떻게 호흡을 하고 있는지 인식하게 해주어, 바람직하지 않은 호흡 패턴을 파악하고 이를 건강한 호흡 패턴으로 바꿀 수 있게 도와줄 것이다.

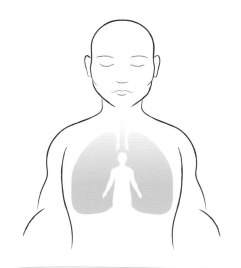

이 모든 것을 통해서
자신에 대해
무엇을 알게 됐는가?

호흡이 그렇게 복잡할 수 있다고 생각해본 사람이 있을까?

호흡과 관련된 특징적 측면들이 결합되어, 자신만의 특징적인 순간순간의 호흡의 질을 만든다. 그러한 호흡의 특징들은 당신의 내적 상태를 겉으로 드러내는 지표들이다. 이러한 특징들을 단순히 관찰만 하는 것으로도 정서적 상태와 에너지 수준에 대해 많은 것을 파악할 수 있다.

PART 1
BODY

몸

생명의 비밀을 알아가는 길은 어떻게 웃고
어떻게 숨을 쉬는지 아는 데서 비롯된다.

– 앨런 왓츠Alan Watts

당신은 어디로 숨을 쉬는가?

한 손을 배 위에 대고 다른 한 손은 가슴 위에
올려놓는다. 자연스러운 호흡 패턴에서 몇
차례 호흡을 관찰한다. 어느 쪽 손이 더 많이
움직이는가? 배 위에 올려둔 손인가, 아니면
가슴 위에 올려둔 손인가? 아니면 당신의 어깨만
움직이는가? 대다수 서양인은 성인이 될 무렵
가슴으로만 호흡하는 건강하지 못한 호흡법을
갖게 된다.

**이 훈련을 위해 연필 끝은 이 페이지의 출발점에
놓는다.**

**그다음 이 책을 당신의 무릎 위에 올려놓고 연필의
반대쪽 끝은 당신의 배 위, 즉 흉골과 배꼽의
중간쯤에 위치시킨다. 이제 있는 힘껏 숨을 내쉰다.**

이제 팽창된 배를 이용해서 배에 대고 있는 연필을
최대한 이 페이지 위쪽으로 밀어 올린다는 느낌으로
숨을 들이마시면서 움직임에 따라 직선을 그린다.

**만약 종이면 위에 조금이라도 선을 그릴 수 있다면,
성공적으로 뱃속으로 공기를 흡입해 넣은 것이다.**

다른 색의 연필을 이용해서 이 연습을
반복해본다. 이번에는 좀 더 천천히 호흡을
해본다. 배를 억지로 팽창시키는 대신
의도적으로 복부 근육을 이완시키고 횡격막을
아래로 내린다. 연필이 좀 더 움직였는가?

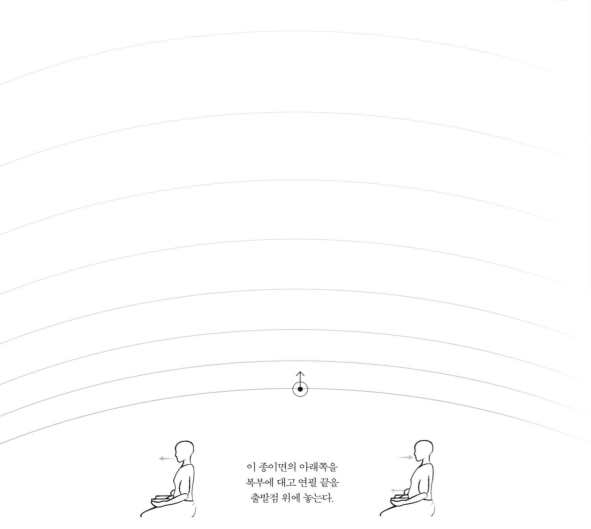

이 종이면의 아래쪽을
복부에 대고 연필 끝을
출발점 위에 놓는다.

계속 유지해야 하는 것

바깥세상이 저항하기 어려운 힘든 상황일 때 숨을 내쉴 때
자연스럽게 나타나는 평온한 감정에 정신을 집중시키면,
몸의 중심을 잡을 수 있다.

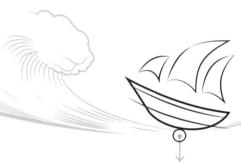

 연필 끝을 출발점 위에 놓고 세 번의 호흡 주기를 관찰한다.

길고 천천히 들숨을 쉰다. 뱃속으로 공기를 보낼 때 복부가
이완되는 것을 느낀다.

평온하게 숨을 내쉴 때 당신의 호흡에 맞춰 배와 닻을
연결하는 선을 그린다.

선을 그리면서 날숨의 자연스러운 이완 느낌을 관찰한다.

그 호흡이 바로 눈에 보이지 않는 당신의 닻이다.

굳건한 기초 다지기

호수에 떠 있는 연꽃의 아름다움을 생각하면서 연꽃
줄기를 떠올리는 경우는 많지 않다. 연꽃의 잔줄기들은
늘 수면 아래 있으면서 영양분을 제공하고 든든한
기초가 되어 연꽃이 수면 위에 피게 한다.

연꽃잎들을 호수 바닥과 연결한다.

**첫 번째 꽃 위에 출발점 동그라미에서부터 아래 있는 작은
동그라미까지 이어지도록 선을 그린다. 연속해서 다섯 번의
날숨을 쉬면서 나머지 꽃에 대해서도 같은 행동을 반복한다.**

선을 그릴 때 날숨 연필의 움직임 속도를 맞춘다. 들숨을 쉴
때 걸리는 시간과 선을 그리는 시간이 같아야 한다.

**자신의 몸이 자연스럽고 평온한 기분을 느끼는 호흡을
찾아보고, 날숨을 쉴 때 팔다리가 점점 무거워지는 것을
느껴본다. 이러한 무거움을 이용해 몸이 닿아 있는 바닥이나
앉아 있는 의자 위에 당신을 내려놓는다.**

자연스럽게
몸의 자세 세우기

산소를 들이마시면 활력과 에너지가
넘치게 된다. 복부 깊숙한 곳으로
깊은 숨을 들이마시면 몸의 자세를
자연스럽게 곧게 세우게 되고
그러면서 기분도 좋아진다.

부드럽게 숨을 내쉰다. 날숨이 끝날 때 자연스러운 멈춤이
일어나는 것을 관찰한다.

들숨을 쉴 때 서서히 그림 속 소녀에게서 시작된 선을 연에
연결한다.

이 과정에서 당신의 몸이 팽창되는 것을 느끼고 배에서부터
가슴 위쪽까지 상체를 들어 올린다.

들숨으로
상승하기

연속 다섯 번의 들숨을 쉬는 동안 출발점부터 시작된 선을 풍선까지 연결해서 그린다. 당신의 상반신이 얼마나 자연스럽게 위로 상승하면서 팽창하는지를 관찰하고, 호흡을 들이마실 때 척추가 길어지는 것을 확인한다.

마치 복부 속에서 호흡의 움직임이 종이 위에서 연필을 움직이게 하는 것처럼 숨을 들이마시는 길이만큼 길게 직선을 그린다.

추가적인 실험을 위해서 정수리에서 끈 달린 풍선이 나오는 모습을 상상한다. 당신이 숨을 들이마실 때 몸의 중심선을 통해서 끈 달린 풍선이 당신의 몸을 들어 올리는 모습을 그려본다.

활시위 당기기

숨을 들이쉴 때 횡격막이 활성화되어 아래로 내려오고 폐
속에서 공간을 만들어 공기 통로를 통해서 공기를 유입한다.
숨을 내쉴 때, 횡격막은 이완되고 해방되어 원래 위치로
돌아가면서 안에 있던 공기를 밖으로 내보낸다.

활줄의 **업스트로크**upstroke를 잡아당기면 횡격막이 아래로
내려가고 호흡을 들이마실 때 폐 안에 공간을 만든다.

공기를 최대한 들이마셨을 때, 횡격막을 이완시키고
제자리로 돌아가게 하면서 당신의 몸이 얼마나 힘들이지
않고 공기를 내뿜을 수 있는지 관찰하고, 하강기를 마무리할
때 몸속에 있던 긴장이 사라지게 한다.

적극적인 들숨은 능동적이고 이완된 날숨을 가능하게 한다.

모멘텀

억지로 숨을 들이쉬기보다는 깊은 숨을 쉬는 것을 목표로 하면 날숨의 유기적 추진력을 이용해서 자연스럽게 길고 깊은 들숨을 유도할 수 있다.

만약 의식적인 날숨을 한번 내쉴 때, 숨을 충분히 내쉬고 날숨이 끝날 때 자연스러운 멈춤이 일어나는 것을 지켜보면서 우리의 몸이 스스로 숨을 들이마시고 싶어 할 때까지 기다리면, 호흡은 자연스럽게 깊어지고 길어진다.

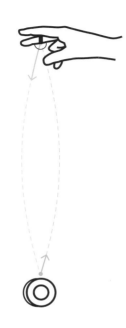

날숨을 충분히 내쉬면서 손과 요요를 연결하는 줄을 그려본다.

줄이 요요에 연결되면 천천히 잠시 멈춘다. 들숨을 쉬면서 요요를 다시 제자리로 올려 보내고, 길고 깊은 날숨이 이 새로운 들숨에 미치는 영향이 어떤 것이 있는지 관찰한다.

몇 차례 더 호흡하는 동안 이 프로세스를 반복하면서 원래 그려놓은 선들을 따라가 보고, 매번 호흡의 길이가 다음 호흡에 미치는 영향을 관찰한다.

호흡을 빨라지게 만들지 않고 이 책에 소개된 기술을 결합해서 당신의 호흡을 통해 추진력을 만들 수 있는지를 관찰한다.

먼저 소극적으로 숨을 들이마시기 시작한 다음 의식을 집중해 충분하게 숨을 들이마신다. 소극적인 날숨을 쉬기 시작한 후 의식적으로 충분한 날숨을 쉰다.

다시 말해, 들숨과 날숨이 끝날 때 적극적으로 호흡을 한다. 날숨으로 인해 생긴 공간이 다음 들숨을 유도하고 폐 속의 공기량과 힘이 날숨을 유도하기 시작한다.

얼마나 적은 노력을 들여서 이러한 방식으로 충분히 숨을 쉴 수 있는지 관찰한다.

다음 들숨에서는 확장적이고
고조된 기분을,
다음 날숨에서는 하강적이고
완화되는 기분을 관찰한다.

학습 곡선

연필 끝을 곡선 아래쪽에 갖다 놓고 숨을 내쉰다.

숨을 들이마시고 연필을 가지고 포물선을 따라가면서 당신의
폐가 꽉 찼다는 것을 보여주기라도 하듯 포물선의 정점까지 간다.

정점에 도달하면 잠시 멈추고 날숨이 연필을 안내해서 다시
포물선의 하강부를 따라 내려가도록 한다.

점선은 단지 안내하는 역할을 할 뿐이다. 점선에서 자주
벗어날수록 좀 더 정직하게 호흡을 기록하고 있는 것이다.

연필을 움직이기 전에 세 번의 호흡 주기를
관찰하는 것을 잊지 말아야 한다.

들숨보다 날숨이 더 나은가?

들숨을 시작할 때는 숨을 쉬고 있다는 의식을 할 때가 많지만, 날숨으로 호흡을 시작하는
것 역시 의미가 있다. 호흡은 하나의 지속적인 흐름이지 하나의 단위가 아니다.

앞서 수행한 포물선 그림을 다시 그려보는데, 이번에는 날숨을 시작점으로 해본다.

이러한 방식으로 호흡을 의식할 때 어떤 차이가 느껴지는가?

날숨을 끝마칠 때 자연스러운 멈춤이 일어난다. 아마도 당신은 이 시점에서 연필의
움직임을 중지하거나 아니면 이러한 상황을 지시하듯 평행선을 그리고 싶어할 수도 있다.

호흡의 파도타기

호흡을 파도로 당신 자신을 파도를 타는 서퍼로 생각하는 게 도움이 될 수 있다. 파도가 넘실대며 다가올 때 백일몽에 사로잡혀 가끔 집중력이 흐트러져서 서핑 보드가 뒤집힐 수도 있다.

이럴 때는 언제나 호흡에 정신을 집중시켜 파도가 고점일 때 다시 올라설 수 있다.

이제까지 해온 연습을 한데 종합해서 모든 호흡을 하나의 연속된 선으로 연결한다.

만약 집중력이 흐트러지면 그냥 서핑 보드에 '다시 올라서면 된다.'

시간을 가지고 천천히 연습을 진행해본다. 호흡이 일정한 속도를 유지하도록 둔다.

자신을 놓아주기

이제 첫 번째 자유호흡 훈련을 할 시간이다!

연필이 이 페이지의 왼쪽에서 오른쪽으로 이동할 때 마치 지진계가 지구의 진동을 측정하는 것처럼 연필을 당신 호흡의 변화를 충실하게 반영하는 도구로 활용한다. 이 훈련의 목적은 호흡의 변화를 정확하게 표현하는 데 있지 않다. 이 훈련의 결과물을 평가하는 사람도 없다. 중요한 것은 한 순간이 다음 순간으로 넘어갈 때 호흡하는 순간마다 실시간으로 집중할 수 있는 능력을 강화하는 것이다.

지진계 끝에 있는 점 위에 연필 끝을 갖다 대고 차분하게 세 번의 호흡을 하고 난 다음에 연필을 오른쪽으로 이동시킨다.

호흡이 자연스러운 리듬을 찾아가게 둔다. 호흡을 조절하려고 노력해서는 안 되며 자연스러운 상태에서 호흡을 관찰하도록 한다.

아래위로 움직이면서 호흡의 깊이를 표시하고, 좌측에서 우측으로 움직이면서 속도를 표시한다. 이 페이지의 가장자리에 도착할 때까지 이 훈련을 멈추지 말고 계속한다.

각 곡선마다 미세한 차이를 관찰하고 기록한다. 매 호흡은 특별하다.

당신은 자신이 그리는 그림의 품질에 신경을 쓰느라 집중력이 흔들리는 것을 방지하기 위해서 눈을 감고 느낌에만 기초해 이미지를 그리고 싶어할지 모른다.

호흡을 하는 동안 완벽한 반원을 그릴 가능성은 적다. 그리고 날숨과 들숨의 길이가 다를 수도 있다. 반원 아치들이 각각의 호흡의 미세한 특징들까지 반영할 수 있도록 하자. 곡선의 모양이 덜 완벽할수록 당신이 쉬는 호흡을 좀 더 정확하게 표현하고 있을 가능성이 더 크다.

훈련을 반복할 때 자신의
자세를 관찰한다.
머리를 든 상태에서 가슴을
펴는 것을 잊지 말자.

자유호흡 훈련은 시간과 장소에
구애를 받지 않고 수행할 수 있다.
필요한 것은 연필, 종이 한 장
그리고 당신의 호흡뿐이다.

바이오피드백

**스마트폰의 웨어러블 기술이나 계보기가 없었던 훨씬
이전에 과학자들은 과학적인 피드백 장비에 자신들을
연결하고 그 데이터로 자신들을 삶을 변화시켰다.**

바이오피드백은 20세기에 개발된 치료법의 한 형태로,
이를 행하는 사람들은 신체의 특정 부위에 대한 생생한
청각, 시각 혹은 촉각 피드백을 받는다. 맥박, 호흡, 피부
전도성 혹은 뇌파에 관한 정보도 받는다.

이러한 활력 데이터를 관찰하고 이를 자신들의 주관적
경험과 비교해봄으로써 이를 행하는 사람들은 신체 내의
시스템들이나 반응에 초점을 맞추거나 통제하고 혹은
이를 이완시켜야 한다는 것을 알게 된다. 예를 들어,
한 사람이 심장 박동을 시각화해서 보여주고 수치를
측정하는 ECG(electrocardiogram) 심전도 장비 앞에
앉아 있다. 치료사들은 심전도가 제공하는 이 정보를
이용해서, 호흡수와 호흡의 질에 초점을 맞추면서
맥박을 안정시키는 법을 서서히 알게 된다.

바이오피드백은 즉각적인 피드백에 맞춰 우리의
몸과 마음의 인식 및 통제를 강화하는 데 도움을
준다.

바이오피드백의 선구자들은 이 기술의 가장 오래된
형태로 요가와 명상을 꼽는다. 물론 요가 수행자들은
신체 '데이터'를 얻기 위해 기계가 아닌 자신들의
집중력을 활용한다. 그러나 원리는 같다. 몸에 귀를
기울이고 실시간으로 자신이 경험하는 것에 따라
집중하는 대상이나 행동에 변화를 준다.

이 책에서 소개하는 자유호흡 훈련은 일종의 자기
보고 형식의 피드백이다. 이 페이지에서는 자신의
호흡을 생생하게 기록하고, 호흡 경험의 변화를 좀
더 의식할 수 있게 스스로를 훈련시킨다.

호흡은 하나의 주기(cycle)다

호흡은 계속해서 돌고 돈다. 마치 움직이는 바퀴처럼 호흡은 자가추진을 하고 우리는 그것을 따라가고 있는 것처럼 보인다. 날숨은 들숨이 없으면 존재할 수 없다. 이 두 가지 호흡은 음과 양이라는 전체를 이등분하며, 서로의 균형을 잡아주고 그 결과 움직임과 에너지를 생산한다.

이 바퀴를 따라가는 동안 당신이 원하는 만큼의 더딘 호흡 주기를 마무리한다.

당신의 입력 없이 스스로 활력을 주는 자연적인 호흡 용적을 관찰한다. 호흡은 자체의 에너지, 의지와 추진력을 갖고 있다.

언제나 세 번의 자연스러운 호흡 주기를 관찰하기 전에는 연필을 움직이지 않는다.

구체의 음악

심장 박동과 폐의 팽창운동billowing of the lungs에서부터
계절의 변화와 행성과 위성들의 궤도운동에 이르기까지
우주의 모든 것은 음악적 패턴을 따라 계속해서 움직인다.

이 페이지의 종이면 위에 방금 배운 원형 호흡 그리기
기술을 이용해서 단순화된 태양계를 그려본다.

우선 중앙에 태양을 그리고 난 다음 태양 주변에 동심원
모양의 원들을 그려서 행성들의 궤도를 보여준다.
마지막으로 자신의 호흡 리듬을 가이드로 삼아서
행성에 딸린 위성을 그린다.

자유롭게 자신만의 태양계를 그려도 좋다.
위성들과 그것들의 궤도를 그려도 좋다.

활력 상승

아마도 당신은 평생 폐 용적을 전부 다 사용하지 못하고 있다는
사실을 알지 못한 채 삶을 살아가고 있을지 모른다.

더디고 충분한 호흡이 더 낫다는 사실을 알게 되더라도 짧고
얕은 호흡을 포기하고 깊은 호흡을 하려고 시도하는 것이
부자연스럽다고 느낄 수 있다.

필요한 근육이 활성화되고 몸이 이완되고 공간을 만들기
위해서는 몇 차례 호흡을 해야 한다. 이러한 상황에서 점차
깊은 호흡을 시도할 수 있고 한 번 쉴 때마다 감지하기 어려울
정도로 확장되어 결국 순조로운 전환이 일어나게 된다.

호흡의 변화를 이용해서 이 케이블을 전원에 연결한다.

**점진적으로 더 깊고 차분한 호흡을 하면서 자신의 에너지 수치가
점차 증가한다는 것을 느낄 수 있다. 이는 휴식 상태를 유지하면서
좀 더 충분하게 혈액에 산소를 공급하고 있기 때문이다.**

**큰 호흡으로 들숨과 날숨을 쉬면 에너지가 상승할 뿐만 아니라
집중력도 향상된다.**

무한 루프

생각하지 않고, 의식적인 노력을 기울이지 않은 상태에서 우리는 이 세상에
태어나는 순간에서부터 죽는 순간까지 변함없이 계속해서 숨을 쉰다.

들숨에서 시작해서 자신의 호흡에 맞춰 오른쪽 루프의 맨 아랫부분을
시작점으로 선을 따라 그린다.

원하는 횟수만큼 루프 패턴 그리기를 반복한다.

**루프 패턴을 그리는 것이 편안해지면 자유호흡 낙서 훈련의 일환으로 이
페이지의 빈 공간에 루프 패턴을 반복해서 그린다.**

자신의 호흡을 의식하면
할수록 호흡이 좀 더 더뎌지고
좀 더 리드미컬해지는가?

호흡수가 줄어들수록 기분이 더 좋아진다

호흡수를 줄이면 자연스럽게 몸과 마음의 안정을 가져온다.

나선 중앙에서 들숨을 시작해서 고리 모양 하나가 완성될 때마다 들숨과 날숨이 더 길어지고 깊어지게 한다.

각 호흡 주기마다 들이마시는 호흡과 내쉬는 호흡을 충분히 하려면 호흡수를 줄이는 게 도움이 될 수 있다.

호흡수를 줄이면 당신의 호흡이 자연스럽게 더 깊어지는가? 일단 나선 그리기를 모두 마치고 나면 눈을 감고 그동안 축적된 추진력과 리듬에 맞춰 호흡을 계속한다.

자연스럽게 확장이 된다

호흡과 기분에 신경을 더 많이 쓸수록, 호흡은 더 평온하고, 깊어지며, 길어지고, 더 건강해진다.

자신의 호흡을 가이드로 활용해서 이 페이지의 반대쪽 면에 자신만의 나선 패턴을 그린다.

자신의 나선 패턴들을 회전하면서 커지고 확장하는 작은 은하계라고 생각해보라.

나선의 크기와 방향을 가지고 실험을 해본다. 더 작고 간격이 좁은 나선을 그리기 위해서는 더 많은 집중력이 필요하고 자연스럽게 호흡수를 줄여야 한다는 것을 알게 될 것이다.

YOU ARE HERE

하나라는 전체를
이루는 이등분

투쟁 도주 반응
대 휴식 소화 반응

1초마다 가슴이 뛰는 것을 기억해야 하고, 동시에 의식적 노력으로 소화기관을 통제하면서 호흡을 해야만 한다고 생각해보라. 당신의 기억과 멀티태스킹 기술이 나와 비슷하다면, 몸이 얼마 안 가서 위험한 수준으로까지 제대로 작동하지 않을 수 있다. 다행히도 당신이 앞서 언급한 일들을 할 필요는 없다. 당신의 몸이 생명 유지에 필수적인 이 모든 기능을 별다른 노력을 기울이지 않고도 처리하고 있다.

이러한 과정은 당신의 자율신경계가 조절한다. 신경과 뉴런으로 이루어진 이 네트워크는 몸과 뇌 전체에서 작동하고 있으며, 별다른 의식적인 입력 없이도 인체의 내장기관들의 균형을 조절하고 유지한다. 간단히 말해서 자율신경계는 지루하지만 우리의 생존에 필요한 모든 임무를 수행한다.

자율신경계를 구성하는 뚜렷이 다르지만 동시에 동일한 두 가지 시스템은 우리의 생존에 필요한 모든 과정의 감독, 정보 교신 및 통제를 한다. 이 두 가지 시스템은 교감신경계(sympathetic nervous system, SNS)와 부교감신경계(parasympathetic nervous system, PNS)이다.

교감신경은 역동적이고 활발한 데 반해 부교감신경은 평온하고 느긋하다.

교감신경은 근육을 '활성화'하라는 신호를 보내고 부교감신경은 이를 비활성화하라는 신호를 보낸다.

우리의 뇌가 실제로 혹은 상상 속에서 위협을 인식하면, 교감신경을 통해서 일어설 준비를 하라든지 재빨리 도망가라는 신호를 전달한다. 심박수가 올라가면, 호흡수가 증가하고 체내 혈액이 소화기관에서 대근육 쪽으로 방향을 바꾼다. 아드레날린과 코티솔이 혈류로 방출되면서 체내의 화학적 성질이 바뀌고 빠르고 결단력 있게 행동하도록 몸을 준비시킨다. 다시 말해서 교감신경은 '투쟁 도주 반응'의 특징적인 모든 행동을 주관한다.

산업화된 세계에서 직장생활을 하는 우리들은 지속적인 긴장 상태를 유지한 채 계속해서 한자리에 앉아 있어야 하는 경우가 많다. 이는 우리가 스트레스를 받을 때 혈류 속으로 방출하는 활력을 주는 화학물질을 연소시킬 수 없다는 것을 의미한다. 이뿐만 아니라 뇌는 추상적이지만 항상 존재하는 문제들을, 예를 들어, 마감, 직업 불안정, 직장생활과 가정생활의 불균형 등을 위협으로 인식한다. 눈으로 확인할 정도의 공황 상태에 빠진 것은 아니지만 이와 같은 지속적이고 강력한 긴장 상태가 교감신경의 지속적인 활동을 얼마나 필요로 하는지는 쉽게 알 수 있다.

그 결과 대체적으로 우리의 신체는 만성적인 긴장에 시달린다.

투쟁 도주 반응에 비해 덜 알려져 있지만 부교감신경의 통제를 받는 '휴식 반응' 때론 '휴식 소화 반응'으로 알려진 체계도 있다.

이 반응이 활성화되면 교감신경의 작용을 점감시킨다. 심장 박동이 느려지고 좀 더 리드미컬해진다. 호흡이 좀 더 깊어지고 길어진다. 혈액이 소화기관과 내장기관으로 흘러 들어가면서 몸 전체에 필수적인 영양분을 공유한다. 이러한 상태가 되면 당신의 몸은 자연스럽게 치유되기 시작하고, 면역체계를 집중관리하고, 염증을 좀 더 효과적으로 통제하고, 자연적인 통증 완화제를 방출한다. 혈액화학치가 안정화되고 옥시토신과 같은 긍정적인 보상 호르몬을 좀 더 순조롭게 방출한다.

그렇다면 어떻게 교감신경을 차단하고 부교감신경을 활성화할 수 있을까?

호흡의 놀라운 힘

자율신경계는 우리의 몸이 모든 내적 양식을 무의식적으로 통제해서 평형상태 혹은 항상성을 유지하도록 한다. 자율신경계는 동시에 다음에 영향을 미친다.

- 심박수
- 혈압수치
- 심장의 박동 패턴
- 호르몬 주기
- 혈액화학치
- 소화기관의 운동
- 생체리듬

이 모든 것을 의식적으로 생각할 필요는 없지만 보살핌을 받는다.

눈에 띄는 이상한 것 하나를 발견해본 적 있는가?

이 자율신경계에서 당신이 실제 의식을 집중시켜 통제할 수 있는 유일한 것은 호흡이다. 단, 의식적으로 변경할 수 있는 것은 호흡 방식뿐이다. 그러나 호흡을 바꾸면 자율신경계의 다른 요소들도 통제할 수 있다. 호흡은 인체의 다른 무의식적 시스템으로 들어갈 수 있는 통로다. 호흡 양식을 바꾸면 당신은 교감신경과 부교감신경의 다양한 측면들을 자극할 수 있고, 그 결과 이 둘이 균형을 이루게 하거나 어떤 하나를 더 활성화시킨다. 이는 몸의 전반적인 생리학과 인체의 내부기관, 정신 상태의 미묘한 특징, 정서 상태 그리고 집중력의 질에 영향을 미친다.

호흡의 힘을 이해하는 것이 신체적 정신적 건강을 달성하기 위한 열쇠다.

너 자신을 장악하라!

호흡은 몸과 마음을 이어주는 통로다.

호흡은 자율신경계의 제어반으로서의 역할을 수행하며, 특정한 호흡 양식을 통해서 의도한 신호를 뇌로 보낸다.

호흡의 속도, 깊이, 기타 다른 요소들을 변경하면 뇌에 '모든 것이 양호하다.'는 메시지를 보낼 수 있고 결과적으로 이것이 내적인 생리적 상태와 더불어 정신적 상태의 변화를 초래한다.

성공할 때까지 뇌를 속이는 전략은 만성피로의 부정적 주기를 교란시키고 교감신경을 무력화시켜서 당신을 투쟁 도주 반응에서 휴식 소화 반응으로 전환하게 만든다. 호흡을 통해 부교감신경을 활성화시켜 몸의 내적 상태를 공황 상태에서 평온한 상태로 전환할 수 있다. 활성화가 되면 부교감신경이 교감신경에서 전달되는 정보 흐름을 바꾸고 교감신경의 강력한 효과를 무력화시킨다.

차분하게 위의 폐 모양의 이미지를 따라서 그릴 때, 뇌가 발신한 신호가 폐에 두 번의 더디고 깊은 호흡을 횡격막으로 보내라고 지시한다고 상상해본다.

그러면 폐가 심장을 통해 다시 차분한 신호를 머리로 보낸다.

이 훈련을 한 후 어떤 차이를 느꼈나?

당신 폐의 가장 아랫부분은 가장 많은 수의 허파꽈리(또는 폐포)를 갖고 있다. 허파꽈리란 작은 공기주머니로 여기에서 산소가 혈류 속으로 흡수된다. 그래서 자연스럽게 이완된 방식으로 복부로 숨을 불어넣으면 혈액에 충분한 산소를 공급할 수 있고 해독할 수 있다.

삼등분 호흡

호흡을 최대한 활용하기 위해서는 상반신 안에 존재하는 공간이 세 부분으로 나누어진다고 상상해보는 게 도움이 된다. 종종 요가 수행에서 이 기술을 가르친다.

우선 복부 제일 아래쪽으로 숨을 들이마시고, 공기가 자연스럽게 팽창하면서 공간을 만드는 것을 느낀다.

이제 공기가 차오르면서 흉곽이 사방으로 팽창하기 시작하는 것이 느껴진다.

마지막으로 가슴이 위로 상승해서 결국엔 쇄골까지 공기로 가득차게 된다.

날숨 쉬기를 역순으로 진행한다. 가슴을 해방시켜 아래로 내려가게 하고 마지막으로 횡격막을 이완시킨다.

이 연습을 네 번 진행하고, 마치 당신 폐의 공기가 가득 찬 것처럼 그림 위에 당신의 호흡 통로를 그린다.

그림의 점들이 호흡을 삼등분으로 나누는 데 도움을 준다.

이 책에 소개된 모든 연습의 선은
세 개 부분으로 이루어져 있어서
세 부분으로 나누어서 호흡한다고
생각하는 게 좋다. 만일 도움이
된다면 이 선들 위에 점을 그려서
세 부분으로 나누어도 좋다.

프라나야마(Pranayama)

요가의 호흡 조절 및 인식 기술은 '프라나야마(pranayama)'라고
불리며 요가 수련의 근간으로 여겨진다. 이 기술은 심지어
요가 수업을 상상할 때 제일 먼저 머리에 떠오르는 이미지
'아사나(asana)'로 불리는 자세보다도 더 중요한 요소로 꼽힌다.
아사나를 완벽하게 습득하기 위해서는 호흡의 리듬에 맞춰서
몸을 움직이면서 들숨과 날숨에 맞춰 각각의 자세를 심화하고
각각의 움직임을 확대시켜야 한다.

**골반바닥pelvic floor에 정신을 집중시키고 숨을 내쉴 때 골반바닥이
미세하게 이완되는 것을 느껴본다.**

**그림을 따라 연필을 움직일 때 연필이 지나가는 몸의 부분에 정신을
집중시킨다.**

들숨을 쉴 때, 그림 위에서 연필의 움직임을 따라 복부로 올라갔다가
흉부까지 따라 올라간다. 폐가 공기로 가득 차고 쇄골에 닿을 정도로
확대될 때까지 계속한다.

날숨 때 실선을 따라 견갑골(어깨 부위)에서부터 척추 기저부까지
내려가면서 각 부위가 이완되는 것을 느낀다. 연필이 견갑골을 지나갈
때, 마치 그 뼈가 눈이 녹듯이 부드럽게 등 뒤로 내려앉게 한다.

**시작한 곳에서 마무리를 하고 폐 속의 공기를 완전히 비운다. 그렇게
하기 위해서는 자연스럽게 골반바닥을 써야 한다는 것을 의식한다.**

좀 더 더디고 깊은 호흡은 더 많은 산소를 폐로 보내고 더 많은
이산화탄소를 제거해 몸에 활력을 주고 독소를 제거한다.
우리는 매일 900그램이 넘는 이산화탄소를 호흡을 통해서 몸
밖으로 내보낸다.[2]

짧은 퓨즈

스트레스를 받을 때 몸에 일어나는 최초의 반응을
그대로 수용하지 말고 몇 차례 호흡을 한 다음에 맑은
정신으로 필요한 행동을 하도록 한다. 날숨이 들숨에
비해 더 길 때 당신의 뇌는 이것을 모든 것이 괜찮다는
신호로 받아들이고 그 신호에 따라 당신의 스트레스
수치를 낮춘다.

폭탄이 곧 폭발하려 한다.

이와 같은 스트레스 상황에 대비해 최대한 날숨을 연장해보면 한 번의
호흡으로 당신의 몸이 얼마나 이완될 수 있는지를 알 수 있다.

얼마나 오랜 시간 날숨을 지속할 수 있는가?

이것이 다음번 호흡 주기에 어떤 영향을 미치나?

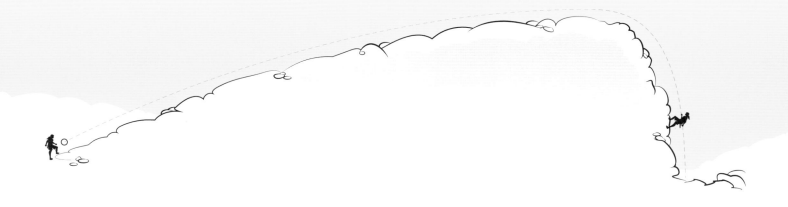

상쾌한 날숨

편안하고 더딘 횡격막 들숨과 짧고 강력한 날숨을 결합하면, 불안감이
없는 침착한 각성 상태가 된다. 몸 안을 더 많은 산소로 채워서 에너지를
불어넣고 정신을 맑게 한다. 이는 무기력한 느낌을 줄여주고 집중할 수 있는
정신능력mental capacity을 키워준다. 이것이 정뇌호흡skull shining breath으로
알려진 카팔라바티Kapalabhati라는 요가수련의 기본적인 생리학이다.
카팔라바티로 고요하고 능동적인 들숨 뒤에 의식적이고 리드미컬한 강력한
날숨이 이어진다. 이때 날숨은 복부 근육을 이용해 코를 통해서 이루어진다.

이 삽화는 앞선 페이지에서 한 훈련과 달리 날숨과 들숨의 비율이 반대가 된다.

이 암벽 등반가가 여유롭게 산을 오르는 것을 도와줄 때 길고 차분한 들숨을 쉰다.
그러고 나서 그녀가 빠르게 암벽면을 타고 하강할 때는 당신의 복부 근육을 이용해
공기를 몸 밖으로 밀어내기 위해 짧고 강력한 날숨을 코를 통해 쉰다.

차이가 느껴지는가?

**그림을 그리지 말고 이와 같은 호흡을 두 차례 이상 다시 시도해보고 당신의 몸,
정신 상태나 정신력에 어떤 영향을 미치는지를 관찰한다.**

호흡 그리기 소개

이 그리기 활동을 하기 위해서 연필을 시작점
위에 놓고 세 번의 호흡 주기 동안 자신의
호흡 리듬과 성질을 파악한 다음 연필의
움직임과 그 리듬을 일치시킨다.

당신이 들이마시는 모든 산소는 식물들이 공기 중으로
방출한 것이다. 매번 쉬는 호흡 하나하나가 우리 인간이
자연과 공존하는 존재라는 사실을 알려준다.

이 연습을 할 때는 절대 서두르지 말고 늘 천천히
해야 한다. 이러한 활동을 모두 마치기까지
생각한 것보다 더 오랜 시간이 걸릴 수 있다.

좀 더 수월하게 연습을 하기 위해서는 우선은
그림을 손가락으로 따라가면서 그려본다.

좀 더 천천히 차분하게 호흡을 하면 할수록,
이 연습들이 좀 더 편안하고 자연스러워질
것이다.

그림을 그리는 동안 호흡의 박자를 맞추기
위해서 호흡 주기마다 숫자를 10까지 세는 것이
도움이 되기도 한다.

호흡 그리기 연습을 하는 동안
호흡은 연필이 움직이는 속도에
맞춰야 한다. **짧은 선을 그릴 때도
절대 호흡이 빨라져서는 안 된다.
짧을 선을 그릴 때는 연필을
천천히 움직인다.**

북극곰은 사냥을 하기 위해
물속에서 3분간 호흡을 참는다.
3분이라는 시간이 상당히 길게
느껴지겠지만 대부분의 인간도
그 정도는 참아낼 수 있다.

방랑벽

라틴어로 '바구스vagus'는 '방랑자'를 의미하며, 그것은 미주신경vagus nerve이 하는 일과 정확히 일치한다. 10만 개 이상의 섬유로 이루어진 미주신경은 상체에서 가장 긴 신경으로 뇌에서 시작해서 체내 중요한 기관들을 연결하고 신호를 주고받는다.

이러한 인체 고속도로망을 따라 이동하는 정보의 약 80퍼센트는 인체가 그것의 현재 상태에 관해 뇌로 보내는 신호다.[3] 나머지 20퍼센트는 뇌가 다시 내려 보내는 신호로 근육과 인체 기관에 할 일을 전달한다. 뇌에서 인체로 혹은 인체에서 뇌로 가는 이러한 신호들이 인체의 항상성 기능의 대부분과 휴식 반응을 통제한다. 다시 말해 미주신경은 인체 내부시스템이 다른 기관들과의 조화를 유지하게 하는 기능을 한다.

미주신경긴장도vagal tone(미주신경의 강도 혹은 유효성)가 건강하면 건강할수록 인체는 이완되고, 불안 상태에서 회복하며, 건강한 항상성 상태를 유지하기가 더 수월하다.[4]

의학의 발달로 이제는 피하이식을 통해 미주신경을 활성화 시킬 수도 있다. 이러한 피하이식은 만성관절염을 앓는 환자의 염증, 통증, 불편함과 무활동성을 크게 완화할 수 있다는 것이 입증됐다. 이것이 활동적인 미주신경의 힘이다.[5]

곧 듣게 될 희소식은 의술의 도움을 받지 않고도 단순히 의식적인 호흡 기술을 통해서 미주신경긴장도를 강화하고 향상시킬 수 있다는 것이다.

미주신경은 횡격막을 자극해 활동하게 한다. 깊은 횡격막 호흡은 그림을 쉽게 그리고 의도적으로 미주신경을 활성화시키며 부교감신경의 이완 및 균형 효과를 가동시킨다.

차분한 호흡으로 미주신경의 힘을 강화하는 팁

코로 숨을 들이마셔서 이를 복부로 보낸다.

바로 배꼽 아래 하복부로 공기를 내려 보내는 것이 목표인 것처럼 호흡을 하면서 복부를 이완시키고 심지어 복부를 부풀려서 공간을 만든다.

횡격막을 아래로 내려 보내서 아래서부터 위로 조금씩 폐를 팽창시킨다.

들이마신 숨이 복부를 타고 올라가 흉부로 들어가고 마침내 당신의 쇄골까지 이동한다.

숨을 서서히 그리고 능동적으로 내쉰다. 폐 속의 공기가 자연스럽게 빠져나오면서 어깨뼈가 이완되며 그 이완감이 등으로 전달되는 것을 느껴본다.

복부 근육이 가하는 부드러운 압박을 이용해서 마지막 남은 공기를 모두 내뱉는다. 이제 복부 근육을 이완시키고 이 연습을 다시 시작한다.

"어떤 문들은 안에서만 열린다. 호흡은 그러한 문에 접근하는 하나의 방법이다."

– 맥스 스트롬Max Strom

마치 중력처럼

이완을 많이 할수록 호흡을 할 때 횡격막의 활용 비율이
높아지고, 들숨에 비해 날숨의 비율이 더 길어진다.
이러한 방식으로 횡격막을 활용하면, 횡격막의 움직임이
자연스럽게 복부 속의 대형 장기들을 마사지한다.

당신의 호흡을 지켜보고 날숨을 쉴 때 이완되는 느낌을
확인한다.

**이완을 할 때 내쉬는 호흡이 들이마시는 호흡보다 더
길어지게 하고, 이러한 들숨과 날숨을 통해서 이 스키어가
이 슬랄롬들을 부드럽고 편안한 움직임으로 통과해서 산
아래로 무사히 내려오게 한다.**

격차　　　고려하기

날숨이 끝나갈 때 멈추면, 날숨의 길이가 길어지고,
이완효과도 증가한다. 한편 다음에 이어질 들숨도 더 깊이 할
수 있다. 날숨이 끝날 때 자연스럽게 멈추는 지점에 정신을
집중하는 것만으로도 상당한 이완효과를 경험할 수 있다.

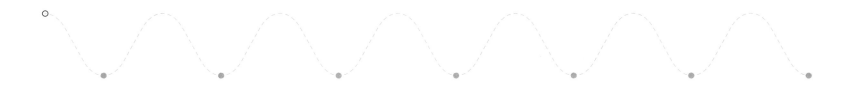

위에 제시된 유도호흡 훈련을 실시할 때, 날숨이 끝나갈 무렵 잠깐
호흡을 멈춘다. 이러한 중단이 당신의 내적 상태에 어떤 영향을
미치는지 관찰한다.

**이 훈련의 목적은 숨을 참는 데 있는 것이 아니다. 대신 자연스럽게
중단된 호흡을 지켜보다가 다시 당신의 몸이 저절로 숨을
들이마시고 싶게 놔둔다.**

다음 들숨을 쉴 때 이러한 호흡 중단이 몸에 어떤 영향을 미치는가?

호흡 중단은 길어도 몇 초를 넘기면 안 된다.

우리의 손은 늘 긴장 상태다.
손을 의식적으로 이완시키려고
해보라. 손바닥이 자연스럽게
위로 향하게 하고 몇 분간
무엇인가를 받는 것 같은
자세를 취한다. 이러한 동작이
당신의 신체 다른 부분에 어떤
영향을 미치는지 관찰한다.

이 연습을 할 때 연필을
가볍게 잡는다.

이완은 일종의 기술이며, 삶에 꼭 필요하다.
그리고 다른 기술과 마찬가지로 이완 역시
학습하고 발전시키고 향상시킬 수 있다.

붓다의 배

많은 이들이 자신의 몸에 대해 다른 사람의 시선을
의식하며 배를 일부러 집어넣어서 자신감 없음을
감추려고 한다. 일부러 그리고 남의 눈을 의식해서
사용했을지도 모르는 이러한 행동은 무의식적인 습관이
된다. 외모를 좋아 보이게 만드는 대신, 이러한 습관은
기분을 나쁘게 만들고 저하된 호흡의 질과 부자연스러운
자세로 인해서 우리의 건강과 행복에 부정적인 영향을
미칠 수 있다. 아직 좋은 소식을 듣지 못했다면, 납작한
배보다는 웃음이 더 매력적이다. 12쪽에서 봤듯이 더
많이 웃을수록 더 행복해진다.

반대쪽 그림에서 원을 그리며 숨을 들이마시면서 당신의
배를 최대한 이완시키고 확장시킨다.

**원 그리기를 몇 차례 반복하면서 배가 매번 조금씩 확대되는
것을 느껴보라.**

복부가 확대될 때 어떤 느낌인지 지켜본다. 당신의 배가
자연스럽게 커지도록 내버려 뒀을 때 불편함이 느껴지는가?
만약 그렇다면 그리고 계속했을 때, 자연스럽게 이완된
느낌을 통해서 이 같은 불편함이 극복되는가?

아무도 당신을 지켜보고 있지 않다는 것을 명심해라.

당신의 심박수는?

숨을 들이마실 때 심장 박동은 약간 빨라진다. 반면 호흡을 내쉴 때 심장 박동은 조금 더뎌진다. 이를 확인해보려면 실제로 두 차례 호흡을 해보고 이러한 변화를 관찰해본다.

사람마다 호흡이 다르므로 심박수도 다르다. 과학계에서는 이를 '심박변이도heart rate variability, HRV'라고 부른다. 숨을 들이쉬고 내쉴 때 심박수의 변동이 심할수록 HRV는 더 높아지고, 자율신경계는 더욱 효율적이 된다. 건강한 심박수의 변화는 뇌가 혈압, 산소 수치 및 기타 다수의 내적 요인들의 작은 변화도 즉각적으로 인지한다는 것을 의미한다. 뇌는 인체의 다양한 내부기관들 간의 상호 균형을 이루기 위해서 미묘한 조정을 한다. 이러한 내부기관들 중 대다수는 미주신경의 경로를 통해서 메시지를 주고받아서 HRV가 미주신경긴장도를 정확하게 측정할 수 있는 척도로 사용된다. 심박수의 변화가 심할수록 당신의 미주신경이 더 건강한 것이다.

HRV 수치는 당신의 전반적인 건강 상태를 정확하게 보여주는 척도이고 그렇기 때문에 모든 전원인 사망률all-cause mortality의 가장 믿을 만한 예측변수 중 하나로 간주된다. 예를 들어, HRV로 당신의 수명을 예측할 수 있다.

이는 건강한 미주신경긴장도와 부교감신경 반응PNS response이 당신의 전반적인 건강에 얼마나 근본적으로 중요한지를 보여준다. 만약 당신의 미주신경긴장도가 낮으면 신체 내부기관의 상태에 대한 정보가 부족해서 당신의 몸은 스스로를 잘 감독할 수 없다.

다행히 미주신경긴장도는 규칙적인 호흡 훈련을 통해서 쉽게 개선될 수 있다.

리드미컬한 호흡의 힘

자신들의 공저 『호흡의 치료효과The Healing Power of the Breath』에서 패트리샤 게르바르크 박사Patricia L. Gerbarg와 리처드 브라운Richard Brown 박사는 리드미컬한 호흡이 미주신경긴장도를 강화하는 방법에 대한 획기적인 연구 결과를 소개한다. 그들은 이 호흡기술을 '일정한 호흡coherent breathing'이라고 부르고 이보다 더 간단한 호흡법은 없다고 소개한다.

가장 큰 비밀은?

깊고 리듬감 있게 분당 5회 정도 들이쉬고 내쉰다. 즉, 6초 동안 숨을 들이쉬고, 6초 동안 숨을 내쉬면 된다. 그게 전부다.

이를 '동조호흡수resonant rate'라고 부른다.

체내 항상성 체계들은 각각 자연스러운 리듬을 갖는다. 호흡, 심장 박동, 그리고 혈압 모두 리듬을 갖고 움직인다. 안정적인 속도로 호흡을 할 때 체내의 자연스러운 리듬이 동시에 움직이기 시작한다. 체구와 건강에 따라 당신의 동조호흡수는 달라진다. 신장이 아주 큰 사람은 분당 약 3.5회 호흡을 하고, 키가 작은 사람은 분당 7~8회 정도의 많은 호흡을 하게 된다. 그러나 대부분의 경우 분당 약 5~6회 정도의 호흡을 하는 것이 가장 적당하다.[6]

단 몇 초 동안만 이 호흡 기술을 시도하면 심장 박동은 더뎌지고 안정될 것이다. 한두 차례 호흡을 한 후에 부교감신경이 다시 활성화되고 체내 항상성 체계를 안정시키기 시작하면서 스트레스를 줄여줄 것이다. 이렇게 매일 훈련을 하면 몇 주 후 당신 몸의 HRV 용적capacity은 향상된다. 신경계는 좀 더 효과적으로 스트레스 반응을 관리하고 스트레스 반응에서 회복할 수 있게 된다. 단 20분 동안의 일정한 호흡 훈련으로 얻을 수 있는 이점이 지속되는 시간은 최대 48시간이다.[7]

당연히 매일 좀 더 긴 시간 이 훈련을 할 수 있다면 효과는 좀 더 강력해진다. 게르바르트 박사와 브라운 박사는 최소 5분에서 최대 20분 정도 매일 꾸준히 연습할 것을 권장한다. 꽤 긴 시간처럼 들릴지 모르지만 전원인사망률all-cause mortality의 위험 감소, 스트레스 감소 그리고 자신의 몸에 대한 향상된 의식의 삶에 지불하는 비용치고는 정말 얼마 안 되는 듯하다.

우리가 리드미컬하게 숨을 쉴 때, 우리의 신체 바이오리듬 역시 숨과 동기화된다.

음과 양

일정한 호흡과 이 책에 소개된 이완에 초점을 맞춘 일부 다른 호흡 훈련과의 차이는 똑같은 혹은 거의 비슷한 비중의 들숨과 날숨을 통해서 당신은 교감신경이나 부교감신경 둘 중 하나를 활성화시키기보다는 이 둘의 균형을 유지할 수 있다는 것이다. 이러한 균형은 신경계를 안정 상태로 유지하게 해주고, 차분함과 집중력을 증가시키는 반면 몸의 긴장감을 줄여준다.

당신의 교감신경과 부교감신경의 균형을 맞추기 위해서 들숨과 날숨을 각각 6초간 지속하면서 이 음양 그림의 원을 완성해본다.

원주를 여섯 차례 따라가면서 그리고, 이러한 방식으로 호흡을 할 때 어떤 느낌이 드는지 관찰한다.

박자를 맞추면서 호흡 따라가기

아래 유도호흡 훈련을 따라가면서 호흡의 속도를 맞춘다. 이때 5초간 들숨을 쉬고 또 5초간은 날숨을 쉰다.

그림을 다 그리고 나면 연필을 내려놓고 몇 분간 이 호흡 리듬을 계속할 수 있는지 지켜본다.

리드미컬한 호흡은 리듬감이 있는 심장 박동, 이로 인한 '메이어파Mayer waves'로 불리는 혈압의 리드미컬한 변화(10초 변화)를 조장한다. 최근 연구 결과는 메이어파가 천연 근육이완제의 역할을 하고 근육에 존재하는 긴장, 특히 심장벽이나 혈관의 긴장을 완화하는 혈관내피세포에서 형성되는 아산화질소의 방출을 촉진한다는 것을 밝혀냈다.[8]

위의 빈 공간에서 다양한 호흡 비율로 실험을 해본다. 예를 들어 들숨과 날숨을 4:4, 4:6, 6:6 등등의 비율로 실험해보고 어떤 것이 더 편안한지 관찰한다.

이 명상 오디오 자료는 drawbreath.com에서 다운로드할 수 있다.

호흡수 세기

호흡수 세기를 할 때 우리가 통제할 수 있는
네 번의 잠재적인 호흡 순간이 있다.

1. 들숨
2. 숨 참기
3. 날숨
4. 멈춤

각 단계의 길이, 즉 다른 요소에 대한 상대적 길이에
따라 각기 다른 효과가 몸과 정신에 미친다. 날숨이
더 길고, 부교감신경의 자극이 더 크면, 좀 더 큰
이완효과가 따른다. 한편 들숨과 날숨의 길이가
비슷하면, 교감신경과 부교감신경 사이의 균형이 좀 더
잘 유지된다. 들숨의 끝에서 짧은 순간 동안 숨을 참으면
혈액에 산소를 많이 공급하고 에너지 수치를 상승시킨다.

**점선을 따라 연필을 움직인다. 하나의 점에서 또 다른
점까지의 거리는 약 1초 정도 지속되어야 한다.**

**각각의 다른 점선 패턴이 당신의 몸에 어떤 영향을
미치는가?**

당신의 정신에는 어떤 영향을 미치는가?

숨을 참으면 처음에는 거북하고 불편하다는 느낌이 든다. 하지만
일단 리듬을 타게 되면, 숨을 참는 것이 좀 더 편안해진다. 호흡의
수를 세면 어딘가에 정신을 집중시킬 수 있다. 정상적인 호흡 훈련을
하는 동안 쉽게 집중력이 흐트러졌다면 호흡을 세는 것이 도움이
된다. 또한 숨을 참는 것은 마치 주문처럼 작동해서 부정적인
생각들로 채워졌을지 모르는 머릿속 사고 공간을 차지한다.

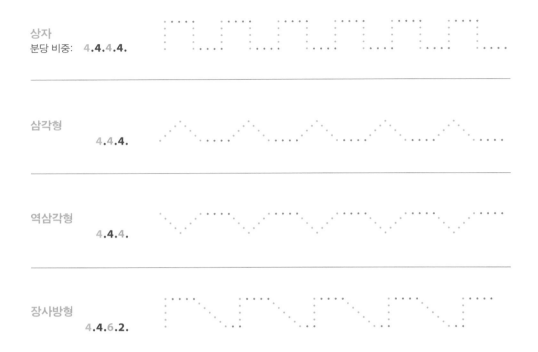

상자
분당 비중: 4.4.4.4.

삼각형
4.4.4.

역삼각형
4.4.4.

장사방형
4.4.6.2.

'상자호흡box breathing'은 건강 교육자이자 전직 해군
사령관인 마크 디바인Mark Divine이 개발했다. 현재 이
호흡법은 미국 육군에서 교육용으로 활용되고 있다.
스트레스가 많고 생명의 위협을 느끼는 상황에서도
군인들이 냉정함을 유지하게 하기 위한 하나의 도구다.

이 명상의 확장된 콘텐츠를 drawbreath.com에서 다운로드할 수 있다.

호흡 '패턴'

옆 페이지에서 설명한 기술들을 이용해서 자신만의 반복적인 호흡
패턴을 실험하고 만들어본다.

호흡 참기와 멈춤을 다양하게 변주하여 자신만의 패턴을 만들어본다.

1초에 각각의 점 사이를 이동한다.

먼저 형태를 그리고 싶을 것이고, 나중에 자신의 호흡 리듬에 맞춰 그림
주변을 손가락으로 따라가고 싶어할 것이다.

호흡 패턴이 당신의 몸과 정신에 어떤 영향을 미치는가?

산소는 항산화제다

만성적인 스트레스는 심장 질환이나 기타 질환에 걸릴 위험을 증가시킬 뿐만 아니라[9] 당신의 DNA를 천천히 질적으로 저하시키고 노화를 앞당긴다.[10]

가닥으로 이루어진 DNA는 말단 부분에 보호 장치 역할을 하는 말단소립telomere이 있다. 신발끈 맨 끝의 플라스틱 캡처럼 말단소립은 DNA 가닥들이 손상을 입거나 소실되는 것을 막는다. 말단소립은 DNA가 조기 노화되는 것을 막아주므로, 말단소립이 건강하다는 것은 당신의 실질적인 생물학적 나이가 젊다는 것을 의미한다. 따라서 말단소립이 건강하면 할수록 자신이 건강하다고 느끼고 실제로 나이보다 젊어 보인다.

스트레스는 말단소립을 손상시키지만 차분한 생리학적 상태는 손상된 말단소립의 회복을 돕는다.

호흡 훈련을 통해서 말단소립의 손상을 완화할 수 있을 뿐만 아니라 말단소립을 더 건강하게 만들고 당신의 생물학적 나이의 시계를 되돌릴 수 있다.[11]

체내 신경계를 안정시키고 DNA 가닥들을 강화하기 위해서 리드미컬한 호흡을 한다.

호흡 정체성

지문처럼 호흡 패턴도 누구에게나 특별하다. 18쪽과
19쪽에서 논의한 모든 다양한 요인들이 결합되어 한
사람의 인생에 대한 독특한 이야기를 들려주고 지금 이
순간 그 사람이 어떤 감정인지를 말해준다.

자연스러운 리듬에 맞춰 호흡을 하면서 오른쪽에 그려져
있는 지문 그림을 따라 그려본다.

호흡을 관찰하면서 호흡의 패턴을 따라가고 있다는 것,
그래서 호흡의 자연스러운 리듬에 맞춰 연필이 움직이게
해야 한다는 것을 기억하고 있어야 한다. 호흡의 자연스러운
상승과 하락이 연필의 속도를 통제할 수 있게 한다.

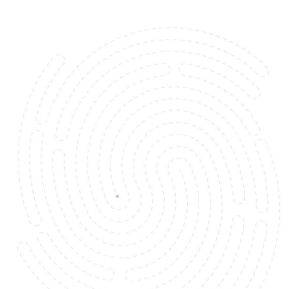

정상 체험

호흡을 최대한 활용하면 당신의 삶도 최대한
활용할 수 있다.

**지금까지 배운 간단한 자유호흡 패턴을 이용해서
평화로운 산줄기를 그려본다.**

감정 느끼기

호흡은 인식하지 못할 때조차 우리의 기분이 어떤지 알려준다. 불안하거나 스트레스를 받을 때, 심지어 극도로 집중하고 있을 때, 우리는 몸에 잔뜩 힘을 주게 되고 호흡도 얕아진다.

모든 감정은 특유의 호흡 패턴을 가진다. 이러한 패턴이 가장 분명하게 나타날 때는 극단적인 감정 상태, 바로 우리가 웃거나 울 때다. 하지만 우리는 불안감이나 기대감을 느끼는 순간에 숨을 죽이기도 한다. 혹은 안도감이 느껴질 때는 안도의 한숨을 쉬기도 하고.

만약 특정 감정과 관련된 호흡 패턴을 모방할 수 있다면, 얼마 안 있어 그 감정을 느낄 수 있다. 앞에서 봤듯이, 마음과 몸 체계는 쌍방향 도로다.

우리가 느끼는 감정이 호흡하는 방식에 영향을 미친다. 반면 호흡하는 방식도 우리가 느끼는 감정에 영향을 미친다.

우리의 감정은 호흡은 물론 자세에도 영향을 미친다. 위협감을 느끼거나 패배감을 느낄 때 방금 올림픽에서 금메달을 딴 선수의 자세와 정반대로 우리는 고개를 숙이고 어깨를 축 늘어뜨린다. 이 자세는 가슴의 공간을 좁히고 호흡에 부정적인 영향을 미친다. 부정적인 순환이 만들어지는 것이다.

깊게 호흡하고, 폐의 용적을 최대한 활용하기 위해서 긍정적인 자세를 취해야 한다. 그 결과 긍정적인 순환이 만들어진다.

마음 판독기

이 페이지는 누군가의 호흡을 그리는 데 사용한다. 당신이 아는 사람이거나 혹은 당신이 모험심이 많은 사람이라면 지하철의 맞은 편 자리에 앉은 사람 혹은 카페에서 당신 가까이에 앉아 있는 낯선 사람의 호흡을 그리면 된다.

이 페이지의 귀퉁이를 접어서 그 사람이 당신이 무엇을 하고 있는지 모르게 한다.

그 사람의 호흡 소리를 듣고 은밀하게 몸의 움직임을 관찰한다. 호흡할 때 어디를 움직이는지 파악한다.

어떤 근육을 사용하는가? 호흡의 비중은 어떤가? 얼마나 깊게 호흡을 하는가? 호흡이 자세에 얼마나 영향을 미치는가? 혹은 자세가 호흡에 얼마나 영향을 미치는가?

결과물인 그림을 통해서 얻은 그 사람에 대한 당신의 인상은 무엇인가? 그의 호흡 패턴을 통해서 그 사람의 현재 감정 상태를 알 수 있는가?

저항 만세 | Vive la résistance !

미묘한 저항을 통해 호흡을 부드럽게 제어해서 날숨을 늦추고 폐에 부드러운 압박을 가한다. 이 두 가지 요소가 부교감신경을 활성화한다. 의식적인 통제와 증가된 압박이 근육을 강화해서 좀 더 효과적으로 호흡을 할 수 있게 만들고 부상을 예방한다.[12]

입 대신 코를 통해 호흡을 하는 것이 가장 간단한 형태의 저항호흡이다.

비호흡nose breathing은 다른 이점들도 있다. 비강의 유기적 나선형 통로가 필요할 때 공기를 데우거나 식힌다. 한편 얇은 코털과 코 점막이 공기를 여과하고, 해로운 먼지나 세균이 폐로 침투하는 것을 막는 자연 방어망의 역할을 한다.

비눗방울 불기

조심스럽게 비눗방울을 부는 것처럼 입술을 오므리고 천천히 그리고 부드럽게 숨을 내뿜는다.

코를 통해서 숨을 들이마시고 오므린 입술을 통해서 숨을 내뿜으면서 비눗방울을 그린다. 그러고 나서 40쪽에서 배운 주기 기술을 이용해서 이 그림을 완성한다.

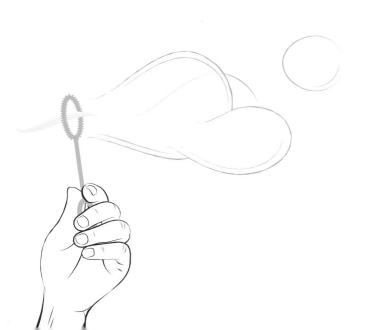

바다호흡

바다호흡ocean breathing이라고도 불리는 우자이 호흡Ujjayi breath은 코를 통해서 호흡하면서 목구멍 뒤에서 저항을 만드는 요가수련법 중 하나다.

코를 통해서 숨을 들이마신다. 마치 거울 위에 입김을 부는 것처럼 입을 벌리고 숨을 내쉰다. 그러고 나서 날숨을 멈추지 않은 채 입을 다문다. 이제 코를 통해서 숨이 어떻게 빠져나가는지, 작은 소리를 내는지 관찰한다. 목구멍에서 이러한 저항을 유지하고, 다음에 들숨을 쉴 때도 이와 비슷한, 그러면서 살짝 작은 소리를 내본다. 이 미묘한 저항이 우자이 호흡이다.

호흡을 할 때 소리는 마치 갓난아기가 코를 고는 것처럼 혹은 잔잔한 파도가 해안선을 치는 것처럼 부드러워야 한다.

파도가 해안가를 치는 그림을 그리면서 코를 통해서 우자이 호흡을 훈련해본다.

종이 위를 왔다 갔다 하는 연필의 소리와 당신의 들숨과 날숨의 소리를 일치시킬 수 있는지 지켜본다.

이 연습의 목적은 약간의 저항을 만들어서 당신의 정신을 호흡 주기에 자연스럽게 집중시키고 그 주기를 연장하는 데 있다. 사슬톱과 같은 거친 코 고는 소리를 내게 된다면 이완을 할 수 없을 것이고 코의 연약한 점막도 손상될 수 있다.

좋은 느낌

주문을 읊조리거나 콧노래를 부르는 것 모두 일종의
저항호흡이다. 성대를 조이고 공기의 흐름을 막아서
목구멍에서 소리를 만들 수 있다. 자연스럽게 진정된
떨림을 만드는 것과 더불어, 이러한 활동들은
심박수를 줄이고 동시에 날숨의 비중을 증가시킨다.
호흡 패턴에 가해지는 이 두 가지 변화가
부교감신경을 자극한다.

**날숨을 쉬면서 저음의 콧노래를 불러 호박벌이 이 꽃들
위에 각각 부드럽게 착지할 수 있게 하면서 자연스럽게
호흡이 좀 더 부드럽고 길게 이어지게 한다.**

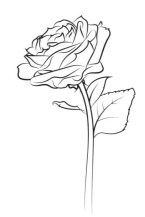

날숨을 쉴 때 콧노래를 불러서 이 벌새가 이 꽃 저 꽃 옮겨 다닐 수 있게 한다.

진동호흡 훈련을 하는 동안, 소리가 몸 아래로 이동해서 체내 내장기관들이 진동하게 한다. 팔다리, 어깨, 팔꿈치, 팔뚝, 그리고 손가락 등에서 진동이 느껴지는지를 살펴본다. 또한 발에서도 진동이 느껴지는가? 당신의 콧노래 소리가 낮으면 낮을수록 진동은 더 멀리 이동한다.

스트레스를 받을 때 우리는 무의식적으로 들숨을 먼저 쉰다. 이는 몸이 우리를 위협으로부터 탈출할 준비를 시켜주는 것이다. 그러나 스트레스를 받을 때 늘 이처럼 호흡을 하게 될 경우, 날숨을 쉴 때 사용하는 근육들이 약해진다. 저항호흡과 진동호흡 훈련은 저강도로 통제된 날숨을 이용해서 이러한 근육들을 강화한다.

오감 너머의 감각

우리는 인간이 흔히 시각, 청각, 후각, 미각 그리고 촉각, 즉 다섯 가지 감각을 갖고 있다고 생각한다. 아마 여러분은 이를 오감이라고 부른다는 것을 초등학교에서 배웠을 것이다.

사실 인간의 감각을 이렇게 다섯 가지로 분류한 것은 상당히 부적절하다. 인간의 의식적 경험에 영향을 미치는 감각은 열두 가지가 넘는다고 알려져 있다. 우리는 혈관의 신장수용기stretch receptor를 통해서 혈압을 감지한다. 우리는 뇌에 있는 화학수용체chemoreceptor를 통해서 산소 수치와 이산화탄소 수치를 측정한다. 피부 밑에서 움직이는 근육들은 우리에게 근육 긴장도와 근육의 신장 정도에 대한 정보를 제공한다. 우리는 '고유감각proprioception'이라고 불리는 감각을 갖고 있으며, 보지 않고도 우리의 몸이 어디에 있는지를 알 수 있다.

균형감이라는 감각도 있지 않은가? 시간 감각은? 혹은 에너지 수준에 대한 감각은? 이러한 감각들은 얼핏 보면 무정형이고, 계속해서 바뀌고, 중첩된다. 우리는 이러한 감각들을 당연한 것으로 여기고, 그것에 대해 거의 생각하지 않는다. 하지만 어느 날 갑자기 당신의 경험에서 이러한 감각들을 느끼지 못하게 된다면 굉장히 이상하다는 느낌을 받을 것이다.

심장과 직관이 긴밀하게 연결되어 있다고 느낄 때, 우리의 통찰은 더욱 강해진다.

전통적인 오감은 우리가 외부 세계와 어떻게 작용하는지를 보여준다는 것을 명심해야 한다.

한편 전통적으로 주목받지 못한 이러한 감각들은 우리의 신체, 체내 기관들과 관련이 있다. 우리는 스스로를 세상과 별개의 존재로 바라보는 문화적 편견을 갖고 있다. 세상은 외부의 것으로 우리는 그 외부 세계로부터 분리되어 있고, 피부를 통해서 상호작용한다고 생각한다. 앨런 왓츠의 비유를 빌어서 설명하자면, 우리는 나무에서 과일이 열리는 것처럼 인간이 세상 밖으로 나온다고 보지 않고, 대신 외부인 혹은 관광객의 입장으로 이 세상을 방문하고 있다고 생각한다는 것이다. 물론 전자의 설명이 좀 더 정확한 표현일 수 있다.

전통적으로 인정된 다섯 가지 감각들 중에서 네 가지 감각은 오로지 인간의 뇌에만 위치한다. 이 사실은 우리의 자아가 목 위쪽의 어디쯤, 즉 뇌에 존재한다는 착각을 뒷받침한다. 그러나 진실은 우리가 일상생활에서 입버릇처럼 하는 말에서 살짝 엿볼 수 있다. 우리는 '직감'에 대해서, 그리고 마음에서 우러나는 말에 대해 이야기한다. 우리는 생각이 뇌간에서 끝이 나는 것이 아니라는 것을 마음속 깊은 곳에서부터 이미 알고 있다. 우리는 신체화된 인지embodied minds다.

과학계에서는 이 모든 내적인 감각들을 '신체 내부 감각interoception'이라고 부른다.

내적 지식

잠시 자신의 내면을 들여다본다. 가슴 속 심장이 두근거리는 것을 느낄 수 있는가?

편안하게 횡격막 호흡을 다섯 번 한다. 이때 들숨에서 다섯을 세고 날숨에서 여섯을 센다.

이제 당신의 심장 박동을 느낄 수 있는가?

불과 몇 차례 더디고 깊은 호흡을 의식적으로 하고 난 뒤 심장 박동을 훨씬 분명하게 느꼈다고 보고한 이들이 많다.

이러한 간단한 훈련은 미주신경을 활성화시켜 횡격막 호흡이 어떻게 신체 내부 감각 능력을 강화하고 내적인 삶과 우리를 연결시켜 주는지를 즉각적이고 의식적으로 경험할 수 있는 사례다.

더디고 깊은 호흡은 부교감신경을 활성화한다. 미주신경이 깨어나고 우리의 몸으로 유입되는 인식의 경로들이 마치 라디오가 정확한 주파수에 맞춰지고 있는 것처럼 점점 더 분명해진다. 동시에 우리의 몸은 신체의 항상성을 좀 더 효율적으로 조절한다. 이러한 호흡을 오랜 시간 할 경우 염증과 같은 과한 자가면역반응을 감소시키는 것으로 알려져 있다.[13]

나쁜 소식은 신체 내부 감각 능력이 감소하는 것은 고혈압과 같은 다수의 정신생리학적 질환들 그리고 불안 및 우울감과도 연관이 있다는 것이다.[14] 이러한 방식으로 우리의 몸과 단절됐다는 느낌은 우리의 몸이 적절히 기능하는 것을 막을 뿐만 아니라 우리가 할 수 있는 공감이라는 경험을 약화시키기까지 하고 타인과 그리고 외부 세계 전체와 단절되어 있다는 고립감을 느끼게 만든다.

희소식은 이와 관련해서 우리가 무엇인가 조치를 취할 수 있다는 것이다. 내적 민감성은 의식적인 정신 집중과 호흡 훈련으로 개선이 가능하다. 우리의 내적 상태에 초점을 맞추면 신체 내부 감각의 선천적인 용적을 증가시킬 수 있고, 내적 지식을 향상시키고, 몸의 자체 균형성을 좀 더 효과적으로 유지할 수 있고, 우리 각자의 직관을 발달시키고 전반적인 건강을 향상시킨다.

한 손으로 하는 명상

연필을 쥐지 않은 손을 이 책 바닥에 올려놓고 엄지손가락을 포함해 모든 손가락이 지면 위에 닿게 한다.

새끼손가락 맨 아래에서부터 손의 윤곽을 그린다. 연필을 움직일 때 숨을 들이마시고, 손가락 마디마디를 내려올 때는 숨을 내쉬어서 손가락의 크기가 커질 때 자연스럽게 호흡의 양도 증가하게 한다. 엄지손가락 꼭대기에서 손목을 향해 내려올 때는 긴 날숨을 쉬는 것으로 그리기를 끝낸다.

이제 탁자 위에 놓여 있는 이 책 옆에 자신의 손을 갖다 놓는다. 잠시 시간을 갖고 손바닥 밑의 탁자 표면이 어떤 느낌인지, 그리고 손위 공기의 느낌(혹은 무감각)이 어떤지를 지켜본다.

정신적 초점을 손안으로 이동시키고, 내적 감각들 중 얼마나 많은 감각들을 느낄 수 있는지 지켜본다. 근육들의 움직임이나 긴장이 느껴지는가? 심장 박동은? 당신의 에너지 수치는? 눈을 감는 것이 도움이 될지 모른다. 당신의 손이 여전히 그 자리에 있음을 알려주는 감각들은 어떤가?

당신이 방금 그린 손의 윤곽선 안에 이러한 에너지의 움직임의 패턴을 추상적인 선과 형태로 그려본다.

호흡이 깊고 더딜수록 당신의 내적 감정들은 더욱 강렬해진다는 것을 기억해야 한다.

이 훈련을 마무리한 후에 서서히 당신의 의식을 손에서 팔로, 나머지 신체 전반으로 확장 이동한다. 이전에는 의식하지 못했던 감각들이 있는가? 대체적으로 우리가 신체 내부 감각들을 의식하지 못하고 있다는 사실이 놀랍기만 하다.

이 페이지 전체를 시계 방향으로 움직이고 있는 각각의 만다라는
바로 앞선 만다라를 그릴 때보다 호흡을 한 번씩 더 쉬어야만 한다.

이 페이지에서 만다라 그리기 훈련을 하고 난 다음, 간단한 호흡
명상이 필요하다고 판단되면 언제든 반대편 페이지로 돌아간다.

만다라들을 따라 그리는 동안
가끔씩 자신의 자세를 점검한다.

어깨 힘을 빼야 한다는 것을
잊지 말아야 한다.

우측은 부정적인 경험

섬엽은 뇌 중앙에 위치한 부분이다(뇌의 다른 부위에 가려져 보이지 않는다).

섬엽insula은 신체 내부 감각적 경험의 중심이며, 내적 자아가 존재하는 곳이다. 당신이 매 순간 경험하는 내적 경험, 예를 들어 미각에서부터 감정, 시간에 대한 경험에 이르는 모든 내적 경험 그리고 타인의 경험 및 감정을 파악하는데 필요한 모델에 이르기까지 모두 이 섬엽을 통과한다. 섬엽은 내적 세계를 경험하고 그것에 대한 인식 모델이 만들어지는 곳이다.[15]

섬엽은 긍정적인 경험과 부정적인 경험으로 이등분된다. 예를 들어 통증을 경험할 때와 같은 부정적이며 불쾌한 경험을 할 때, 섬엽의 우측이 좀 더 활성화된다. 그리고 행복하고 유쾌한 감정을 경험할 때는 좌측이 좀 더 활발하게 움직인다.[16]

*Give yourself
a brether*

간단히 말하면, 섬엽의 우측은 시련을 경험할 때 필요한 뇌 영역이고 좌측은 휴식이나 보상과 같은 감정을 자극하기 위한 뇌 영역이다. 대략적으로 말하면 섬엽은 이분화되어 있다. 한쪽이 활성화되면 그 반대쪽의 활동을 억제한다. 그래서 좌측을 활성화시키면 사실상 우측의 활동을 중단시킬 수 있다.

느리고 깊은 호흡으로 자극을 받을 수 있는(기관지 폐병bronchopulmonary afferents) 폐와 심장에 존재하는 감각신경들은 전부 미주신경이며 부교감신경들이다. 이 감각신경들은 폐와 횡격막 하부에서 발신된 정보를 심장을 거치고 곧바로 즉각적으로 신경활동을 자극할 수 있는 섬엽의 좌측을 거쳐 미주신경까지 전달하는 역할을 한다. 이렇게 전달된 정보로 인해서 즉각적이고 긍정적인 감정을 느끼게 되고 우측 섬엽의 활동을 억제함으로써 통증 민감도를 현저하게 낮출 수 있다.[17]

우측에서 좌측으로의 활동 변화는 내적 상태에 대한 기존 인식을 부정적인 것에서 긍정적인 것으로 기울어지게 한다.

…깊은 횡격막 호흡을 통해서 세상을 경험하는 방식을 부정적인 것에서 긍정적인 것으로 바꿀 수 있다.

리드미컬하면서 더딘 호흡은 풀무와 같은 역할을 하면서 부정적인 것들을 모두 날려버리고 긍정적인 감정과 우리 뇌 깊숙한 곳에 자리하고 있는 공감의 감정이라는 따뜻한 불씨를 살릴 수 있다.

다운은 업이다

복부 저 아래쪽에서 호흡을 많이 할수록, 좌측 섬엽의 행복감을 주는 활동을 자극할 수 있다.

인체는 스캔이 가능하다

마치 당신이 미술관에 가서 한 발자국 물러서서 작품을 보는 것처럼 눈을 감고 몸속의 감정들을 관찰한다. 당신의 관심을 끄는 것은 무엇인가? 활기가 충분한 부분이 있는가? 아니면 아름다운 부분은?

몸 안에서 에너지나 활동감이 느껴지는 부분이 있는가? 소용돌이 패턴이 보이는가? 따뜻하거나 차가운 부분은 없는가?

당신의 몸 각 부분에서 맥박이 느껴지는가?

몸의 각 부분에 정신을 집중시킨다. 해당 신체 부위에서 특정한 색깔을 감지할 수 있는가? 아니면 특정한 형태나 패턴이 생각나는가?

꼼꼼하게 당신의 몸을 살펴보고, 관심을 발가락 끝에서부터 정수리로 이동시켜가면서, 마치 당신의 내적 감각들을 보여주는 거울인 것처럼, 이러한 느낌들을 인체 모양의 캔버스 위에 색깔이나 패턴으로 바꾸어본다.

> 신체 부위들을 다시 방문해서 다양한 도구를 가지고 인체모형 그림에 덧칠하는 것을 두려워하지 말아야 한다.
>
> 나는 이 훈련에 유색 형광펜을 사용해서 굵고 활기 넘치는 선 긋기를 할 것을 추천한다.

이 그림을 완성하고 난 다음 124쪽에 있는 요가의 차크라와 연관된 전통적인 색깔들과 당신이 그린 색깔이 같은지 다른지 비교해보라.

사실을 직시한다

우리는 말을 하기 훨씬 전부터 안면을 이용해서 우리의 기분이 어떤지를 소통해왔다. 얼굴은 우리가 깨닫지 못하는 상황에서 내적 감정들을 반영한다. 그러므로 우리 대부분은 턱, 눈썹, 이마와 관자놀이에 엄청난 긴장감을 갖고 있다.

글을 읽을 때 미간을 찌푸리는가? 아니면 그림을 그리는 동안 집중하면서 얼굴을 찡그리는가? 만약 그렇다면 그러한 행위가 당신의 신체와 정신에 어떤 영향을 미칠까?

편안한 얼굴은 마음도 편안하게 하라는 인체가 보내는 시그널이다.

이 얼굴 그림에 색을 칠할 때, 이 종이면에 제시된 당신 얼굴에 해당 부분을 메우고 있는 편안한 에너지와 일치하는 색을 상상해본다.

한 번에 한 부분씩 색칠한다. 양 볼, 양쪽 눈썹 등을 칠한다. 그리고 맨 마지막으로 두 눈을 색칠한다.

긴장된 영역을 이완하고 안정시키기 위해서 차가운 색 혹은 따뜻한 색을 사용하고 싶어할지 모른다.

고양이들은 가르랑거릴 때, 일종의
저항호흡을 수행한다. 목구멍의
미세한 근육들이 진동하고 이때
공기를 밖으로 내보내면서 호흡의
속도를 늦추고 이완된 진동을 만든다.
이러한 편안한 진동이 그들의 몸을
마사지하면서 이완시킨다.

일부 그림의 경우 날숨에서 시작해야
하고, 또 어떤 그림은 들숨에서
시작해야 한다. 출발점의 색깔이 어떤
색인가?

호흡하는 법을
언제 잊어버렸는가?

**뛰거나 놀거나 혹은 휴식하는 어린아이를 보고 있으면,
그 아이가 본능적으로 배에 공기를 불어 넣고 있다는
것을 알 수 있다.**

갓난아이는 온몸으로 숨을 쉰다. 그러나 10대가
되면 자신의 몸에 대해 의식하게 되고 배에 힘을
주어 집어넣으려고 한다. 어른이 되면 무의식적인
근육 긴장의 형태로 지속적인 스트레스를 경험한다.
시간이 지나면서 이러한 근육 긴장이 축적되고,
호흡은 점차 제약을 받게 된다.

20대 초반에 이르면 우리 대부분은 자연적이고
편안하며 리드믹한 호흡을 잃어버리게 된다.

그리고 성인이 되면서 대다수 우리는 가슴
상층부로만 호흡을 한다.

어린이들이 성인보다 더 나은 호흡을 할 뿐만 아니라
숨을 쉴 때 매 순간 자연스럽게 좀 더 집중한다.
의식적으로 호흡한다. 그들은 현재를 살고 있으며
부정적 혹은 긍정적 감정들을 겪으면서 이러한 감정들이
자연스럽게 재빨리 해소되게 둔다. 그들은 한순간은
눈물을 흘리다가 금세 웃음을 터뜨린다. 하루하루가
새롭다. 그 결과 아이들은 자연적으로 호기심이
많아진다. 아이들은 매일 매일 마주하게 되는 사건에
정신을 빼앗기고 일상에서 벌어지는 일에 완전히
몰입한다. 상상 속 세계에 반쯤 잠겨서 살면서 창의적
놀이를 편안하고 신명 나는 것으로 만든다. 다시 한번
우리는 몸과 마음의 여행이 긴밀하게 연결되어 있다는
것을 알 수 있다.

**이 책의 다음 장에서는 호흡을 통해서 어린이와 같은
호기심, 집중력 그리고 행복을 다시 되살리는 몇 가지
방법을 알아볼 것이다.**

"현자는 행복한 어린아이와 같다."

−아르노 덴샤디스Arnaud Desjardins

PART 2
MIND

정신

선(禪)의 비밀?

… 과거가 아닌 현재를 살아라

"호흡은 마음과 몸을 연결하는 다리다."

– 댄 브룰레Dan Brulé

모든 것은 흐른다

변화는 인생의 유일한 상수다. 이는 고대 그리스 철학자 헤라클레이토스Heraclitus가 관찰한 것이다. 모든 것은 순간적이고 끊임없이 변하며 비영구적이고 일시적이다. 모든 존재는 지금의 순간에서 다음의 순간으로 지속해서 움직이며 바뀐다. 이러한 사실은 "같은 강물에 두 번 발을 담글 수 없다."는 그의 유명한 격언에 가장 잘 드러나 있다.

헤라클레이토스는 주로 물질 세계에 대해 이야기했지만, 이는 의식이라는 우리의 경험, 즉 우리의 정신 생활에도 적용이 된다. 우리를 둘러싼 세계는 끊임없이 변하고 있으며, 우리의 사고와 인식도 그렇다.

비슷한 시기인 기원전 5세기, 1만 킬로미터 떨어진 히말라야 산맥의 작은 산등성이에서 또 한 명의 사상가가 이와 유사한 이야기를 했다. 후일 붓다로 알려진 고타마 싯다르타Gautama Siddhartha는 청년기에 인간 생명의 덧없음을 깨닫고 몹시 혼란을 느꼈다. 우리는 나이를 먹고, 병들고, 종국에는 죽는다. 그는 이런 끝없는 악순환으로부터 해방을 쟁취하는 데에 자신의 삶을 바쳤다.

그리스 철학자들이 "유전flux"이라고 부른 개념을 불교 신자들은 무상을 의미하는 "아닛짜anicca"라고 부른다.

그들은 무상을 삶과 관련한 세 가지 바뀌지 않는 사실 중 하나라고 말한다. 나머지 둘은 모든 존재는 고통이라는 것(dukkha, 일체개고)과 고정불변한 자아가 있다고 생각하는 건 환상(anatta, 무아)이라는 것이다.

얼핏 들으면 염세적으로 들릴 수 있다. 그러나 그러한 통찰력은 해방 효과를 제공하고 고통의 본질을 이해하는 데에 도움을 준다. 세상 모든 것은 비영구적이고 그러한 것들에 애착을 갖게 되면 고통이 따르기 때문이다. 이때 문제가 되는 것은 비영구성이 아니라 애착이다.

물질적 소유, 정신 상태, 과거의 시간, 심지어 지금 이 순간에 집착할 경우 두려움, 불안감 그리고 실망감을 경험하게 된다. 영원한 것은 아무것도 없다는 것을 깨달으면, 물질적인 것에 대한 애착은 현명하지 못하다는 걸 알게 된다.

물질적인 것은 지금 이 순간에만 그 가치를 인정받을 수 있다. 이는 우리가 과거 혹은 미래에 있는 것이 아니고 사물이 미래에 어떤 모습이어야 하는지를 알 수 없기 때문이다. 우리는 지금 이 순간만을 온전하게 느낄 수 있다.

호흡의 변화를 안내자로 활용해서 이 페이지를 가로질러 흐르는 강물을 그려서 어린 소년과 노인을 연결한다.

여유롭게 겹쳐지는 몇 개의 선을 그린다.

겹쳐진 선들로 인해 만들어진 형태에 색을 칠해서 그림을 완성한다.

"모든 것은 흐른다."

－헤라클레이토스

선물

과거는 더 이상 여기 없고,
미래는 아직 도래하지 않은
상황에서 과거와 미래가 여기
어떻게 있을 수 있을까?

현재가 언제나 현재이고
절대 과거가 될 수 없다면
현재는 시간이 아니고
영원이 된다.

– 성 아우구스티누스 『고백록』 11권

서기 400년 성 아우구스티누스가 이 글을 썼을 때 그는 현실에 대한 근본적인 설명으로 주관적 경험을 기술한 최초의 서양 철학자가 됐다. 시간에 대한 우리의 일반적인 생각보다 그의 설명이 시간에 대한 경험을 좀 더 사실감 있게 보여준다.

과거와 미래는 마음속에만 존재한다. 심지어 지금 이 순간도 그것이 '과거'가 됐을 때 시간으로서만 존재한다.

복잡하게 들릴 수 있으나 그의 설명은 간단하다. 시간은 관념으로만 존재한다는 것이다. 현재는 우리의 유일한 현실이다.

18세기 철학자 임마누엘 칸트가 시간은 인식 사이의 관계들로만 존재한다고 이야기하기 전까지 우리는 성 아우구스티누스의 시간에 대한 통찰을 간과했다. 나중에 20세기 버트런드 러셀도 성 아우구스티누스의 통찰을 서양 철학의 '위대한 진보'라고 칭송했다. 하지만 서양에서 그의 통찰이 실제로 실생활에서 실천된 적은 없다.

이것은 안락의자 철학자들을 즐겁게 하기 위한 말장난에 불과한 것이 아니다. 이 현자들은 실질적이고 실용적인 쓸모가 있는 뭔가 중요한 것과 우연히 마주쳤던 것이다. 동양의 명상가들이 수천 년 동안 알고 있었던 것. 과거와 미래는 우리의 마음속에 관념으로 존재한다는 것. 하지만 우리는 과거를 걱정하고, 미래에 대해 조바심 낸다. 그 결과 지금 이 순간을 놓치게 된다. 우리 앞에 있는 진짜를 놓친다는 것이다.

만약 시간에 대한 이러한 태도를 계속 유지한다면, 우리는 인생의 모든 시간을 되돌아보거나 오지 않은 미래를 내다보는 데 쓰게 될 것이고, 결국 모든 것을 잃어버리게 된다.

이 문제와 관련해 미국의 만화가 빌 킨Bil Keane보다 더 명료하게 말한 학자는 아직 없다. "어제는 과거이고 내일은 미래이지만, 오늘은 선물이다. 이것이 오늘을 현재 즉 present라고 부르는 이유다."

과거 시제로 후회하는 것 …

…미래 시제로 조바심 내는 것…

(당연히 우리가 지나치게 날카로워서다.)

직선으로 생각하기

'현재(present)'라는 맨 아래 출발점에 연필 끝을 갖다 댄다.

연필을 움직이지 말고 잠시 시간을 갖고 당신의 호흡을 통해
유발된 순간순간의 감정에 정신을 집중한다.

호흡에 모은 집중력이 흩어지고 다른 생각이 들어오려고 할
때마다 어떤 생각에 정신이 집중되는지를 관찰한다.

그 생각에 대해 생각한다. 과거에 대한 생각인가? 아니면
미래에 대한 생각인가?

그 생각에 대한 성격 파악이 끝나면 연필을 위쪽으로 옮긴
다음 당신의 생각이 미친 곳으로 움직인다. 그런 다음 다시
'현재'로 되돌아온다.

다른 생각으로 인해 집중력이 여섯 번 흐트러질 때까지
그리고 눈금의 맨 꼭대기에 이르기 전까지 당신의 정신을
호흡에 집중하고 이 프로세스를 반복한다.

다른 생각으로 집중력이 흐트러진 시간은 얼마
동안이었는가?

어떤 생각을 했는가? 과거와 현재 중 어떤 것에 대한 생각을
더 많이 했는가? 정확히 당신의 생각은 어떤 것들이었나?

만약 당신의 생각이, 예를 들어 '정말 멍청한 훈련이군.
이건 시간 낭비야!'와 같은 현재에 대한 판단에
관한 것이라면, 다음에 '이런 책에 돈을 낭비하는
게 아니었어(과거)' 혹은 '이걸 하느니 설거지나
해야겠다(미래)'와 같은 생각이 들 때까지 기다린다.

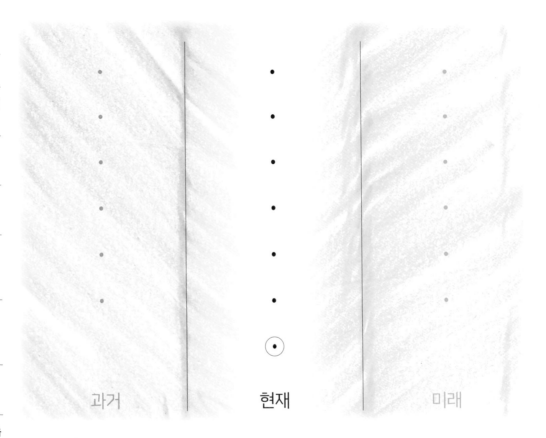

과거 현재 미래

이 훈련은 시간에 대한 우리의 경험을 대략적인 지도로 만들기
위한 것이다. 이 훈련은 우리의 의식이 단순화된 혹은 편견으로
가득 찬 과거에 대한 회상이나 상상, 또는 예측된 미래에 대한
생각에 사로잡혀 현재에 집중하지 못하고 있음을 보여준다.

이 명상에 대해 좀 더 알고 싶다면 drawbreath.com을 방문하기 바란다.

두 개의 자아

당신은 두 개의 자아를 갖고 있다. 즉, 두 가지 존재 방식을 갖고 있다는 의미다.

하나는 경험적 자아experiencing self, 이 자아는 "샌드위치 맛있게 먹고 있니?"라는 질문에 답을 하고, 다른 하나는 서사적 자아storytelling self, 즉 "그 샌드위치 맛있게 먹었어?"라는 질문에 답을 하는 자아이다.

서사적 자아는 완벽하게 언어적이며 추상적이고 상상한 것, 그리고 과거와 미래에 존재한다. 반면 경험적 자아는 당연히 현재와 현실에 기반을 둔다.

우리는 서사적 자아라는 필터를 통해서 우리의 삶을 바라보고, 매일 매일에 맞추기 위해 노력하고, 새로운 경험들을 자아의 서사에 맞추려고 한다. 여기에는 한계가 있다. 우리는 우리의 서사가 의미를 가지거나 인상적이기를 원한다. 의미가 있는 서사를 만들기를 원하고, 그래서 의식하지 못한 상태로 단순, 편견, 미화에 의존하는 경향이 많다.

최근 연구에 따르면 우리는 시간 중 50퍼센트는 딴생각을 하고, 이러한 생각 중 60퍼센트가 부정적인 생각이다.[18, 19]

이는 깨어 있는 시간 중 25퍼센트 이상, 평균 하루 4시간 정도를 부정적인 혼잣말에 몰두하면서 시간을 낭비하고 있다는 의미다.

어떻게 하면 좀 더 '현재'에 집중하면서 살 수 있을까?

머릿속으로 삶에 대한 부정적인 이야기를 반복적으로 할 경우, 자존감이 낮아진다. 그러나 긍정적이고 논리 정연한 이야기를 할 때조차 현재의 삶에서는 긴장감과 불행감을 초래할 수 있다.

우리 스스로에게 긍정적인 이야기를 해주면 일시적 즐거움은 줄 수 있지만 동시에 집착하게 만들 수 있다. 우리는 그 이야기를 잃고 싶지 않다. 또한 누구도 그 긍정적인 이야기에 반기를 들게 하고 싶지도 않다. 우리 자신을 제외하고, 그 어느 누구도 신경 쓰지 않고 심지어 듣고 싶어하지도 않는 그 이야기는 불안의 대상이 된다. 이는 마치 언제고 망가뜨리거나 잃어버릴 수도 있는 값비싼 보석을 몸에 지니고 다니는 것과 같다.

부정적인 생각은 부정적인 마음과 몸의 상호작용을 유발할 수 있다. 우리의 목 위쪽 어딘가에서 눈에 보이지 않게 일어나는 이 정신적인 일들은 우리의 몸에 영향을 미친다.

전전두엽prefrontal lobe(추상적인 생각을 우리가 들을 수 있는 말로 바꾸어 놓는 뇌의 부분)은 진화론적인 측면에서 완전히 새롭다. 전전두엽에 비해 진화론적으로 더 오래된 뇌의 다른 영역인 편도체amygdala(투쟁 도주 반응을 활성화시키는 뇌의 부분)는 경험적 자아가 보는 것('샌드위치군!')과 전전두엽에서 중계하고 있는 생각('이 샌드위치를 먹으면 살이 찔까 궁금하군. 최근에 살이 너무 많이 쪄서 아무도 나를 사랑하지 않을 거야. 적어도 내겐 이 샌드위치는 남아 있잖아. 이런 다 먹었네. 아무래도 하나 더 시켜야겠어.') 사이의 차이를 구분할 수 없다.

서사적 자아와 동일시하는 것(다시 말해 종일 생각에 귀를 기울이고 그런 생각들을 진지하게 받아들이는 것)은 우리의 의식 대부분을 차지하기 때문에 우리 눈앞에서 벌어지고 있는 새로운 경험에 접근하는 것을 방해한다.

현실에 대한 우리의 생각이 현실을 방해한다.

서사적 자아는 늘 과거 혹은 미래에 대해 이야기를 한다. 그것이 우리를 지금 이 순간에서 멀어지게 만든다.

인간이 편도체를 가진 유일한 동물은 아니다. 그러나 인간은 진화된 언어를 구사할 수 있는 전전두엽을 가진 유일한 동물이다. 그러므로 우리는 스스로에게 세상(현실)에 대한 귀에 들리지 않는 무서운 이야기(실제 세계와는 거의 관련이 없는 이야기)를 들려줌으로써 편도체의 투쟁 도주 반응을 끊임없이 잘못 발화할 수 있는 능력을 보유한 유일한 생명체이다.

사건 →

연도 →

당신의 인생을 선 위에 올려놓는다

위의 선 위에 연도를 더해 인생의 타임라인을 만든다. 타임라인 상에
인생에서 일어난 중요한 사건 몇 가지를 표시한다.

경력의 역사 혹은 이제까지 살았던 곳을 기록해도 좋다. 여기에는 기억에
남는 친구나 태어나서 처음 해본 일을 포함시킬 수 있다. 인생 경험이
부정적이었는지 긍정적이었는지에 대한 짧은 메모를 남긴다.

당신 자신에 대한 중요 정보 중 일부 기억나는 것이 있을 때를
적으면서도 잊었던 일들이 떠오르면 기록해나간다. 완성된 타임라인
자체가 한 폭의 자화상이 된다. 그리고 아이디어 연상에도 유용하게
쓰인다.

일부 사람은 때로 자신의 삶을 돌이켜보는 게 쉽지 않다. 대부분의
사람은 과거의 중요한 사건을 회상하기 시작하면 곧 많은 일을 떠올린
다. 하지만, 어떤 사람들은 자기 인생의 좋은 면만 보려 하면서 나쁜
기억들은 지워버리려고 하기도 한다. 그러면 자기에서 하는 어려움에
빠지기도 한다.

그럼 어떻게 해야 현재에 좀 더 집중하면서 살 수 있을까?

해결책은 굉장히 단순하다(최소한 글에서는).

–당신의 직접 경험에 초점을 맞추는 법을 배운다.

이러한 방식의 실존은 새로운 경험의 입수 가능성을 높일 뿐만 아니라, 그것은 우리에게 생각의 중요성에 대한 새로운 관점을 제공한다. 우리 의식에 있어 일반적으로 중요한 생각들은 주목을 할 것인지 말 것인지를 선택하는 경험의 또 다른 일부에 불과하다. 우리는 마음, 직감, 그리고 더 넓은 세상에 대한 인식을 확장할 수 있는 상태를 수용한다.

호흡의 기차에 계속해서 집중하면 당신의 의식은 몸의 경험에 집중하게 되고 '경험적 자아'의 신경계 및 신경 통로를 강화한다.

휴식 소화 모드에 있을 때 경험에 초점을 맞추면 특히 더욱 유익하다. 우리의 신체 경험은 평소보다 좀 더 긍정적으로 변한다. 이는 결국 긍정적인 몸과 마음의 상호작용을 초래한다.

> *우리가 정신을 몸에 집중시킬 때,*
> *몸은 마음에 더 충실하게 되고*
> *마음은 몸에 더 충실하게 된다.*
>
> –도나 파히Donna Farhi

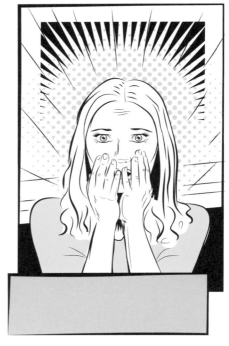

재구성

생각은 연재만화 밖의 작은 상자 안에 들어 있는 서술적 텍스트와 같다. 생각은 변할 수 있으며, 연재만화 프레임 안에 존재하는 모든 것이 변한다. 단 만화 속 그림은 절대 바뀌지 않는다.

현실에 대한 당신의 생각은 현실이 아닐 수 있다. 그것들은 현실에 대한 기술에 불과하다.

사고는 가사이지 음악이 아니다. 사고는 메뉴이지 식사가 아니다.

위의 상자 안에 말을 달아서 각각의 이미지가 완전히 다른 이야기를 전달할 수 있게 한다.

당신의 그림을 온라인 #DrawBreathBook에서 공유한다.

우리는 말을 하기 전
목청을 가다듬는다.

그렇다면 생각을 정리하지 않고
생각을 하는 이유는 왜일까?

사색에 잠기다

당신은 당신의 생각보다 더 깊이 생각할 수 없다.

일상적으로 부정적인 생각에 빠져 있을 때는 더 많이
생각한다고 부정적인 생각을 멈출 수 없다. 그러나
되새김rumination은 당신이 활용할 수 있는 여러 가지
정신상태 중 하나다. 자신의 생각 이외의 것으로 의식을
확장하고, 그 의식을 자신의 몸속 혹은 외부 세계로
이동시키고 다른 경험들을 모색한다면 부정적인 생각을
하는 사고 패턴을 끊어낼 수 있다.

**이 생각하는 사람이 사고 패턴의 미로에서 탈출해 정신을
다른 내적 경험에 집중시킬 수 있도록 도와준다.**

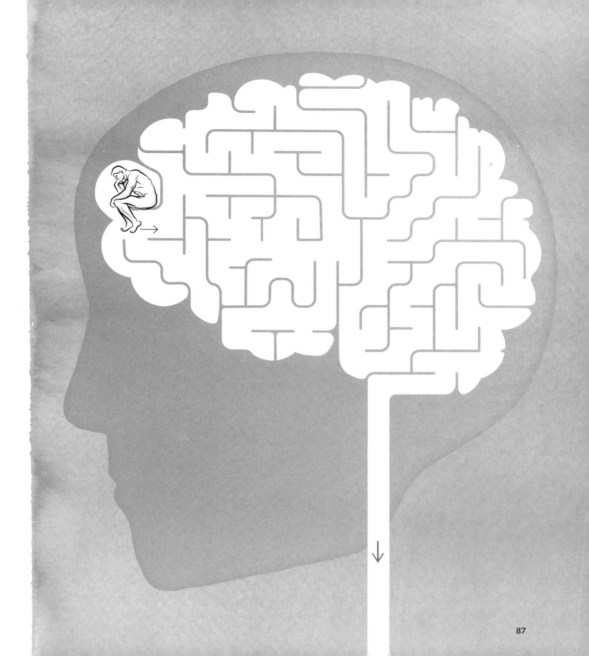

머릿속이 생각으로 꽉 차 있다면?
(Mind full)

··· 이제 마음챙김을
할 시간(mindfull)

최대한 오랫동안 아무 생각을 하지 않도록 한다.

**마음을 완벽하게 비우고 그게 무엇이 됐든
아무 생각도 하지 않는다.**

시도해보라!

얼마나 오랫동안 머릿속을 비울 수 있었는가?

우리 대다수가 아무 생각을 하지 않는 시간은 기껏해야 짧은 순간에 불과하다. 죽도록 노력해도 생각을 하지 않는 것은 거의 불가능하다. 우리는 금세 집중력이 흐트러지고 마음은 방황하기 시작한다.

생각은 자연스럽고 정상적이며 유용하고 즐거운 일일 때가 많다. 하지만 과거의 일이나 미래에 대한 불안한 생각에 반복적으로 사로잡힐 때, 새로운 방식으로 생각에 대해서 생각하는 것이 도움이 된다.

위의 훈련은 우리가 하는 생각 대부분이 자신에게 일어난 일 그리고 당신이 듣게 되는 일이라는 것을 보여준다. 하지만 이러한 생각을 늘 통제할 수 있는 것은

아니다. 그러한 일들은 시각 경험이나 청각 경험들처럼 당신이 경험할 수 있는 또 다른 부분에 불과하다. 생각은 진정한 내면의 목소리라기보다는 마음이 당신에게 세상에 대한 가능한 해석들을 제시하는 것이다.

생각을 중단하려는 노력 대신, 떠오르는 생각들에 적극적으로 귀를 기울인다. 단 몇 초 동안 당신의 마음이 어떻게 방황하는지 관찰한다.

이러한 방식으로 우리의 생각에 대해 의식하기 시작하면, 그 생각들이 언제 부정적인 신체적 혹은 정서적 반응을 촉발하는지 인식할 수 있게 된다. 이러한 육체적 정서적 반응은 결과적으로 스트레스를 가중시키는 생각을 낳고 육체와 정신 사이에 부정적인 순환 고리를 만든다.

이러한 차이를 이해하고 사고와 감정의 패턴들을 인식할 수 있다면, 부정적인 사고는 우리를 통제하는 힘을 잃기 시작한다. 우리는 그러한 부정적인 생각이 현실을 사실에 가깝게 투영한 것이라기보다는 세상을 해석하는 일시적이고 선택적인 방법일 뿐이라는 것을 알게 된다.

생각은 지금 이 순간에 대한 우리의 직접적인 경험을 방해하는 경우가 많다. 우리가 그러한 생각들을 액면 그대로 받아들이지 않을 때, 우리의 생각을 확장해서 의도적이고 수용적으로 다른 부분의 의식적 경험을 포함시키려고 노력할 때, 우리는 평화를 경험하게 된다.

마음챙김은 호기심, 친절함, 공감, 그리고 수용적 태도로 지금 이 순간에 집중하는 행위를 말한다. 그리고 이는 호흡에 집중하는 것에서부터 시작한다.

우리의 집중력을 흐트러트리는 생각을 중단하고, 신체

내적 감정이나 우리를 둘러싼 외부 세계에 시선을 돌린다면 우리는 좀 더 현재에 충실할 수 있다. 생각에 사로잡혔다면 놓쳤을 눈앞에서 펼쳐지는 인생이 주는 순간의 즐거움을 알아차리기 시작한다. 이는 우리의 정신적 육체적 건강에 막대한 파급효과를 미친다.

반복된 명상 훈련에 의한 집중력 훈련과 의식 탐험 훈련을 통해서 우리는 정신을 집중하고 평정심을 유지할 수 있는 내적 능력을 확대할 수 있다. 인생에서 경험하게 되는 사건에 대한 반응들이 좀 더 신중해지고 덜 즉각적이 된다.

이처럼 좀 더 의식적인 집중을 함으로써 우리는 우리의 생각, 감정 그리고 하는 행동을 좀 더 의식하게 되고 집중력 자체에 대한 이해를 증가시킬 수 있다. 이러한 기술을 연습한다면 명확하고 열린 마음으로, 향상된 회복력과 집중력으로 인생에서 마주하는 시련들을 인식하고, 대처하고 반응하는 능력을 강화할 수 있다.

마음챙김은 경험적인 과정이다. 이것을 경험하기 위해서는 연습이 필요하다.

> 정기적으로 명상을 하는 사람들에게는 공감과 관련된 뇌의 특정 부분이 눈에 띄게 향상되는 것을 볼 수 있다. 자신의 마음과 몸을 관찰하게 되면 타인의 감정을 공감하고 이해하는 능력이 향상된다.[20]

drawbreath.com에 들어가서 오디오로 안내된 마음챙김 명상을 따라해 본다.

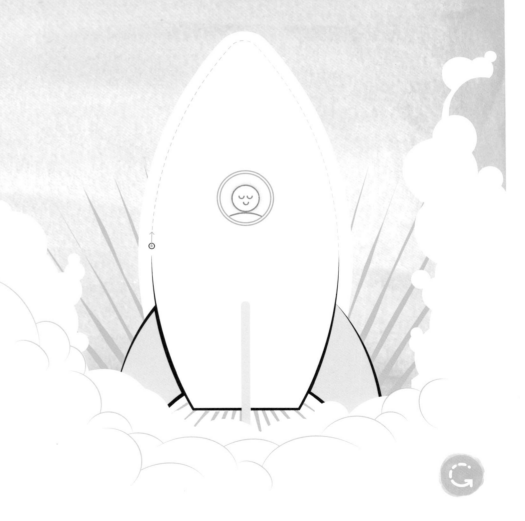

의식적으로 들숨과
날숨을 쉬는 것이 명상이다.

—에크하르트 톨레Eckhart Tolle

시작할 준비가 됐는가?

한 번의 느린 호흡을 하면서 당신이 쉬는 호흡의 자연스러운
질감(결)에 정신을 집중한다. 호흡 소리에 귀를 기울이고 이 로켓
그림을 완성하는 동안에 촉발된 감정들을 느낀다.

연필을 내려놓고 그림을 그리지 않는 상태에서 동일한 양의 정신을
다음에 이어지는 호흡의 매 순간에 집중한다.

이렇게 의식하면서 연속적으로 숨을 쉴 수 있는 횟수가 얼마나
되는지 지켜본다. 만약 딴생각이 든다면, 다시 정신을 집중하고
처음부터 다시 시작한다.

자신의 호흡을 지켜볼 때 호흡이 저절로 느려지고 길어진다는 것을
알게 될 것이다. 그리고 이것은 자연스러운 일이다.

이것이 명상이다.

말보다는 생각

공식적인 마음챙김 명상mindfulness meditation은 앉아서
(혹은 누워서) 당신의 정신을 바닥을 딛고 있는 발과
의자의 지지를 받는 엉덩이의 자연스러운 감각에 집중한
다음 호흡의 유기적이고 내적인 감각으로 옮겨가는
것이다. 그리고 마지막으로 당신의 의식을 확장해서
다른 내적인 감정, 사고, 그리고 당신을 둘러싸고 있는
세계에 집중하는 것이다.

명상은 생각을 멈추기 위한 것이 아니다. 그것은
생각에서 물러서서 의식을 집중할 수 있는 범위를
확장시켜 우리의 경험을 구성하는 다른 요소들까지
포함시키기 위한 하나의 방법이다.

생각은 방황하기 마련이다. 명상 훈련의 목적은 언제
그 생각을 멈추고 거기서 벗어나 호흡의 감각에 정신을
집중해야 하는지를 아는 데 있다.

생각은 떠올랐다 사라지기를
순간순간 계속한다…

　　　　　　　　　…대략 한 번의 호흡마다.

이 사람의 의식 속으로 하나의 생각이 들어왔다가 떠날 때
그 생각의 경로를 호흡의 리듬을 이용해서 그려본다.

한쪽에서 다른 쪽으로 미끄러지듯 움직이는 연필의 끝이
과거와 미래 사이의 변환점이다.

연필 끝은 언제나 현재를 의미한다. 연필의 흑연이 지나간
흔적은 과거이며, 백지는 그것의 미래다.

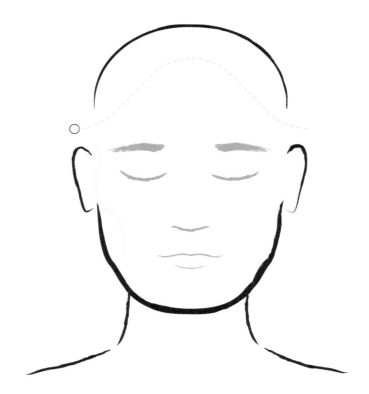

Notice each monent
at a moment's notice

평균적으로, 우리는 마음이 옮겨갈 때 그것을 알아채고
해석하는데 몇 초의 시간이 필요하다고 생각한다.
하지만 그건 고작 숨을 내쉬는 정도의 시간이 걸릴 뿐이다.

생각의 무리

우리의 생각과 인상은 한순간이 지나가고 또 다른
순간이 오면 나타났다 사라지면서 계속해서 바뀐다.
하지만 우리가 쉬는 호흡은 언제나 그 자리에 있다.

**시간을 가지고 천천히 호흡의 리듬에 따라 올라갔다
내려오면서 얼마나 다양한 생각들이 머릿속에 떠올랐다가
사라지는지 지켜본다.**

**그러한 생각에 얽매이지 말고 생각이 왔다가 가는 것을
지켜만 보고 정신은 호흡에 집중시킨다.**

당신 자신의 감정에 공감하고 딴생각을 하고 있다는
것을 깨달았을 때 스스로를 판단하지 않는다. 생각에
몰두해 있다는 것을 인식하고 다시 경험적 자아 모드로
되돌아가는 연습을 하는 것이 명상의 핵심이다. 당신의
정신을 다시 생각에 집중시킬 때, 그 생각들이 마치
듣고 있는 소리인 것처럼 그 생각들을 관찰한다. 그것은
수행의 대상이라기보다는 경험의 또 다른 부분이다.

의식을 당신의 생각에 집중하려고 하면,
그 생각들이 굉장히 수줍음을 탄다는 사실을 알게
될지 모른다. 생각은 이내 사라지기 때문에 하나의
생각을 붙들고 자세히 들여다보기가 어렵다.

목격자

**만약 당신이 생각의 소리를 들을 수 있다면, 듣는 사람은
'누구'일까?**

당신이 편견 없이 자신의 생각을 엿들을 때, 머릿속으로
들어오고 떠나는 생각들과 자신을 동일시하지 않고 관찰하게
된다면, 자신이 생각하는 사람이 아닌 듣는 사람이라는 것,
다시 말해 자신의 생각을 구경하는 사람이라는 것을 알게
될 것이다. 생각하는 자아와 듣는 자아, 즉, 화자와 목격자가
있다. 목격자는 진정한 내면 깊숙한 곳에 있는 자아다.
그것은 의식이고 진짜 당신 자신이다.

주파수 바꾸기

당신의 의식적인 경험을 라디오라고 생각해보자.
당신의 의식은 신호다. 이 라디오를 거쳐
지나가는 파장은 수천 가지나 된다. 당신 몸의
모든 부분, 감각, 생각, 감정, 그리고 기분은
모두 다른 주파수이며, 이것들을 활용해 언제든
라디오 청취가 가능하다. 당신은 어떤 방송을
듣는가? 대다수가 가장 많이 듣는 방송은
토크쇼이다. 이곳에 전화를 건 유일한 사람은
자신이며, 전화를 걸어서 자신의 문제를
사회자와 의논한다. 이때 사회자도 자신이다.

선곡을 바꿀 시간인가?

**명상은 우리의 의식을 바꾸는 연습을 할 수 있게
도와준다. 보통은 우리가 완전히 무시하는 몸의
진동에 주의를 기울이는 연습을 할 수 있다.
집중하는 훈련을 통해서 신호 입력을 변경하고
향상시키고 몸과 우리를 둘러싼 외부 세계가 보내는
소리를 듣는 능력을 세밀하게 조율한다.**

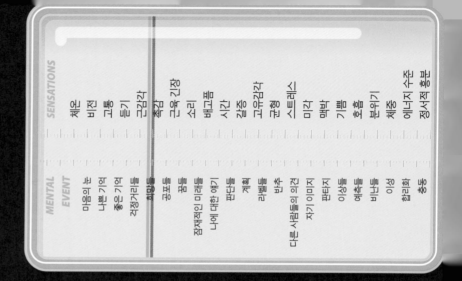

자신만의 소리로 바꿔라

연속해서 다섯 번 호흡하는 동안, 코 안으로 들어오는 혹은 코를 통해서 나가는 공기의 감각에 주목한다. 공기 온도를 의식한다. 마지막 몇 차례 호흡이 계속되는 동안 주변에서 감지할 수 있는 미묘한 냄새가 있다면 그 냄새에 주목한다.

다음 한두 차례 계속되는 호흡 소리에 주목한다. 마지막 호흡과 지금 방금 쉰 호흡의 차이가 있다면 어떻게 다른가? 각각의 특징은 무엇인가? 호흡을 계속할 때 방 안의 소리, 그다음에는 방 밖에서 나는 소리로 당신의 의식을 확장시켜 나간다. 얼마나 멀리에서 나는 소리까지 들을 수 있는가?

그림을 그릴 때 당신의 시야를 관찰한다. 흑연이 지나간 자리의 독특한 촉감에 주목한다. 당신의 손등 위에 이전에는 인지하지 못했던 색이나 질감이 있는가? 당신이 있는 방의 조명의 질은 어떤가? 마지막으로 당신의 시각적 의식을 주변 시야로 확대해본다.

발바닥에서 느껴지는 감촉, 몸 위에 걸쳐 있는 옷의 감촉, 그리고 종이 위에서 손을 움직일 때 느껴지는 감촉을 느껴본다. 연필을 통해서 전달되는 저항의 진동을 느낄 수 있는가?

다음 이어지는 다섯 번의 호흡 동안 당신의 의식을 머릿속에서 일어나는 생각에 집중시킨다. 마음의 눈에 떠오르는 것은 무엇인가? 당신이 의식할 수 있는 감정이나 생각이 있는가? 생각이 떠오를 때 그것을 명확하게 파악할 수 있는지 본다. 그 생각은 어디에서 오는가? 그 생각이 사라지는 것이 보이는가?

이 연습은 당신이 호흡을 축으로 이용해서 자신이 활용 가능한 경험의 일부만을 경험하는 것이다. 반대쪽에 있는 라디오의 감각 주파수에서 또 다른 채널을 선택해서 다섯 번의 호흡이 이어지는 동안 그 감각에 초점을 맞춘다. 방송 채널 위에는 무엇이 있는가?

RADIO ME

현대의 삶은 빠르게 움직인다.
하지만 가끔 속도를 늦추면
사실상 더 많은 여유가 생긴다.

더디게 호흡을 하면서
자신에게 더 많은 시간을 주어
더디게 움직이는 동물들을
따라가 본다.

고요하고 유연한 움직임을 가진 이 바다
생명체에 생명력을 불어넣는다.

마음을 열어라

무엇인가를 똑바로 바라볼 때, 시야의 중심을 이용한다. 이렇게 집중된 부분을 '중심와 시각foveal vision'이라고 부르는데, 이 부분이 우리의 실제 시야에서 차지하는 비중은 단 5퍼센트에 불과하다.[21] 다음 훈련은 우리의 주변 시야를 활용해서 인지의 장을 확장하는 데 도움을 준다.

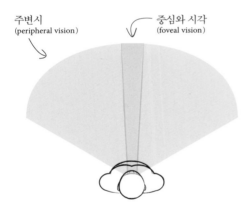

주변시
(peripheral vision)

중심와 시각
(foveal vision)

'오픈 포커스' 명상은 drawbreath.com에서 이용할 수 있다.

당신의 시계를 통해서 얻을 수 있는 것은 인식의 다른 분야를 통해서도 얻을 수 있다. 이렇게 확장된 의식과 집중력을 청각, 미각 그리고 내외의 신체적 감각에 적용할 수 있다. 우리가 '오픈 모니터링 명상법open monitoring meditation'을 훈련하면서 단련시키려고 하는 핵심 기술이 바로 그것이다.

바이오피드백 연구의 선구자인 레스 페미 박사Les Fehmi는 자신의 저서 『오픈 포커스 브레인Open Focus Brain』에서 이 현상을 논의한다. 그는 우리가 활용할 수 있는 집중력/주의력을 각기 다른 네 가지 특성으로 분류한다. 네 가지 유형의 집중력은 각각의 생리학적 상태와 관련이 있다. 네 가지 유형은 좁은 주의narrow focus, 넓은 주의diffused focus, 몰입적 주의immersed focus, 그리고 객관적 주의objective focus이다.

넓은 주의 상태에서 자연스럽게 우리의 몸은 이완되는 반면 몰입적 주의는 본질적인 이점이 많다. 페미 박사는 우리들 대다수가 좁은 주의 상태에서 거의 벗어나지 못한다고 믿는다. 즉, 우리의 뇌는 문제 해결 양식에 갇혀 있으며 그 결과 우리의 신체가 완벽하게 이완되는 경우는 절대 없다.

다음 훈련의 목적은 이 방을 완벽하게 재현해서 그리는 것이 아니라 경험을 통해서 우리가 주로 활용하는 의식이 극히 일부에만 국한되어 있음을 입증해 보이는 것이다. 그러나 최소한의 의식적 노력을 통해서 우리는 주의력을 확장할 수 있다.

건강하고 유연한 몸을 갖기 위해서 우리의 몸이 운동을 필요로 하는 것처럼 마음도 운동이 필요하다. 마음챙김mindfulness은 당신의 뇌를 체육관으로 데리고 가서 운동을 시키는 것에 비유할 수 있다.

눈을 뜬다

방의 모양과 방안 물건의 모양이 시각적으로 흥미로워지는 곳, 앉을 장소를 선택한다.

책을 무릎 위 혹은 당신 앞의 테이블에 올려놓고 편안하게 앉는다.

방안 어느 한 장소에 시선을 고정한다. 이때 그 장소는 당신 앞으로 70센티미터 정도 직선으로 떨어진 곳이다.

당신의 주의력이 그곳에 집중되도록 한다(집중을 하기 위해서 시선의 중심에 물체 하나를 두는 것이 도움이 된다).

시선을 움직이지 말고, 당신의 의식을 시계의 다른 부분들로 바꿈으로써 방 주변으로 당신의 주의를 옮긴다. 당신의 두 눈은 훈련 내내 당신 앞에 있는 물체에 주의를 두어야 한다.

책을 내려다보고 싶은 유혹을 견뎌내야 한다.

물체 혹은 바라볼 장소에서 시작해 단순한 선을 그어서 방안 물체들의 크기와 형태, 그리고 각각의 관계에 비추어 물체들의 위치를 표현한다. 반대편의 빈 종이를 사용한다.

방안의 중요 물체들과 방의 형태를 모두 표현했으면, 그대로 자신의 시선을 방 중앙에 고정시킨 상태에서 몇 가지 세부적인 것들을 더 해본다.

주의력의 변화가 당신의 감정 상태 혹은 당신의 신체에 어떤 영향을 미치는가?

마음의 소리

눈을 감고 당신 주변에서 나는 소리에 귀를 기울인다.

그 소리는 얼마나 큰가? 어디에서 그 소리가 흘러나오는가? 멀리서 나는 소리인가? 소리는 거친가 부드러운가? 소리의 폭은 얼마나 넓은가? 갑자기 튀어나온 소리가 조금 있는가? 그 소리들 뒤에 더 많은 소리가 나는가?

그 소리는 '어떻게' '보이는'가? 소리의 색깔은 어떤가?

이 페이지에서는 주변에서 들을 수 있는 소리를 추상적 선이나 형태로 그려볼 것이다.

몸의 소리에서 시작해서 외부로 의식의 방향을 확대한다.

그 소리 뒤에 존재하는 침묵의 소리가 들리는가?

중요한 것은 아름다운 예술 작품을 만드는 것이 아니라 새로운 방식으로 소리에 주의를 기울이는 것이다.

일관된 생각

고정관념을 버린다

리듬감 있게 호흡을 하면 신체 내부기관들이 동기화를 이루어 작동하기 시작한다. 당신의 심박수, 혈압, 그리고 호흡수가 조화를 이룰 뿐만 아니라 뇌의 전기 패턴(전파)도 이들과 조화를 이루게 된다.

리듬감 있는 호흡은 리듬감 있는 뇌파를 발생시킨다. 이러한 뇌파들이 조화를 이룰 때 뇌의 전 분야에 걸쳐 신경망의 연결이 좀 더 수월하게 이루어진다. 우리는 이러한 뇌의 연결성을 통찰의 순간으로 경험한다.[22]

샤워 중에, 혹은 잠들기 전에 가장 좋은 구상이 떠오를 때가 많은 이유가 바로 이 때문이다. 이러한 순간에 우리의 몸이 충분히 이완될 때가 많기 때문이다.

이러한 뇌의 통찰 모드를 발견한 레스 페미 박사는 '전뇌 동시성whole brain synchrony'이라고 부르며 리듬감 있는 호흡 훈련을 통해서 의도적으로 이러한 통찰 모드를 활성화하는 것이 가능하다고 말한다.

이는 통찰이란 더 이상 우리가 기다려야만 하는 것이 아니라는 것을 의미한다. 이러한 뇌의 통찰 모드는 호흡을 통해서 활성화가 가능하다.

이 페이지를 오른쪽에 있는 선까지 잘라낸 다음 메모지로 사용한다. 종이를 찢을 때 어떤 불안감이나 희열감이 느껴지는지를 지켜본다. 책에서 한 페이지를 찢어내는 일이 평범한 것은 아니다.

당신은 습관을 타파하고 책은 어떠해야 한다는 전(前) 개념에 반기를 들고 있는 것이다. 당신의 몸이 신체적 반응을 인식할지도 모른다.

방금 찢어낸 종이 위에 연필의 다른 용도에 대해 적어본다. 그것이 연필이라는 생각을 하지 않는다. 연필로 다른 무엇을 할 수 있을까? 당신에게 1분을 주고 연필의 새로운 용도가 몇 가지가 될지 최대한 생각해내도록 한다.

이제 이 페이지에서 시선을 뗀다.

조용히 앉아서 열 번의 느리고 깊은 호흡을 하면서 머릿속으로 크게 숫자를 센다. 이때 5초간 호흡을 들이마시고, 6초 동안은 숨을 내쉰다.

이제 다시 이 페이지로 시선을 옮겨온다.

새로운 생각이 머릿속에 떠올랐는가?

여전히 호흡의 수를 세고 있을 때 예상하지 않았던 어떤 생각이 갑자기 떠올랐는가?

어떻게 아이디어를
얻는지는 중요하지만 …

… 어떻게 생각하는지는
중요하지 않다.

어떻게 했는가?
당신의 대답을
#DrawBreathBook에서
공유한다.

명상은 당신을
좀 더 창의적으로
만든다

**불과 몇 분 동안의 명상도 여러 가지 면에서 우리를
창의적인 사람으로 만들어준다. 그리고 규칙적 훈련이
전반적인 창의력에 커다란 영향을 미친다.**

편안하고 수용적인 마음 상태에 들어가면 문자
그대로 세상을 해석하는 새로운 생각이나 방식에
좀 더 열린 마음이 된다. 우리의 사고는 주관적이다.
정확하고 무결점의 세상에 대한 해석이라기보다는
순간적이고 오류가 많다. 그래서 우리의 사고를
현실의 투영으로 생각한다면 우리의 생각은 더욱
피상적이 된다.

현재에 충실함으로써 주변 환경을 구성하는 요소들과
자신의 생각을 좀 더 의식적으로 흡수할 수 있다. 그
결과 우리는 이러한 요소들과 생각들을 단기 작동
기억에 무의식적으로 저장한다. 이로써 우리가 활용
가능한 원료의 수를 증가시키고, 창의적 해결책을
고안해낼 수 있다. 그리고 집중력이 덜 흐트러지면,
머리가 더 맑아지고, 통찰의 순간으로 가는 길이
열리게 된다.

습관적인 사고의 패턴을 정기적으로 깨줌으로써
자연스럽게 우리의 사고에 다채로움을 더할 수 있다.

물리적 신체에 우리의 의식을 집중시키면 우리의 직관과
심장이 우리에게 하는 말에 좀 더 귀를 기울일 수 있다.
그 결과 우리 안에 살아 숨 쉬는 예술가에게 세상을
새롭게 해석하는 방법을 제공하고 직관을 더욱 발달시킬
수 있다.

창의적 사고 과정에서 에고ego를 제거함으로써 자신의
생각과 자신이 창조한 것들에 대해 덜 방어적인 자세를
취하게 된다. 이는 자신의 생각과 창조물에서 한 걸음
물러서서 객관적으로 바라볼 수 있고 좀 더 유기적으로
성장할 수 있는 기회를 제공한다. 우리는 꽃을 키우고
자양분을 제공하고 꽃이 제공하는 향기와 그들이 먹이를
제공하는 다른 야생생명체와 새들과의 공존을 즐기는
정원사의 역할을 하면 된다.

창의력은 만들어질 수 있다

진정한 창의력은 의식적 과정 같다는 느낌이 들지는 않는다. 문제에 직면하면 종종 머리를 긁적이고, 연필을 잘근거리며 씹어대고, 해결책을 찾아내려고 애쓰지만 별다른 성과가 없이 끝난다. 그러고 나서 나중에 다른 일을 하다가 갑자기 좋은 생각이 떠오를 때가 있다. 그 해결책은 무의식 속에서 갑자기 툭 튀어나와 우리 앞에 떡 하니 모습을 나타낸다. 우리는 기발한 생각을 해낸 자신을 기특해한다. 하지만 과연 정말 이러한 통찰의 순간이 우리가 뭔가를 해서 찾아온 것일까? 우리의 경험은 아니라고 답을 한다.

고대 그리스의 시인과 예술가들은 영감이 신적인 원천, 신화 속 뮤즈의 우연한 개입을 통해서 온다고 믿었다. 즉, 신의 선물이라고 믿었다. 단어 '영감inspiration'은 '숨을 불어 넣다'라는 의미의 라틴어 '인스피라레inspirare'에서 유래한다. 마치 신들이 우리 마음속 타다 남은 재에 바람을 불어서 불꽃을 일으킨 것처럼.

발상의 근원이 어디에서 오든, 창조적 사고는 창의적인 것 그 이상의 것을 달성하기 위해서 중요하다.

창조성은 하나의 기술이다. 문제 해결의 한 형태이며, 여기서 우리는 둘 이상의 서로 다른 아이디어를 내고 그것들을 참신한 방식으로 결합해서 독창적인 무엇인가를 만들어낸다.

창조성은 목표 자체가 뭔가 새로운 것을 창조하는 것인 예술이나 디자인에만 적용이 되는 것이 아니다. 일일 계획표를 구성하는 것에서부터 이메일 작성 그리고 실질적인 삶의 목표를 수립하고 개인적 관계들을 통해서 최상의 것을 도출하는 것에 이르기까지 인생의 모든 문제들을 해결하기 위해서는 창의적 생각이 필요하다.

창의적인 사람이 되면 될수록, 우리는 적응력과 융통성이 더 뛰어난 사람이 될 수 있다. 그뿐만 아니라 인생의 시련을 만났을 때, 넘어졌다가도 포기하지 않고 일어날 수 있는 끈기를 가질 수 있다.

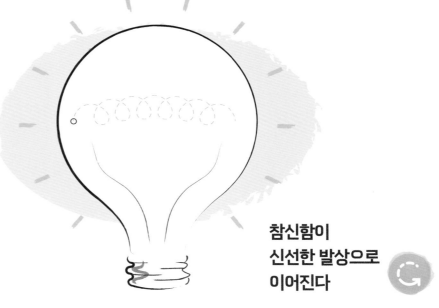

참신함이 신선한 발상으로 이어진다

규칙적인 루틴은 유용하다. 그것은 편리하고, 편안하며 시간을 절약해준다. 계획을 세우면 끊임없이 머뭇거리는 것을 피할 수 있어서 우리에게 주어진 시간을 최대한 활용할 수 있다. 그러나 포괄적인 관점에서 보면 심리적인 시간을 가속화할 수 있다. 어렸을 때는 모든 것이 새롭고 여름은 영원히 계속될 것처럼 보인다. 그러나 나이가 들면서 루틴에 익숙해지고 옛날만큼 새로운 경험을 하지 못한다. 시간은 옛날에 비해 빨리 흐르기 시작한다. 우리는 루틴에 의존하고 더는 새로운 것을 추구하지 않는다. 우리는 새로운 경험이 주는 도전을 피하고, 그 결과 새로운 시도를 하지 않고, 새로운 기억을 만들거나 생각하지도 않는다. 우리의 창의력은 사용하지 않은 근육처럼 시들어간다. 이를 막기 위해서는 새로운 경험을 모색하는 것을 루틴으로 만들고, 습관을 버리고 도전을 통해서 새로운 방법으로 일을 마무리하는 방법을 발견해야 한다.

평소 사용하는 손이 아닌 반대쪽 손으로 위의 유도 훈련을 그림으로 그려본다.

만약 당신이 오른손잡이라면 왼손으로 그림을 그리고, 왼손잡이라면 오른손으로 그림을 그린다.

느낌이 어땠나? 새로운 방식으로 그림을 그릴 때 당신의 뇌와 몸이 공조한다는 느낌이 들었는가?

부정적인 것들 인정하기

명상은 긍정적인 것에 주목하도록 우리 스스로를 훈련시켜서 부정적인 것을 무시할 수 있게 하는 것이 아니다. 부정적인 생각을 억압하는 것이 오히려 불안감을 조장할 때가 많다. 고통을 거부하는 것이 고통을 유발한다.

 당신이 쉬는 숨의 지속적인 움직임에 따라 이 구름 그림을 그린다.

부정적인 생각들을 억누르는 대신 그러한 생각들이 마음속으로 들어오는 것을 허락하면, 그것들이 무엇인지를 확인할 수 있다. 부정적인 생각들이 순간적이고 일시적인 정신적 사건이라는 것을 알게 된다. 이 부정적인 생각들이 마치 하늘의 구름처럼 마음의 눈을 통해서 움직인다. 그러한 생각들은 일시적이다.

고통을 인정하고 호기심과 열정을 가지고 그것들을 면밀하게 들여다보면, 고통과 우리의 관계를 바꿀 수 있다. 만약 지금 당신 몸이 지속적인 통증을 느끼고 있다면, 그것이 사라지기를 바라는 대신, 몸속 깊은 곳으로 들어가 통증이 느껴지는 곳이 어딘지 그 정확한 위치를 찾는다. 그러고 나서 그 통증을 좀 더 강력하게 느껴본다.

3차원의 공간에서 그 고통의 형체는 어떤 모습인가? 당신의 몸 안에서 그 통증을 시각화해보도록 한다.

통증의 위치를 열심히 찾으면 찾을수록 그 위치를 정확히 짚어 내기가 더 어려울 것이다. 당신은 그 통증이 시시각각으로 바뀌며 항상 흐른다는 것을 알게 될 것이다.

통증이 살짝 사라지는 것처럼 느껴질 수도 있다. 통증에 대한 두려움이 또 다른 고통을 더한다. 이는 부정적인 사고에 대한 두려움도 마찬가지다.

긍정적인 것들을 찾아내기

우리는 진화하면서 본능적으로 부정적으로 기울어지게 됐다. 이 '부정적 편향'은 유익한 진화적 적응이다. 멀리 있는 돌을 검은 송곳니를 가진 호랑이로 착각하는 것이 그런 호랑이를 돌로 착각하는 것보다 좀 더 효과적인 생존전략이다. 인간의 조상들은 경계를 늦추지 않고 생존했고, 그들의 비관주의자적 유전자를 우리에게 물려줬다. 낙관적인 석기시대 혈거인들을 앉아 있던 바위들이 벌떡 일어나 잡아먹었다. 이렇게 그들의 낙천적인 유전자는 영원히 사라졌다.

우리의 마음을 훈련해서 우리의 경험과 생각에 주목하게 할 수 있는 것처럼, 우리 자신을 훈련시켜서 자연스럽게 부정적인 것들보다 긍정적인 것들을 찾아내게 만들 수 있다.

집 주변을 산책하면서 미학적으로 아름답고, 정서적으로 공감할 수 있거나 혹은 자연스럽게 당신이 설명할 수 없는 긍정적인 감정을 느끼게 하는 것들을 찾아본다.

이 페이지에 매일 스쳐 지나가는 이러한 것들로 콜라주를 만든다. 그것들의 존재를 얼마나 자주 인식하는가?

이 훈련을 할 때 시간을 갖고 약 30분 동안 움직이고, 찾고, 그리고 움직이고를 반복한다.

최소 열다섯 가지 서로 다른 무심하게 그린 그림으로 이 페이지의 지면을 가득 채운다.

이런 활기찬 찾기 모드가 되면 짧은 시간이지만 세상을 바라보는 방법이 변할 것이다. 물론 이 훈련을 정기적으로 하면 좀 더 지속적인 영향을 받는다.

그림의 품질은 중요하지 않다. 이 훈련의 찾기와 탐구 요소가 차이를 만드는 것들이다.

104

각각의 그림 그리는 훈련 전과 후에는
몇 차례 자연스러운 호흡을 지켜봐야
한다는 것을 기억해야 한다.

오랜 진화의 역사 속에서 우리의 편도체는 투쟁 도주 반응을
활성화시켜 포식자들로부터 우리를 안전하게 지켜줬다.
그러나 이제 그 편도체가 그다지 생명의 위협이 되지 못하는
것들, 예를 들면 과제 마감이나 신을 신발의 선택과 같은
문제에 대해 두려움을 갖게 만든다.

**이 브라키오사우루스 공룡 가족이 편안하고 긴 호흡을 통해서
침착하게 망을 볼 수 있게 도움을 준다.**

'원숭이 마음'은 고대 불교 용어로
우리의 마음이 무언가 결정을 하지 못한
채 불안에 떨면서 이 생각에서 또 다른
생각으로 쉼 없이 움직이는 상태를
묘사한다.

인간 뇌 진화에 관한 현대적 이해는
'원숭이 마음'이라는 용어를 그
어느 때보다 더 적절한 용어로
만들어버린다.

당신의 사고를 최대한
활용하기 위해서는 자신의
생각과 친구가 되고
궁극적으로 그것의 주인이
되는 법을 배워야만 한다.

통신선을 개설한다

자신의 호흡에 집중하게 되면 마음이 안정되고 생각에 대한 새로운 관점을 갖게 된다. 이것은 우리가 반사적인 행동을 할 가능성이 작아진다는 것을 의미한다. 부교감신경의 활성화는 '사랑 호르몬'으로 알려진 옥시토신oxytocin을 방출할 수 있는 능력이 향상된다는 것을 의미한다.

공감능력과 연관이 있는 뇌의 부분들이 좀 더 활성화되어 타인을 더 잘 이해하게 된다.

훌륭한 의사소통자가 되고 그 결과 우리의 대인관계가 좋아진다.

호흡경로를 그리게 되면 우리의 의식에 불변수focal point를 제공한다. 즉, 1초마다 중심점이 생기고 그 중심점이 다음에 오는 중심점과 결합된다. 시간이 지나면서 이 중심점은 우리가 경험이라고 부르는 유동체 전체의 일부가 되면서 인식되고 기록된다.

이 페이지에 닿는 연필은 일종의 닻으로, 지금 이 순간에 머물 수 있게 도와준다. 이 이미지는 외부 세계에 대한 당신의 내적 경험을 표현한다. 진행하면서 지금 이 순간을 흐르는 물처럼 기록한다.

호흡을 주의 깊게 관찰하면서 그려진 선들을 이용하고, 전신주들 사이에 뚜렷한 연결선을 만들어 통신선을 개통한다.

이 활동을 할 때, 모든 들숨과 날숨의 특이점이 무엇인지를 관찰한다.

웃음은 전염된다

주변에 다른 사람들이 있을 때 우리가 웃을 가능성은 30배 더 높다. 이는 주변인들이 그 농담을 30배 더 재밌게 만들기 때문인 듯하다.[23]

하품, 웃음, 울음은 자기도 모르게 행해지는 호흡의 다른 형식일 때가 많다. 그리고 이 세 가지는 모두 전염성이 강하다. 이 세 가지는 상당히 사교적이며, 우리의 감정이 어떤지를 전달한다.

이 세 가지만이 우리가 타인들에게 전달하는 호흡 패턴은 아니다. 그들은 단지 청각적 그리고 시각적으로 가장 두드러진 것일 뿐이다.

호흡 패턴은 인간이 말이라는 능력을 개발하기 전부터 소통의 한 형식으로 사용했다. 뇌 속의 거울신경세포mirror neuron가 당신 주변에 있는 사람들의 호흡 패턴을 인식하고 호흡에 해당하는 감정을 당신에게 전달하면, 당신은 그 사람들의 감정 상태가 어떤지를 알게 된다. 당신은 그들과 감정적으로 하나가 된다. 당신은 세상 밖으로 어떤 감정들을 발신하고 있는가?

평온하게 호흡할 때, 당신은 무의식적으로 호흡 패턴을 통해서 주변에 있는 다른 사람에게 영향을 미친다. 그리고 그렇게 함으로써 그들의 정신 상태를 스트레스 상태에서 평온한 상태로 바꿀 수 있다. 만약 당신이 자녀나 애완동물과 함께 산다면, 당신의 호흡 패턴을 그들에게 전달하고 있는지 아닌지를 관찰해본다. 아마도 당신은 그것이 얼마나 쉬운 일인지 확인하고 놀라게 될 것이다.

웃음선

호흡을 이용해서 긍정적인 정신 상태를 첫 번째 사람부터 시작해서 맨 마지막에 있는 사람에게까지 전송한다.

당신이 집을 나설 때 이 생각을 가지고 나가서 평온한 호흡 패턴을 다른 누군가에게 전달할 수 있는지 확인해본다.

하품은 당신이 다른 사람과 있을 때 편안하고 평온하다는 것을 말해주는 오래된 신호다. 나오는 하품을 막지 말고 당신의 친구에게 하품을 일종의 칭찬으로 받아들이라고 말해준다.

 한두 차례 호흡을 더 이어나가고, 이 비행기가 날아가는 경로(원을 그리면서 비행하는 것을 포함)를 따라가며 그릴 때 자발적인 흐름이 당신을 이끌도록 한다.

 손가락 끝으로 호흡 그리기 그림을 따라가는 것은 연필로 그림을 그리는 것만큼 흥미로울 수 있다(이 롤러코스터를 타고 해보자).

흐름

임무가 어렵지만 달성 가능한 것일 때, 우리는 완전히
그 일에 몰두한다. 특정 프로젝트를 진행할 때
'무아지경' 상태에 빠지면, 우리는 그것에 완전하게
몰입하면서 한편으로는 평온한 집중 상태를 즐긴다.
우리는 시간에 대한 감각도 잃어버린다. 그러한 흐름
속에서 우리 자신을 잃어버린다.

이 수도승이 모래 정원을 갈퀴로 정리해서 아름다운 패턴을 만들고
평화스럽고 물처럼 흐르는 몰입의 상태를 달성할 수 있게 도움을 준다.

이 그림은 세 개의 출발점을 가지고 있으며, 완성하기까지는 시간이
조금 걸릴 것이다. 그러므로 자유롭게 세 번의 개별 세션을 통해서
그림을 완성하도록 한다.

마음놓침Mindlessness

지금까지 우리는 몰입 상태에서 엄청난 집중을 해왔다. 하지만 마음챙김이 없는 상태의 활동이 가져다주는 이점은 없을까? 일반적으로 마음챙김mindfulness은 우리에게 부족한 집중력을 높이는 한 유형에 불과하다.

혹시 학창 시절에 수업을 듣고 있어야 하는 시간에 연습장에 낙서를 한다는 이유로 핀잔을 들어본 적 있는가? 최근 연구들은 낙서가 산만함의 신호가 아니라고 말한다. 사실 새로운 정보를 들으면서 낙서를 하면, 당신의 뇌는 산만한 방식으로 좀 더 오랜 시간 동안 집중하면서, 더 많은 정보를 유지할 수 있다.

한 연구는 대조군과 비교했을 때 낙서를 하는 사람들의 단기기억 유지가 29퍼센트 향상됐다고 보고한다.[24] 보통 우리는 멀티 태스크를 할 때, 반대의 결과를 경험한다. 집중력이 두 가지 입력으로 나뉘기 때문에 우리의 집중력은 반토막이 난다. 그러나 낙서는 집중력을 향상시킬 뿐 아니라 스트레스를 완화시키고 마음을 편안하게 해주며, 이는 결과적으로 새로운 정보를 통해서 좀 더 창의적인 생각을 할 수 있도록 해준다.

선 긋기

종이에서 연필을 떼지 않고 한 줄을 긋는다.

연필이 종이 위에서 가고 싶은 대로 가게 내버려 둔다.

하나의 움직임이 지나간 자리가 자연스러운 하나의 형태가 되도록 한다.

아무런 계획 없이 간단한 그림 하나를 그리는 경험을 해본다.

마음속에 목표를 세우지 않고, 당신이 만든 낙서에 새로운 낙서를 계속해서 더하고, 그 낙서가 발전해서 형태를 갖게 된다.

그림 그리기는 시간을 필요로 한다. 선은 그 안에 시간을 가지고 있다.

-데이비드 호크니David Hockney

당신의 뇌를 위한 낙서

일부 심리학자들은 무정형 방식으로 낙서를 할 때, 무의식의 요소들이 스스로를 표현하고 표면으로 모습을 드러내게 만든다고 말한다.[25] 우리가 평소 거의 의식하지 못하는 우리의 정신을 구성하는 중요한 요소들과 계속 접촉하고, 그 요소들을 조직하고 조율할 수 있게 한다.

이 페이지에서는 한 번에 한 가지 표식을 그린다.

당신이 편하게 사용하는 손으로 첫 번째 선을 그리고 두 번째 선은 반대쪽 손으로 그린다. 그리고 손을 바꿔가며 계속해서 선을 그린다.

왼손과 오른손을 사용할 때 각각 다른 색을 이용한다.

각각의 새로운 표식은 마지막 표식에 대한 반응이 되어야 하며 전체를 이루는 일부가 되어야 한다.

시간을 가지고 결과물로 도출된 그림이 뇌의 두 개의 반구 사이에 이루어지는 추상적인 시각적 대화가 되도록 한다.

당신은 특별히 뭔가를 그리려고 하는 것이 아니다. 그냥 연필이 이 페이지 위를 자연스럽게 흐르는 듯 지나가도록 둔다.

선 하나를 완성하는 데는 대략 한 번의 날숨이 필요하다. 들숨을 쉬면서는 다음에 그릴 선에 대해 생각한다.

그림을 그린다. 멈춘다. 생각한다. 그리고 반복한다.

그림을 완성할 수 있도록 당신에게 시간을 허락한다.

CSI

당신은 세 가지 유형의 선만을 그리면 된다. C자형, S자형, 마지막으로 I자형 선이 그것들이다. 이 간단하고 특징적인 요소들로 이루어진 선들을 생각하면, 한 번에 선 하나만을 그릴 수밖에 없다.

비록 이것은 간단한 통찰이기는 하지만, 나에게는 완벽한 현시였다. 그것은 내가 그림을 그리는 방식에 변화를 가져왔다.

행운의 별들

이 페이지에 있는 점들을 임의로 연결해서 새로운
별자리를 만든다.

연필 한 획을 그을 때마다 호흡 한 번을 한다.

어떤 이미지가 나타나는가?

당신이 창조한 새로운 별자리에 이름을 붙인다.

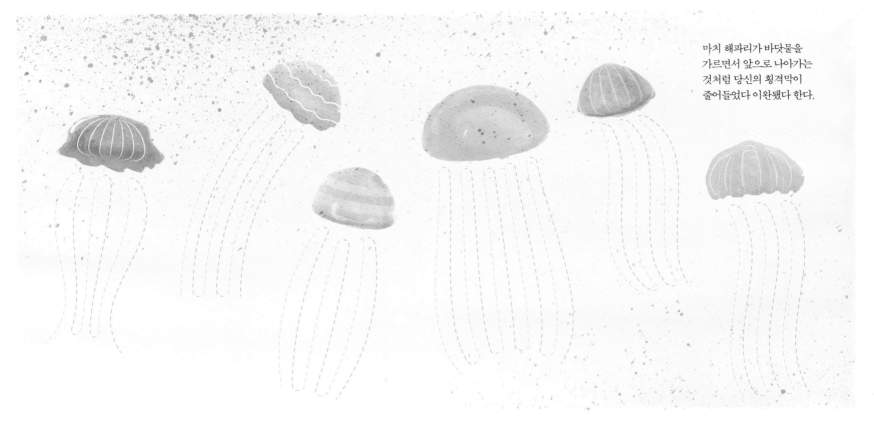

마치 해파리가 바닷물을 가르면서 앞으로 나아가는 것처럼 당신의 횡격막이 줄어들었다 이완됐다 한다.

무척추 · 무뇌 · 무결점

해파리들이 평온하게 지내고 있다. 그들에게는 전전두엽이 없다. 해파리들은 어디를 다녀왔는지, 혹은 어디로 가고 있는지에 대해 걱정하지 않는다. 그들은 몸을 사용해서 부드럽게 바닷물을 가르면서 이동한다. 하지만 해파리는 해류에 굴복한다. 해류에 맞서 싸우는 대신, 시시각각 변하기 때문에 해파리들은 자신들이 속해 있는 환경, 즉 자연스러운 바닷물의 흐름을 이용한다.

호흡을 하면서 이 해파리 떼들에 촉수를 그려주고, 그들이 바닷물의 흐름에 맞춰 움직일 수 있게 해준다.

할 수 있는 만큼 최대한 많이 자연스럽게 호흡하고, 호흡을 관찰한 내용을 이 페이지에 기록한다.

또 다른 무위無爲

어떤 일을 완수하기 위해서 항상 무엇인가를 반드시 해야만 하는 것은 아니다. 우리가 적극적으로 숨을 들이마시지만 별다른 노력 없이 수동적으로 숨을 내쉬는 것처럼, 아무것도 하지 않을 때, 미묘하게 우리의 의식의 초점이 바뀌고, 우리는 자신을 관찰함으로써 삶이라는 바닷물을 유기적으로 부담감 없이 타고 넘을 수 있다. 이러한 개념을 중국의 도교 사상에서는 '무위無爲'라고 부른다. 때론 우리의 생산성과 행복을 위해서 아무것도 하지 않고 그냥 있는 것이 무엇을 하는 것만큼 중요하다.

자연 속에서 시간을 보내는 것은
단순히 육체에만 좋은 것은
아니다. 정신 건강에도 도움을
준다. 일본에서는 여가 시간을
'삼림욕forest bathing'이라고
부른다.

밖으로 나가서 평온하고
좋은 자리를 찾아서 앉는다.
신선한 공기를 들이마시면서
호흡에 맞춰서 숲속에 사는
이 동물들을 그려본다.

당신은 당신이 생각하는 사람이 아니다

이 책의 1장에서 우리는 호흡으로 체내 에너지를 활용하고, 활력을 높이고, 몸 안에 정착하고 있다는 느낌을 갖게 하는 법을 배웠다.

이 장에서는 우리가 자신의 생각에 공감하는 경우가 대부분이지만 우리와 우리의 생각을 동일시하지 않는 법을 배웠다. 즉, 우리의 생각은 그저 세상을 바라보고 해석하는 다양한 방법들, 선택지들 중 하나라는 사실을 알았다. 창의적인 방식으로 활용하면 과거에서 교훈을 얻고 미래에 대한 계획을 잘 세울 수 있다.

> 자기 자신을 아는 사람은
> 깨달음을 얻은 것이다.
>
> —노자老子

그래서 만약 우리와 우리의 생각이 일치하지 않는다면, 우리는 무엇일까?

이 책의 마지막 장에서는 마음, 몸, 그리고 호흡이 어떻게 하나가 될 수 있는지를 살펴보게 될 것이다. 그리고 그림 그리기 기술을 통해서 우리의 관점을 바꿔봄으로써 우리가 얼마나 이 세상, 우주, 그리고 우리 주변의 사람들과 밀접하게 연관되어 있는지를 알게 될 것이다.

만약 당신의 일부가
없어졌다고 느낀다면…

… 그것은 아마도 당신의
내적 평화일 것이다.

영혼

SPIRIT

프라나|Prana

요가 전통

아마도 알려진 것 중 가장 오래된 호흡 전통인 '프라나prana'는 세상에 존재하는 모든 것을 구성하는 근본적인 에너지이며, 끊임없이 흐름의 상태를 유지한다. 이 용어는 또한 산스크리트어로 '호흡'을 의미한다. '프라나야마pranayama'는 요가의 호흡 조절 시스템을 말한다. 수천 년 동안 요가 수행자들은 호흡 기술을 사용해서 자신의 몸과 마음을 통과하는 프라나의 흐름을 조정하고, 집중시키며, 증가시켰다. 요가하면 종종 불가능한 자세를 취하고 있는 곡예사들의 이미지를 떠올리지만, 요가 자세는 호흡 수행을 보조하는 수단이며, 대체로 건강한 프라나 흐름을 유지하고 신체의 활력을 증가시키기 위해 고안된 것들이다.

각각의 설명을 읽고난 후 호흡과 함께 초에 '불'을 밝혀보기 바란다.

기氣

중국 한방 의학

기공qigong이나 태극권Tai chi에서처럼 '기chi'라고도 발음하고 불리는 개념은 중국 한방의학과 무술의 근간이다. 고대 중국철학은 우리 모두가 기 에너지의 표현이라고 가르친다. 기공 수련자들은 그들의 몸을 치유하고 단련시키며, 호흡을 통해서 그들의 정신을 강화하고 시각화 기술을 통해서 자신들의 기 에너지 흐름을 통제하고 향상시킨다. 일부 역사학자들은 수천 년 전으로 거슬러 올라가 보면 기와 프라나의 개념이 같은 뿌리를 가지고 있을지도 모른다고 믿는다. 기와 프라나는 둘 다 에너지와 활력의 내적 감정 상태라고 이해할 수 있다. 당신은 에너지가 부족할 때 그것을 알 수 있다. 왜냐하면 침대에서 나올 힘이 거의 없기 때문이다.

전 세계 다수의 영적 전통과 의학 전통은 호흡과 우리의 생명력, 에너지 혹은 정신을 동일시한다.

기|Ki

일본 문화

6세기 중국의 '기qi'라는 개념이 일본으로 수입되어 들어왔을 때, 그것은 일본 철학의 오래된 개념 중 하나로 자리 잡았다. 기ki는 영감과 복잡한 에너지 시스템에 관한 일본 사상을 구성하는 근본적인 요소이다. 그것은 또한 아이키도와 같은 근대 일본 무술의 근간이기도 하다. 아이키도는 수행자들에게 시각화 및 호흡 기술을 통해서 에너지 흐름을 이용하는 법을 교육한다. 아이키도의 목적은 적에게 해를 가하지 않고 적을 무너뜨리는 것이다.

룽|lung

티베트 불교

이 용어와 호흡을 하기 위해 활용하는 신체 기관을 혼동하지 말아야 한다. 티베트 불교에서 '룽lung'은 '호흡' 혹은 '바람'으로 해석되며, 요가의 프라나와 유사한 개념이다. 차 룽Tsa lung은 티베트의 수행법으로 철학 및 기술이 요가와 상당히 유사하며, 신체의 내적 균형을 이루고 정신을 단련하기 위해 수행된다. '차Tsa'는 '공간space' '용기|vessel' 혹은 '경로channel'를 의미한다. 차 룽은 문자 그대로 '바람 전달하기'로 번역할 수 있다.

정신Psyche

그리스 철학

오늘날 '마음'을 뜻하는 단어로 사용하는 그리스어 '프시케psyche'는 원래 '호흡', '생명' 혹은 '영혼'을 의미했다. 그리스인들은 '프뉴마pneuma', 우리의 생명력 혹은 '생명의 호흡'의 개념을 표현하는 데 사용했다. 이 개념은 최초의 서양 철학자들인 그리스인들에게는 중요한 미스터리였고 현대 서양의 '영혼soul' 개념과 유사했다.

영혼Spirit

서양 기독교

'성스러운 영혼holy spirit'에서와 같이 영혼spirit이라는 단어의 기원은 호흡을 의미하는 라틴어 '스피리투스spiritus'다. 서양에서는 영혼spirit과 소울soul을 생기를 주는 생명력이라는 개념과 연관시킨다. 우리의 물리적 신체 안에 존재하면서 생명을 불어넣어 주는 눈에 보이지 않는 영원한 그 무엇. 그러나 정신은 물리적 신체와는 완전히 다른 것으로 만들어져 있다. 창세기에서 하느님은 아담에게 생명을 불어넣는다.

루아흐Ruach

유대교

히브리어로 '루아흐ruach'는 기독교의 '영혼' 개념과 유사하다. 하지만 현대 히브리어의 '호흡'과 '공기'라는 단어들과 의미를 공유한다. 예를 들어 하느님의 영으로 해석되는 'Ruach Hakodesh성령'이나 성스러운 호흡으로 해석되는 'Ruach Elohim하느님의 영'처럼 이 단어는 다수의 유대교 신들의 이름의 어근을 형성한다. 유대교의 토라Torah와 구약성서에서 하느님은 종종 바람의 형태로 인간과 상호작용하고 발현적인 그 무엇으로 표현된다.

심지어 서양의 과학적 용어들은 이러한 고대 사상에 그 기원을 두고 있다. '호흡'을 의미하는 라틴어 '스프리투스spiritus'에서 기원한 호흡recipiration은 활력을 주는 세력으로 우리의 개념 중 'spirit'의 근원이 되는 개념을 공유한다.

호흡은 분명 공기를 전달하는 것 그 이상이다. 그것은 현실 세계의 에너지를 의식으로 전환한다. 호흡은 우리에게 활력을 준다. 호흡은 육체적, 경험적, 정서적 에너지 수준에서 생존 자체에 영향을 미친다.

내적 미술

인체 내에서 느낄 수 있는, (온갖 종류의 믿을 수 없는 건강에 도움을 주기 위한) 호흡을 통해서 강화하고 조작할 수 있는 생명 에너지에 대한 신비와 관련한 동양의 개념은 우리가 앞서 논의한 서양의 '내부 수용 감각'과 거의 비슷하다.

내부 수용 감각은 동양에서 말하는 호흡과 거의 대동소이하다. 부교감신경이 활성화되고, 호흡을 통해서 신체 내부 감각 경로들이 좀 더 깨끗해지면, 우리는 인체 내부 세계에 대해 좀 더 의식하게 된다. 미주신경을 통해서 인식의 내부 경로들이 작동을 시작한다. 내부 수용 감각이 향상되면 될수록 우리의 몸이 항상성에 균형을 이루는 데 용이해지고 우리의 몸은 점점 더 건강해진다.

혈류와 산소 수치가 결합된 내부 감각은 우리 몸이 자체 에너지 수준과 항상성 평형을 점검할 때 느껴진다. 우리는 이러한 감각들을 진동하는 에너지와 유사한 성질로 경험한다.

기준을 제공하는 가시적인 것이 없기 때문에, '에너지'와 '생명력'이 이러한 감각들을 기술하기에 적절한 용어들처럼 보인다.

호흡계는 에너지 시스템이고 따라서 우리의 생명력이기 때문에, 이 용어들은 과학적으로도 적절하다. 이러한 점들을 고려한다면 기와 프라나의 개념은 이국적인 뉴에이지 개념처럼 들리지 않고 근본적이고 중요하며 인간의 경험에 대한 논의에서 이제까지 외면 받아온 부분으로 이해가 된다. 인간의 경험에 대한 논의는 현재 서양과학, 서양의학, 서양의 문화 전반에서 거의 다뤄지지 않고 있다.

기공이나 요가에서 시각과 기술들이 기 혹은 프라나를 강화하기 위한 목적으로 사용된다. 만약 이러한 용어들이 불편하게 느껴진다면, 앞으로 이러한 시각화 훈련을 하는 동안 해당 어휘를 내부 수용 감각이라는 단어로 교체해서 읽어볼 것을 권장한다.

기공과 태극권은 종종 '내적 미술'이라고도 불린다.

서양 문화는 호흡에 맞춰서 우리의 내부 수용 감각을 조율하고 개선하기 위한 창의적 시각화 시스템이나 시각화 운동을 가지고 있지 않다.

이것이 요가나 마음챙김이 최근 굉장히 빠른 속도로 대중화되기 시작한 이유다. 그것들은 대중의 간절한 필요를 충족시켜주고 있는 셈이다.

40쪽에서 배운 원 그리기 기술을 활용해서 호흡을 한 번 할 때마다 이 만다라들을 완성한다.

숨을 들이마실 때 산소가 우리의 몸 안으로 흘러들어와 에너지를 공급하는 모습을 시각화하고, 숨을 내쉴 때마다 부정적인 에너지를 몸 밖으로 밀어내고 있는 자신을 상상한다.

이러한 시각화가 내적 감정에 어떤 영향을 미치는가?

에너지가 좀 더 충만해진 것 같지는 않은가? 혹은 다른 종류의 에너지가 유입된 것 같지 않은가?

이 기하학적인 '생명의 과일'은 61개의 서로 맞물리는 원으로 구성되어 있다. 61번의 호흡을 해야함을 의미한다. 완성을 위해서는 꽤 많은 시간이 걸릴 수도 있다. 찬찬히 시도해보라.

생의 순환

고대부터 시각화 기술들은 다양한 국가와 다양한 문화에서 사용됐다. 중국의 기공, 인도의 요가, 그리고 러시아의 무술은 모두 몸 안으로 들어오는 에너지로서의 호흡을 시각화하는 기술의 변형된 형태이다.

요가의 차크라chakrasms**는 인체 중앙에 위치한 에너지 센터로 마치 바퀴처럼 회전한다.**

수천 년 동안 요가 수련자들은 호흡과 시각화 기술을 통해서 이 에너지 센터인 차크라를 활성화할 수 있다고 믿어왔다.

주관적 경험에 기반한 이 고대 시스템은 깊고 리드미컬한 호흡으로 미주신경을 자극해서 인체 내부의 인식을 활성화한다는 현대 과학의 설명과 일치한다.

바닥에서 시작해서 각각의 차크라 안으로 숨을 들이쉬고 내쉬고를 순차적으로 진행한다.

물레방아처럼 호흡이 당신의 차크라의 바퀴를 움직이는 모습을 그려본다.

호흡으로 차크라 바퀴를 돌릴 때, 각각의 차크라와 전통적으로 관련이 있는 색을 이용해서 그림을 그린다.

세 번의 호흡 주기를 이용해서 각 주기를 세 차례 수행한다.

정수리-보라색

송과안third eye-남색

목-파랑색

심장-초록색

명치(복강신경총)-노랑색

천골-주황색

음경근-빨강색

호흡의 이동

기공 수행자들은 '호흡 이동'이라는 기술을 이용한다. 호흡 이동에서 그들은 서로 다른 장점을 활용하기 위해 몸의 각기 다른 부분 안팎으로 공기가 들고 나가는 모습을 상상한다.

이 호흡 그리기 활동을 따라갈 때, 당신의 호흡이 인체 윤곽 주변을 지나는 연필의 경로를 따라서 몸 안에서 흘러 다니는 모습을 상상한다.

매번 쉬는 호흡이 연필이 지나가는 인체 부분에 산소를 공급하고 새로운 활력을 제공하는 모습을 상상한다.

신성한 호흡

폴리네시아어에서 호흡은 '하ha'다. 호흡을 의미하는 '하'는
신성한 생명의 호흡으로도 해석할 수 있다. 그것은 아름다운
의성어로서 인사말(알로하)과 감사말(마할로)의 어근을 형성한다.

쿡 선장과 선원들이 처음 폴리네시아에 도착해서 그곳이
어디인지를 묻자, 현지인들은 '하와이'라고 답했다.
하와이는 '우리는 신의 호흡 안에서 살고 있다'라는 뜻이다.
태평양의 선진 해양문화를 보유한 민족들은 호흡, 바람
그리고 세계가 하나라고 생각한다.

숨을 공유하기 위해서 코를 터치하는 폴리네시아인들의
전통적인 인사법을 서양 선원들이 거부했을 때 그들은 숨을
쉬지 않는 사람들이라는 의미의 '하울리'들로 알려지게 됐다.

항해에 나선 선원들에게 도움을 주자!

**그들이 바다를 가로지르는 항해를 통해서 새로운 섬을 발견할
수 있도록 호흡을 이용해서 물길을 만들어 이 그림에 움직임을
부여한다. 당신의 날숨이 그들의 돛을 부풀게 하는 것을 상상한다.**

**마치 우주가 당신에게 숨을 불어넣는 것처럼 당신의 자동적인
호흡 패턴을 수동적으로 관찰한다.**

모든 척추동물은 우리와
똑같은 공기를 호흡한다.
모든 생명체가 공기를
공유한다.

포옹 호르몬cuddle hormone

간단한 호흡 훈련을 통해서 혈액화학치를 바꿀 수 있고,
다른 사람과 전 세계를 사랑하고 그들과 연결되어 있다는
느낌을 강하게 받을 수 있다.

부교감신경이 활성화되면 좀 더 편안함을 느끼고
집중력이 강화되고, 우리의 몸은 옥시토신을 혈류에
좀 더 수월하게 방출할 수 있다. '포옹' 혹은 '사랑'
호르몬으로도 종종 불리는 옥시토신은 타인과 연결돼
있다는 느낌을 강하게 받게 만든다.

혈류 내에 옥시토신이 들어 있을 때, 공감 능력이
향상되고 타인의 감정을 이해하는 능력이 향상된다.

한편 교감신경이 활성화되면 우리의 몸은 옥시토신을
방출하고 그 효과를 보는 것이 어려워진다.

옥시토신의 존재는 우리가 타인과 혹은 세상과
연결돼 있고 사랑받고 사랑하고 있다는 느낌을
강하게 느끼게 해준다. 이는 결과적으로
미주신경의 민감성을 강화한다.[26]

drawbreath.com에서 방문하면
전통적인 자애명상 오디오를 들을 수 있다.

> 사랑은 당신과 만물을
> 연결해주는 다리다.
>
> –루미Rumi

온정

당신이 사랑하고 걱정하는 누군가를 생각해보고 그들의 얼굴을 잡거나 마음속으로
그들의 이름을 불러보면서 반대편 페이지에 심장/하트 그림을 그려본다.

엄지손톱만 한 크기의 하트를 그린다.

이후 숨을 들이마시면서 따뜻한 에너지가 당신의 코로 들어가서 심장까지 내려가는
것을 상상한다. 하트에 색깔을 칠할 때, 그 에너지가 당신의 심장을 채우고
넘쳐흘러 당신의 팔을 타고 연필 밖으로, 나아가서 이 페이지 위로 새어 나오는
것을 그려본다.

하트를 색칠하고 이 에너지로 하트를 채우면, 긍정적인 에너지가 당신이 선택한
사람의 몸을 채운다고 상상한다.

하트가 색으로 다 채워질 때까지 계속해서 심장에 공기를 불어 넣고,
숨에서 나오는 에너지가 심장으로, 그리고 종이까지 흐른다고 상상한다.

이 활동을 한 번은 당신이 사랑하는 사람에게, 다음에는 당신이 무관심한 사람에게
해본다(최근에 만난 낯선 사람일 수도 있다). 그리고 또 한 번은 당신이 부정적으로
생각하는 사람에게 실시한다.

만약 이 활동을 해보고 싶은 사람을 생각해내기가 어렵다고 느낀다면,
대중문화를 대표하는 유명인도 괜찮다. 정치인이어도 괜찮다.

당신이 잘 아는 사람은 물론 동물까지 이 '따뜻한 친절' 명상 훈련에
포함시켜도 좋다.

이 훈련을 하고 난 뒤 당신 마음속에서는 어떤 느낌이 드는가?

언제든 이 페이지로 돌아와서 당신의 심장이 온정적인 마음으로 채워질
때까지 이 훈련을 반복해도 좋다.

우리 모두는 하나다.
(단, 적어도 우리가 서로의 동행일 때 그렇다!)

더디고 깊은 호흡은 부교감신경을
활성화시켜, 옥시토신을 방출하고
우리가 주변 사람들과 연결되어
있다는 느낌을 받게 한다.

깊은 **호흡은 당신의 심장이**
차가워지는 것을 **막아준다.**

선 하나를 이용해서 코끼리
가족들의 코에서 꼬리까지
서로 연결한다.

눈에 보이지 않는 얼굴 화장

손바닥을 한 번 마주친다. 두 손바닥을 그대로 마주한 상태에서 열이 발생할 때까지 두 손을 서로 문지른다.

두 손을 아주 천천히 움직여서 떼기 시작하고, 한 손의 열기가 다른 손으로 퍼지는 것을 느껴본다.

손을 천천히 떼면서 역동적인 느낌이 손바닥에서 느껴지는지를 관찰한다.

두 손에 있는 에너지의 감각들을 이용해서 부드럽게 당신의 광대뼈, 이마, 그리고 턱 선을 부드럽게 톡톡 치는 방법을 통해서 당신의 얼굴 위로 대칭의 패턴을 그려 넣는다.

이러한 행동이 당신의 얼굴에 어떤 긴장을 만드는지를 관찰한다.

진화를 거치던 오랜 과거에 우리는 큰 집단으로 무리 지어 살던 영장류였으며, 몸을 단장하는 일은 매일 매일 경험하던 사교적 행위 중 하나였다. 수백만 년 동안 몸을 단장하는 행위는 공동체 의식과 자존감을 형성하는 데

있어 꼭 필요한 일이었다. 접촉에 의한 부드러운 감각은 부교감신경을 활성화하고 옥시토신을 방출해 우리의 몸과 마음이 유대감을 경험할 수 있게 준비시킨다.

이렇게 당신의 얼굴을 어루만질 때, 우리는 자기연민을 경험하고, 생리적 정신적 상태는 미묘하게 변한다.

이처럼 자기 자신에게 친절을 베푸는 경우가 얼마나 되는가?

이 연습을 반복하고 기분이 어떤지를 실험해보고, 실험의 결과를 이용해서 위에 제시된 견본 위에 '얼굴 치장war paint'을 해본다.

눈에 보이지 않는 얼굴 치장을 하나의 의식으로 수행하여 다음번에 직면하게 될 스트레스 상황에 스스로를 대비시켜본다.

이 훈련은 잠자기 전 마음을 안정시키는 훈련으로도 활용할 수 있다.

옴OM

힌두교의 영성에서 옴은 우주에서 영혼에 이르기까지 모든 것을 나타낸다. 그것은 우주의 소리다.

힌두교인들에게 옴의 소리는 세계를 창조한 창조주, 전 우주에 숨을 불어넣어 그 안에 있는 모든 것을 존재할 수 있게 만든, 브라흐마의 호흡을 상징한다. 옴은 존재하는 모든 것을 의미하고 동시에 그것의 덧없음을 인정한다. 날숨이 들숨에 우선한다.

이 유도 훈련에서 하강 곡선을 완성할 때 옴 소리를 낸다. 이때 당신이 할 수 있는 최대한으로 소리를 길게 내본다.

이때 소리를 세 부분으로 나누는 것이 도움이 된다. 일단 입을 벌리고, 입을 오므리며, 입을 완전히 닫는다. 그동안 '아옴' 소리를 낸다.

이 소리를 이용해서 자연스러운 저항과 진동을 발생시키고 날숨을 연장해서 쉬고 몸 전체에 전달되는 진동을 느낀다.

2011년 옴 호흡이 뇌에 미치는 영향을 조사하기 위해 기능성 자기공명영상fMRI을 활용한 연구가 수행됐다. fMRI 스캐너 안에 들어가서 '옴' 소리를 낸 참가자들의 편도체 활성화 상태가 상당히 낮았다. 그 결과는 미주신경 자극이 미치는 영향에 비견되는 것이었다. 이는 옴 호흡으로 초래된 저항과 진동이 뇌에서 투쟁 도주 반응과 연관된 부분을 비활성화하고 고도의 의식 상태를 유지시킨다는 것을 보여준다.[27]

 인류의 출현 이후 우리는 이 세계가 무엇으로 이루어져 있는지에 대해 깊이 고민해왔다. 고대인들은 이 세상에 존재하는 모든 것은 네 가지 요소, 즉, 흙, 바람, 불 그리고 물이 각기 다른 결합 방식을 통해 만들어진다고 믿었다.

오늘날 우리는 원자와 힘의 관점에서 세상을 기술한다. 우리가 물체에 어떤 이름을 붙이든, 우주에 있는 모든 것은 근본적으로 한 가지로 만들어진다. 그것은 바로 각기 다른 파장으로 진동하고 움직이는 에너지다.

호흡의 흐름에 따라
이 나선들을 따라가 본다.

자신이 원하는 곳을 그림의 출발점으로 선택한다.

누구나 그림을 그릴 수 있다. 예술가들만이
부여받은 귀한 재능이 아닌 그림 그리기는,
그것이 자연스럽게 표출되도록 놔두기만 한다면,
호흡만큼이나 자연스러운 것이고 본능적인 것이다.

- 웬디 앤 그린할Wendy Ann Greenhalgh

상태의 예술

그림 그리는 것을 배울 때, 우리는 진정으로 보는 법을 배우는 것이다. 종종 어떤 이들은 그림을 그리는 것이 어렵다고 생각하기도 하는데, 이는 그들이 자신의 눈으로 보는 것이 아닌 자신들의 마음으로 투영한 것을 그리고 있기 때문이다.

만약 당신이 초짜 예술가 앞에 실내용 화초를 두고 그것을 그리라고 말한다면, 그들은 당신에게 관상용 화초 하나를 그려줄 것이다. 그것은 화초 그림이지 당신이 그들 앞에 놓고 그려달라고 한 그 화초가 아니다. 그 화초는 줄기와 잎들을 갖고 있고, 어쩌면 꽃들도 피어 있고 화분도 있을지 모른다. 이러한 요소들은 눈앞에 있는 화초의 외적 특징들과 대략적으로 비슷할지 모르지만, 그 유사성은 거기까지가 끝이다.

1979년 『오른쪽 두뇌로 그림 그리기Drawing on the Right Side of the Brain』에서 예술가이자 작가인 베티 에드워즈Betty Edwards는 세상을 보는 두 가지 양식에 대해 기술한다. 이 두 가지 양식은 인간의 뇌 반구의 각기 다른 기능에 부합하는 것이다. 간단히 말하면, 왼쪽 뇌는 언어와 분석을, 반면 오른쪽 뇌는 시각과 감정을 관장한다. 왼쪽 뇌는 방법론적인 문제 해결에 관여한다면, 오른쪽 뇌는 직관적인 반응을 주관한다.

우측 반구가 세상을 보면 좌측 반구는 그것에 표식을 붙이고 분류한다. 결국 좌측 반구가 이야기를 단순하게 만드는 것이다.

(이러한 구분은 74쪽에서 논의한 섬엽의 특징들과 혼동해서는 안 된다)

눈으로 화초를 볼 때, 우리의 마음은 그것을 단순화한다. 마음이 화초를 과거에 본 적이 있고, 모든 화초를 자세히 분석해볼 시간은 없다. 왼쪽 뇌가 그것에 '화초'라는 표식을 붙이고 지나간다. 좀 더 상세하게 분석을 한 상황에서조차 그 화초를 구성하는 무한소로 복잡한 요소들이 '잎', '꽃', 혹은 '화분' 등으로 단순화된다.

처음 그림을 그릴 때 이러한 정신적 표식들이 우리가 눈으로 볼 수 있는 것 전부다. 이것들이 장애가 된다. 우리는 마음속에서 흘러나오는 표식들을 그리고, 세상에 투영하는 상징들을 그린다. 우리의 눈으로 직접 본 개별적인 선들, 음영, 질감 대신 덜 정제되고 단순화된 상징들의 콜라주를 통해서 화초라는 개념을 그린다. 우리는 눈앞에 보이는 형태가 아닌 우리 마음속에 있는 단어를 그리는 것이다.

이 그리기 샘플은 일반적인 인간의 경험을 축소해 놓은 것이다. 우리는 지배적이고 언어적인 생각이라는 정신상태의 눈을 통해서 세상을 경험한다. 세상을 직접 경험하는 대신 마음속으로 그것을 단순화하고 나눠서 우리의 현실 위에 투영한 가장 기본적인 상징들로만 바라본다.

에드워즈에 따르면 생활 속에서 그림 그리기를 배우는 것은 좌측에서 우측으로, 언어에서 시각으로, 다시 말해 표식 부여에서 관찰로의 정신적 전환이 필요하다. 사물에 부여한 표식들을 바라보는 대신 사물 자체를 보는 법을 배울 수 있다.

이런 의미에서 생활 속에서 그림을 그리는 것은 마음챙김 상태로 가는 지름길이다. 그것은 또한 추상적인 판단에서 직접적인 경험으로 전환하는 방법이다. 그림 그리기는 가치 있는 취미일 뿐만 아니라 우리의 인식 모드를 의지대로 바꾸는 것을 실천할 수 있게 한다.

우리는 이러한 관점의 전환을 어떻게 달성하는가? 어떻게 판단을 중지하고 관찰을 시작할 수 있을까?

이어지는 페이지에 제시된 연습은 언어적인 사고를 비활성하고 시각적인 사고를 활성화시키는 방법들을 모색한다.

그릴 수 없다고 생각한다고 하더라도 앞으로 나오는 연습들을 시도해보기를 바란다. 아마도 당신은 자신이 얼마나 정확하게 그릴 수 있는지 발견하고 놀랄지 모른다. 사물을 있는 그대로 꼼꼼하게 바라보는 과정은 우리가 즉각적인 판단을 하고 있다는 것을 인지하게 해주며, 우리의 의식이 사물을 있는 그대로 직시할 수 있게 훈련시켜 준다.

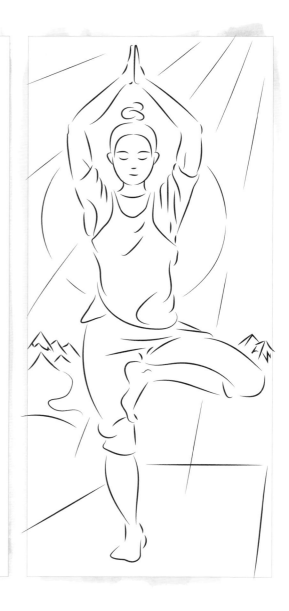

이제 오른쪽 페이지에서 시작해서 천천히 선을 따라가며 그림을 그린다. 이미지 자체는 파악되지 않지만 완성된 그림들 안에서 선과 각도, 공간이...

그리게 된다.

이것에 더 잘 집중할 수 있고 그 결과 그림이 보이는 대로 더 정확하게 묘사될 것이다.

뒤집어서 그리기

사물을 뒤집힌 상태로 그릴 때, 우리의 언어적 사고는 눈앞에 있는 그것이 무엇인지 파악하기를 포기하고, 시각적인 사고에 임무를 인계한다. 이 상태에서는 표식 붙이는 일을 중단하고 우리가 실제 본 것을 그리는 것이 쉬워진다.

우선 이 책을 180도 돌려서 이미지가 뒤집어지도록 한다.

격자 풀기

그림 하나를 격자무늬를 가진 작은 부분들로 나누고 작은 상자 하나에 집중하면 우리는 더 이상 종전과 같은 방식으로 이 그림을 바라볼 수 없다. 전체를 구성하는 사물의 개념으로 보는 것을 중단하고 있는 그대로 작은 부분을 꼼꼼하게 보기 시작한다.

한 번에 격자무늬 한 부분을 그려서 아래 빈 격자무늬 좌표에 이 이미지를 그대로 옮겨 그린다.

현재 작업 중인 상자를 마무리 지을 때까지 격자선 위로 연필을 움직일 생각은 하지 말고, 천천히 작업을 수행한다.

그림을 그릴 때 언어적 사고가 당신의 작업에 대한 가치판단을 하기 위해 불쑥 끼어들려는 경향이 있다는 것을 알아차릴 것이다. 부정적이든 긍정적이든 이것은 바보처럼 보이는 것으로부터 스스로를 방어하려는 에고의 시도이다. 그것은 두려움이다. 당신의 내적 비판을 관찰하고 생각들이 들락날락 할 수 있게 두고 그 과정을 즐겨라. 당신의 작업에 점수를 매기려는 사람은 아무도 없다.

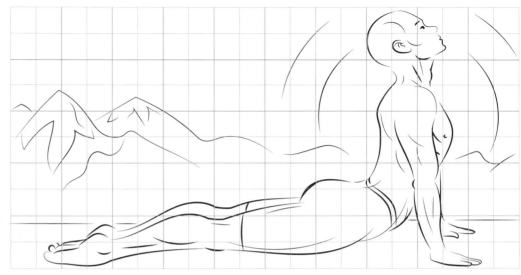

유용한 팁

이 격자무늬 그림 위에 당신 손의 윤곽을
따라 그린다.

결과물로 도출된 그림을 반대쪽 페이지에
있는 격자 위로 옮겨 그린다.

당신이 그릴 대상을 관찰할 때처럼
개인의 판단을 배제한 호기심으로
머릿속의 내용물들을 볼 수 있다면,
정신적 삶이 얼마나 달라질까?

손의 형태를 단순히 옮겨 그리지 말아라.
손 윤곽 그림을 그대로 모방해서 그리는
동안 발생한 모든 불완전한 요소들,
의도하지 않게 삐뚤빼뚤 그린 선, 끊어진
선들을 모두 그대로 옮겨야 한다.

당신이 그리는 것은 당신의 손이 아니라
이 페이지에서 당신의 손을 표현한 선들을
그리고 있다는 것을 명심해야 한다.

바라보기!

그림을 그리는 사람들은 대부분의 시간을 스케치북을 내려다보는 데 사용한다는 것을 안다. 그들은 자신들의 대상을 몇 차례 슬쩍 쳐다보고는 다시 시선을 아래 있는 종이 위로 보낸다. 이것이 문제다. 시선을 아래로 보내는 순간 당신은 기억을 그리는 것이다.

대부분의 시간을 스케치북을 쳐다보는 데 보낼 때 우리는 지금까지 우리가 그린 그림을 알 듯 말 듯 한 장식을 이용해서 의미가 통할 수 있게 만들려고 한다. 이러한 장식은 사실적이지 않고 나중에는 방해가 될 수 있다.

그림을 그릴 때 작업 시간의 80퍼센트를 대상을 쳐다보는 데 사용하는 것이 좋다. 이를 위해서 이 훈련은 작업 시간의 100퍼센트를 대상을 바라보도록 설계되어 있다. 이 훈련은 '블라인드 컨투어 드로잉blind contour drawing'으로 불린다. 비록 시작할 때 우스꽝스럽다고 느낄 수 있지만, 포기하지 말고 계속해보라. 그림을 그리는 동안 감각을 인지하는 방법과 세상을 보는 방법에 실질적인 변화가 일어날 수 있다.

가장자리가 고르지 못하고 흥미롭게 보일 수 있게 당신의 종이를 만든다.

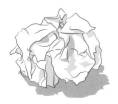

먼저 윤곽들만을 그린다.

이 책에서 페이지 한 면을 찢어낸다(아마도 책을 찢는다는 것이 썩 내키지 않을지도 모른다). 찢어낸 종이를 구겨서 당신 앞에서 **70센티미터 떨어진 테이블 위에 놓는다.**

눈으로 그 종이를 꼼꼼히 관찰하고, 빛이 종이에 닿을 때 만들어지는 질감과 형태들을 파악한다.

책상 위에 놓인 구겨진 종이를 가지고 뒤집어도 보고, 돌려도 보고, 형태를 바꿔보기도 한다. 종이의 자연스러운 패턴이 역동적이고 흥미롭게 보일 때까지 이 행동을 계속한다.

이 페이지를 내려다보지 말고, 구겨진 종이 특유의 형태를 그리기 시작한다. 눈으로 본 것을 모사해서 옮기도록 한다. 당신은 대상의 가장자리를 따라가면서 종이 위에 대상을 옮기고 있다.

결과물이 완벽에 가까울 것이라고 기대하지 말아라. 이 훈련은 과정에 관한 것이다.

구겨진 종이의 가장자리를 다 그렸으면, 계속해서 종이에서 시선을 떼지 말고 종이 안에 있는 선들의 패턴을 그리기 시작한다.

종이를 보고 있는 것이 아니라, 당신의 마음속으로 꼬깃꼬깃 뭉친 종이라고 표식을 붙인 대상의 음영과 선들의 집합을 그리고 있다는 것을 명심해야 한다.

언어적 해석에서 시각적 해석으로 사고를 전환하면, 마음이 자연스럽게 평온해지는 것을 깨닫게 될지 모른다. 내적 목소리의 음량이 낮아지는 것이 느껴질 수 있다.

부정에서 긍정으로

뒤집기 훈련은 상징을 바라보는 것을 중단하게 하고, 격자판 풀기는 전체를 보는 것을 중단하게 하며, 윤곽 그리기 훈련은 윤곽의 세부사항들을 바라보고 그림을 그리는 동안 대상에 정신을 집중하게 만든다.

대상 안이나 주변에 여백negative space을 그리는 것은 상징을 보는 것을 중단하고 대상의 가장자리를 그리게 하는 또 다른 방법이다.

좌측의 체스 기물들을 보라. 여백 속에 감춰진 요가 수련가의 모습이 보이는가? 그것을 보려면 관점을 살짝 바꿔야 할 필요가 있다. 다음 연습에서 우리는 배경이 아닌 전경으로 사용된 화초의 중첩된 요소들로 인해서 만들어진 형태들을 보게 될 것이다. 화초를 그리는 대신 그 형태들을 그리게 되면, 그것을 잎, 줄기, 등으로 표식을 하려는 좌측 뇌의 시도를 중단시키게 된다. 우리가 그리고 있는 형태들은 명칭이 없으므로 쉽게 그릴 수 있다.

이 연습을 하기 위해서는 대상으로 사용할 꽃으로 가득 찬 꽃병 혹은 화초가 필요하다.

당신 앞 테이블 위에 화초를 올려놓고 자세히 들여다보기 시작한다.

중첩된 잎들로 인해 만들어진 여백의 형태들을 본다.

한 번에 하나씩 여백의 형태들을 그린다.

한 번에 하나씩 그려야 한다는 것을 기억한다. 그림 그리기는 우리에게 참을성을 가르쳐준다. 정확성은 시간을 필요로 한다.

내부 형태들을 그리는 데 성공했다면, 화초 주변의 여백을 그릴 수 있는지도 확인한다.

화초의 형태들을 알고 있기 때문에 자유롭게 더 많은 세부적인 요소들을 덧붙일 수 있다.

그림 그리기는 집중력 향상뿐 아니라 자기비판을 인식하고 극복하는 데 있어 이상적인 훈련법이다. 머릿속에 존재하는 예술비평가의 생각들이 들어왔다 떠나게 한다.

우리는 자연스럽게 대상을 전경으로 보고 배경의 요소들은 무시한다.

대상들 사이에 존재하는 여백을 보는 법을 배워서 우리의 관점을 바꿀 수 있다.

여백을 그리게 되면 우리가 자연스럽게 투영한 표식들을 무시할 수 있다.

저 꽃은 꽃이 아닌
요소들로 이루어져 있다.

우리는 그 꽃을 모든 것이
가득 찬 것으로 기술할 수 있다.

그 꽃 안에 존재하지
않는 것은 아무것도 없다.

우리는 그 꽃 속에서 햇빛을
볼 수 있고, 비를 볼 수 있고,
구름을 볼 수 있고,
지구를 볼 수 있으며,
시간과 공간도 볼 수 있다.

전 우주가 합심한 덕에
그 꽃이 나타날 수 있었다.

그 꽃은 한 가지만 빼고
모든 것을 다 간직하고 있다.
그 한 가지는 독립된 자아,
독립된 정체성이다.

– 틱낫한

대상과 하나 되기

그림 그리기는 독특한 명상 활동이다. 몸과 마음을 이용해서 우리 주변의 세상을 해석할 때 우리는 유동적인 집중 상태에 돌입한다. 눈으로 인식한 인상을 그림의 형태로 이 지면 위에 옮기면, 의식의 대상과 자신을 더 이상 분리할 수 없다. 당신은 이제 훨씬 광범위한 프로세스 중에서 유동적인 부분에 참여하고 있다. 이 이미지는 물리적인 것에서 당신의 의식을 통과해서 흐르는 물처럼 다시 이 종이 위로 옮겨진다.

이러한 상태에 도달했을 때, 당신의 마음을 언어적 사고, 묘사, 표식 등이 방해하지 않을 때, 당신의 의식이 맑아진다. 대상에 몰입했을 때, 당신은 흠집 하나 없는 거울이 된다. 이때 그 거울 속에는 우주가 솔직하게 판단 없이 그대로 모습을 드러낸다.

잠시 동안 당신은 당신의 주목을 받는 대상이 된다.

요가에서 우리가 달성할 수 있는 최고의 의식 상태highest state는 '사마디|samadhi' 혹은 자신이 의식의 대상과 하나가 되는 것, 즉 합일을 이루는 것이다. 이 상태에서 중개자는 자아에 대한 의식을 잃어버리고 세상과의 정신적 분리를 초월하고 모든 것이 하나로 연결되는 경험을 한다. 나는 삶 속에서 자연을 그리는 것보다 더 빠르고 더 가치 있는 지름길을 알지 못한다.

공원을 가로질러 산책을 하면서 정지해 있는 대상을 선택해라. 이때 대상은 당신이 특별히 아름답다고 생각한 나무나 꽃이 된다. 그러고 나서 앉아서 관찰할 조용한 장소를 찾는다.

줄기, 잎, 꽃, 가지 등의 말로 대상을 묘사하는 데 도움을 주려는 당신의 마음을 의식한다. 당신의 마음이 이러한 요소들을 하나의 시각적 대상으로 집단화하는지에 주목한다. 이러한 단어들이 당신의 의식을 통과해 머리에서 떠나도록 한다.

이제 우리가 앞에서 연습했던 대로 당신의 집중력을 언어적인 사고에서 시각적인 사고로 옮겨갈 수 있다. 빛과 어둠의 상호작용으로 만들어진 질감들을 의식하기 시작한다. 대상의 가장자리, 그것의 형태와 그 안과 주변의 여백을 인식한다. 그런 다음 그림을 그리기 시작한다.

당신 주변에서 몇 가지 세부적인 요소들을 선택하고 그것들을 이 격자판에 그려 넣는다. 아마도 나무껍질의 특정 패턴 혹은 돌의 흥미로운 배치를 선택할 수도 있다. 세부적인 요소들만을 그림으로써 우리는 전체를 보는 것을 중단하고, 상징을 보는 것을 중단하고, 직접적인 현실을 경험한다.

 흐르는 듯한 호흡에 맞춰 이 연꽃 패턴들을 완성한다.
각각의 선은 최소 25번의 호흡(대략 5분 정도)으로 이루어져 있다.

현자들에게 주는 말

언어적 사고와 시각적 사고를 구분하고 그
사이에서 균형을 잡는 기술을 갖는 것은 중요하다.
그것은 세상을 해석하는 분석적인 방법과
직관적인 방법을 모두 갖게 되는 것을 의미한다.

우리는 직접적인 경험에 우리의 집중력을 높일
수 있는 방법을 찾는데 총력을 기울였지만,
생각은 상당히 쓸모가 있다.

말은 마음의 캔버스에 칠한 색깔과 같다. 그것들은
조직을 위한 강력한 도구다. 우리는 과거와 현재의
경험을 가지고 새로운 구상들을 만들 수 있고,
그것들을 다른 사람들과 나눌 수 있다.

당신이 듣는 한마디 한마디가 당신의 무의식에
파급효과를 미쳐서 기억들과 다른 사고적 상징들을
기억나게 한다. 현명하게 사용하면 말은 긍정적인
방식의 사고를 할 수 있게 우리를 준비시켜준다.

선을 따라갈 때 숨을 어떻게 쉬는지 주목한다.

**숨을 쉬고 그릴 때 '빠져든다'는 말이 마음에 깊이
새겨지도록 노력한다.**

말의 완벽한 힘을 경험하고 싶다면
drawbreath.com에서 '요가 니드라'를 경험해본다.

만트라mantra 혹은 주문은 긍정적인 사고를 강화하고
특별한 힘과 의미를 갖게 한다고 여겨진다. 만트라나
주문을 큰소리로 혹은 머릿속으로 조용히 반복한다.

이 명상법은 세계 여러 지역과 다양한 영적 수행에서
실천하고 있다. 기독교의 기도문조차 일종의 주문이라고
말할 수 있다. 반복된 말들은 그렇지 않을 경우 깊은 생각이
장악했을 수도 있을 정신적 공간으로 파고들어 간다.
적절한 단어의 선택은 긍정적 의미의 파급효과를 무의식
깊은 곳까지 전달하고, 동시에 우리에게 집중할 대상을
제공한다.

**아래 상자 안에 자신에게 간단한 주문을 써주고 그것을 큰
소리로 반복, 혹은 머릿속으로 조용히 반복하는 연습을 한다.**

**주문은 개인적인 목표나 확인 혹은 해상 기상 예보와 같이
무해한 것이다.**

**만약 주문을 생각해낼 수 없는 경우, 불교에서 연꽃 속의
보석이라고 해석되기도 하는 '옴마니반메훔' 주문을
연습해본다.**

머리부터 발끝까지 옷으로 감싸고 있어도 그 옷들이 유발하는 감각들을 인지하는 경우가 드물다. 하루 대부분의 시간 동안 몸 전체를 감싼 옷들이 우리의 체온을 유지시켜 주고 외부로부터 몸을 보호해주면서 부드러운 촉감도 선사한다. 그러나 우리는 강요를 받거나 혹은 뭔가 잘못됐다는 기분이 들기 전까지 옷이 제공하는 감각들을 의식하지 못한다. 이제 내가 그러한 감각들을 언급했기 때문에 당신은 좀 더 쉽게 그 감각들을 인식할 수 있을지 모른다. 당신이 숨을 쉴 때 가슴 전체에서 움직이는 셔츠의 촉감 혹은 당신의 코 위에 편안하게 걸터앉아 있는 안경의 촉감 등을 이제 인식할 수 있다. 요구를 받으면 거기에 무엇이 있는지를 굉장히 쉽게 알아차릴 수 있지만 그런 경우가 아니면 그것을 당연한 것으로 여긴다는 사실이 흥미롭다. 이것이 단지 감각 피드백에만 적용되는 것은 아니다.

감사는 당신의 건강에 이롭다.

(감사하게도)

우리가 평소 인식하지 못했던 옷의 촉감을 인식하듯이, 행운(luck)을 경험했을 때 그것에 대해 진심으로 감사해야 할 필요가 있다. 거의 모든 사람이 행운이라고 느낄 때가 있다.

행운은 절대 객관적인 것이 아니다. 그것은 사실도 아니다. 그것은 주관적이며 관점의 문제다. 당신 주변의 상황을 해석하는 하나의 방식이다.

행운은 당신이 행운이라고 느끼지 않으면 아무 소용이 없다. 행운이라고 느끼면 느낄수록 당신은 점점 더 행운아가 되는 것이다.

정신적 삶의 상당 부분은 문제 해결에 초점이 맞춰져 있다. 마음은 그렇게 설계되어 있다. 따라서 인간의 사고는 능동적으로 문제들을 찾아 나선다. 그러나 당신의 삶을 감사하게 생각하는 데 우리의 정신을 사용하지 않으면 그만큼 세상을 경험하는 방식도 변한다. 당신이 감사해야 할 몇 가지 사실들을 인식할 때 세상을 다른 눈으로 보게 될 것이다. 이뿐만 아니라 당신의 사고가 세상을 안전하고 공평한 곳, 가치 있고 의미 있는 곳이라고 해석하면 그만큼 몸은 균형 잡힌 형태로 반응하고 세상은 다르게 느껴질 것이다. 긍정적인 사고를 하는 사람들이 장수하는 것이 당연한 것이다.[28] 그들은 정말 행운아들이다.

감사를 실천하는 삶은 몸과 마음을 이롭게 한다. 그리고 그것은 우리 모두가 감사할 일이다.

당신은 자신을 행운아라고 느끼는가?

여기에 제시된 상자 안에 당신이 살면서 감사하다고 느낀 일들을 그려본다.

특별한 사람들, 의미가 있는 물건들, 당신에게 몹시 중요한 기억들을 끄적거려 본다.

얼마나 자주 시간을 내서 그런 사람들이나 그러한 사건들에 대해 감사하는가?

그림을 그릴 때 감사하는 대상들 하나하나에 대해서 깊이 생각해본다.

그러한 사람들이나 기억들을 마음속에서 떠올릴 때 당신의 기분 혹은 몸에 어떠한 변화가 있는지 관찰한다.

호흡을 멈추고 하는 생각

만약 감사할 마땅한 일들이나 사람이 떠오르지 않는다면, 지금 살아 있다는 것 숨을 쉬고 있다는 것에 감사해보라. 그다음 숨을 들이마실 수 있다는 것에 진심으로 감사해보라.

호흡은 당신이 얻기 위해 노력하는 그 무엇이 아니다. 선물을 받고 싶다고 받을 수 있는 것이 아니라, 누군가 허락해야만 받을 수 있는 것이다.

공존 interbeing

바다 표면에서 볼 수 있는 소용돌이는 바닷물과 분리된 것이 아니다. 그것은
바닷물로 이루어진 것이다. 그것은 바닷물에 의해 만들어진 일종의 패턴으로
바닷물이 끊임없이 흘러들었다 나갔다를 반복하면서 만들어진 것이다.
소용돌이를 만드는 이 바닷물은 소용돌이가 만들어지기 전부터 그 자리에
있었으며, 소용돌이가 사라지고 난 뒤에도 그 자리에 그대로 있을 것이다.

소용돌이는 추상적인 의미에서 바닷물과 다를 뿐이다. 우리가
머릿속에서 그것에 '소용돌이'라는 표식을 부여하면, 우리는
소용돌이를 '대상'으로 보고, 바닷물은 '배경'으로 보기 시작한다.

그러한 구분은 순전히 우리의 머릿속에만 존재한다.

우리의 마음은 패턴들을 개념으로 인지하고, 표식을 부여하고,
분류하는 데 익숙하다. 이것은 우리 주변의 환경과 상호작용하고,
타인과 소통하고, 창의적으로 사고하는 능력을 갖는 데 중요하다.
하지만 동시에 현실을 직접적으로 경험하는 것을 방해하기도 한다.
현실에 대한 우리의 환원주의적 개념이 방해가 된다는 의미다.

우리는 우주의 표면에 존재하는 패턴들이다. 우리는 에너지로 만들어졌고
따라서 인간은 에너지로 이루어진 패턴이다. 에너지가 우리의 몸 안으로
흘러들어왔다 흘러나간다. 에너지는 우리가 존재하기 전에도 존재했고,
우리가 사라지고 나서도 존재할 것이다. 우리는 우리 자신을 주체로 보고,
우주의 나머지를 배경으로 바라보지만, 사실 소용돌이를 바닷물에서
분리할 수 없듯이 우리도 우주에서 분리할 수 없다.

**당신이 안내된 소용돌이 점선을 따라갈 때, 산소 분자 하나가 당신 몸 안으로 흘러
들어가서 당신의 일부가 되고, 당신이라는 패턴의 일부가 되고, 당신에게 활력을
불어넣고 강하게 만들고 나서 다시 몸 밖으로 빠져나가는 모습을 상상한다.**

어떤 지점에서 산소가 시작되고 멈추고 당신의 일부가 되는가?

우주와 하나가 되는 것은 난해하거나
불가해하지 않다.

우주와 합일을 이룬다는 것은 단지
추상적이고 언어적 차원에서 우주 안에 있는
모든 것들과 다를 뿐이라는 것을 깨닫는 것을
의미할 뿐이다.

우리는 '자아', '타자'라는 착각을 마음속에
투영하고 그 단어를 사용할 때마다 그 착각을
강화한다.

우리 몸 안으로 흐르듯 들어오는 호흡에
초점을 맞춘다면 우리를 둘러싼 세상과
우리가 불가분의 관계라는 것을 알게 된다.

당신은 훨씬 큰 그림 속의 역동적이고
살아 있는 패턴 중의 하나다.

당신은 당신이 존재한다는 것을 안다.
하지만 당신은 단순히 존재 그 이상의 존재다.
당신은 실재이며, 관객이며, 창문이다.

새들은 주변의 공기를
이용해서 하늘 높이
날아오른다.

당신도 그렇게 할 수 있다.

다른 사람들의 그림

호흡 그리기에 정도가 있는 것은 아니다.
사람마다 이 책에 등장하는 지시문의 해석이
다 다르다. 당신에게 적합한 것, 다시 말해서
매 순간 당신의 호흡을 관찰하고 호흡에
당신을 연결하는 데 도움을 주는 것이
무엇인지를 아는 것이 완벽해 보이는 그림
혹은 정확해 보이는 그림을 그리는 것보다
더 중요하다.

『호흡 그리기』에 등장하는 모든 훈련은 최종
결과물보다는 과정에 초점이 맞춰져 있다.

**당신이 얼마나 자유로운 형식으로 그림을 그려도
되는지, 사람마다 최종 결과물이 얼마나 다를
수 있는지 보여주고자 우측에 다른 이들이 그린
그림을 실어놓았다.**

**이 책에서 제공하는 연습들이
가치가 있다고 생각했는가?**

호흡 그리기 커뮤니티에
당신의 작품을 공유하고
다른 사람들에게 영감을 주기 바란다.

#DrawBreathBook

『호흡 그리기』의 자유-호흡 연습들은
언제 어디에서나 할 수 있다는 것을
기억하기를 바란다.
당신에게는 더 이상 이 책의 안내가
필요치는 않다. 그냥 연필 한 자루와 종이
몇 장 그리고 당신의 호흡만 있으면 된다.

이 간단하고 비공식적인 명상법들은
당신의 몸과 마음을 편하게
그리고 신중하게 연결시켜 줄 수 있는
위대한 방법이다.

어떤 사람들은 이 책의 한 가지 형태에
온전히 마음을 빼앗길 수 있다.
그것이 나선일 수도 있고 무한대의
상징일 수도 있다. 그러한 형태가 그들에게
잘 맞는 하나의 작은 명상이 될 수 있다.
이 상징은 메모지나 가스 청구서에 등장한다.
그것은 물리적 세계에서 행해지는 경험의
세계에서 일어나는 사건의 기록이다.

당신이 마음을 빼앗긴 형태는 무엇인가?

당신은 어떤 동물이 '호흡 그리기에 등장'하는
것을 보고 싶은가? 당신의 수호자는 무엇인가?
이 책의 해시태그를 이용해서
삽화로 사용할 동물을 제안해주기 바란다.

더 읽어 보기

The Breathing Book
Donna Farhi

Drawing on the Right Side of
the Brain
Betty Edwards

The Power of Now
Eckhart Tolle
(국내 출간 제목 『지금 이 순간을
살아라』)

The Healing Power of the
Breath
Richard P. Brown and Patricia L.
Gerbarg

Just Breathe
Dan Brule

The Heart of Yoga
T. K. V. Desikachar

Mindfulness
Prof Mark Williams & Dr Danny
Penman
(국내 출간 제목 『8주, 나를 비우는
시간』)

Mindfulness for Health
Vidyamala Burch & Dr Danny Penman

Mindfulness for Creativity
Dr Danny Penman

The Open-Focus Brain
Dr Les Fehmi and Jim Robbins
(국내 출간 제목 『오픈포커스 브레인』)

Focus
Daniel Goleman
(국내 출간 제목 『포커스』)

Asana Pranayama Mudra
Bandha
Swami Satyananda Saraswati

The Art of Creative Thinking
Rod Judkins
(국내 출간 제목 『대체 불가능한 존재가
돼라』)

Full Catastrophe Living
Jon Kabat-Zinn
(국내 출간 제목 『마음챙김 명상과
자기치유』)

Mindfulness & the Art of
Drawing
Wendy Ann Greenhalgh

Authentic Happiness
Martin Seligman
(국내 출간 제목 『마틴 셀리그만의
긍정심리학』)

Thinking, Fast and Slow
Daniel Kahneman
(국내 출간 제목 『생각에 관한 생각』)

The Way of Zen
Alan Watts

Waking Up
Sam Harris

각주

1 Shannahoff-Khalsa, David S., Michael R. Boyle, and Marcia E. Buebel. "The effects of unilateral forced nostril breathing on cognition." International Journal of Neuroscience 57.3 -4 (1991): 239 -249.

2 Based on an approximation of 32 ml of CO_2 excretion per exhalation.

3 Howland, Robert H. "Vagus nerve stimulation." Current Behavioral Neuroscience Reports 1.2 (2014): 64 -73.

4 Porges, Stephen W. "Vagal tone: a physiologic marker of stress vulnerability." Pediatrics 90.3 (1992): 498 -504.

5 Koopman, Frieda A., et al. "Vagus nerve stimulation inhibits cytokine production and attenuates disease severity in rheumatoid arthritis." Proceedings of the National Academy of Sciences 113.29 (2016): 8284 -8289.

6 Brown, Richard, and Patricia Gerberg. The Healing Power of the Breath: Simple techniques to reduce stress and anxiety, enhance concentration, and balance your emotions. Shambhala Publications, 2012.

7 Streeter, Chris C., et al. "Treatment of major depressive disorder with Iyengar yoga and coherent breathing: a randomized controlled dosing study." The Journal of Alternative and Complementary Medicine 23.3 (2017): 201 -207.

8 Julien, Claude. "The enigma of Mayer waves: facts and models." Cardiovascular Research 70.1 (2006): 12 -21.

9 Tawakol, Ahmed, et al. "Relation between resting amygdalar activity and cardiovascular events: a longitudinal and cohort study." The Lancet 389.10071 (2017): 834 -845.

10 von Zglinicki, Thomas. "Oxidative stress shortens telomeres." Trends in Biochemical Sciences 27.7 (2002): 339 -344.

11 Tolahunase, Madhuri, Rajesh Sagar and Rima Dada. "Impact of yoga and meditation on cellular aging in apparently healthy individuals: a prospective, open-label single-arm exploratory study." Oxidative Medicine and Cellular Longevity 2017 (2017).

12 Calabrese, Pascale, et al. "Cardiorespiratory interactions during resistive load breathing." American Journal of Physiology-Regulatory, Integrative and Comparative Physiology 279.6 (2000): R2208 -R2213.

13 Twal, Waleed O., Amy E. Wahlquist, and Sundaravadivel Balasubramanian. "Yogic breathing when compared to attention control reduces the levels of pro-inflammatory biomarkers in saliva: a pilot randomized controlled trial." BMC Complementary and Alternative Medicine 16.1 (2016): 294.

14 Schulz, André, and Claus Vögele. "Interoception and stress." Frontiers in Psychology 6 (2015): 993.

15 Craig, Arthur D. "How do you feel? Interoception: the sense of the physiological condition of the body." Nature Reviews Neuroscience 3.8 (2002): 655.

16, 17 Craig, Bud. "How do you feel? Lecture by Bud Craig." Vimeo.com, Medicinska fakulteten vid LiU, 2010. https://vimeo.com/8170544.

18 Killingsworth, Matthew A., and Daniel T. Gilbert. "A wandering mind is an unhappy mind." Science 330.6006 (2010): 932 -932.

19 Raghunathan, Raj. "How negative is your 'mental chatter'?" Psychology Today (2013).

20 Lazar, Sara W., et al. "Meditation experience is associated with increased cortical thickness." Neuroreport 16.17 (2005): 1893.

21 Based on the idea that the fovea covers 5% of the retina. Even though peripheral vision accounts for over 90% of visual field only 50% of retinal sensitivity is peripheral (due to density of cones in fovea).

22 Hummel, Friedhelm, and Christian Gerloff. "Larger interregional synchrony is associated with greater behavioral success in a complex sensory integration task in humans." Cerebral Cortex 15.5 (2004): 670 -678.

23 Provine, Robert R., and Kenneth R. Fischer. "Laughing, smiling, and talking: Relation to sleeping and social context in humans." Ethology 83.4 (1989): 295 -305.

24 Andrade, Jackie. "What does doodling do?" Applied Cognitive Psychology: The Official Journal of the Society for Applied Research in Memory and Cognition 24.1 (2010): 100 -106.

25 Gupta, Sharat. "Doodling: The artistry of the roving metaphysical mind." Journal of Mental Health and Human Behaviour 21.1 (2016): 16.

26 Kok, Bethany E., et al. "How positive emotions build physical health: perceived positive social connections account for the upward spiral between positive emotions and vagal tone." Psychological Science 24.7 (2013): 1123 -1132.

27 Kalyani, Bangalore G., et al. "Neurohemodynamic correlates of 'OM' chanting: A pilot functional magnetic resonance imaging study." International Journal of Yoga 4.1 (2011): 3.

28 Kim, Eric S., et al. "Optimism and cause-specific mortality: a prospective cohort study." American Journal of Epidemiology 185.1 (2017): 21 -29.

글쓴이

톰 그레인저는 영국 출신으로 작가, 디자이너, 삽화가로 활동 중이다.
세계에서 가장 영향력 있는 혁신적인 건강보건 관련 기업들에 크리에이티브
컨설팅을 제공하는 프리랜서로 일하고 있다. 영국 국민의료보험National Health
Service과 영국의 주요 마음챙김 강사 교육기관인 브레스웍스Breathworks의 수많은
프로젝트를 함께 해왔다. 톰은 열정적인 명상가이며 철학, 예술, 요가와 관련된
모든 일을 사랑한다.

저자의 다른 작품

톰 그레인저는 톰 데보날드라는 필명으로 유머러스하고 쌍방향적 유형의
자기계발서도 여러 권 출간했다. 상을 수상한 그의 작품들 중에는 독자가 '냉정한
비판의 자세'를 기를 수 있도록 책 전체를 검은색으로 색칠할 수 있게 고안된
색칠 공부책 『The Colouring Book for Goths: The World's most depressing
book』, 불화를 극복할 수 있게 하는 유익하고 무겁지 않은 안내서인 『The Breakup
Journal: Break up without the breakdown』, 그리고 마지막으로 창의력을 기르고
사랑하는 사람에게 세상에 하나밖에 없는 선물을 하고 싶은 독자에게 안성맞춤인
워크북 『The Love Scrapbook』이 포함되어 있다.

이외 더 활용할만한 자료

당신이 이 책을 재미있게 읽고 책에 소개된 훈련들이 편안하고 보람이 있다고
생각했다면, (매번 새로운 책을 사지 않고) 정기적이고 비공식적인 명상으로서 그
기술들을 활용하기를 원할 것이라고 생각한다. 그래서 나는 독자들을 위해서
집에서 무료로 프린트해서 활용할 수 있는 기본적인 패턴들을 제작해서 제공하고
있다. 호흡 훈련용으로 그림 패턴들을 더 원할 경우, DrawBreath.com을 방문하기
바란다. 그곳에서 책에 소개되지 않은 새로운 오디오 가이드 명상을 무료로
다운로드 받아서 활용할 수 있다. 이 책에 소개된 주제들에 관심이 생긴 독자들에게
알맞은 자료들을 제공할 것이다. 향후 개최될 워크숍, 담화, Draw Breath에 새롭게
추가되는 정보들을 계속해서 업데이트하기를 원하고, 전 세계 호흡 요법의 혁신적
발견이나 최신 기법에 관한 소식을 받아보기를 원한다면, 연락받을 자신의 이메일
주소를 웹사이트에 제출하기를 바란다.

옮긴이

한미선 서울여자대학교 문헌정보학과
졸업 후 이화여자대학교 통역번역대학원
박사학위 취득하였다. 현재 번역에이전시
엔터스코리아에서 출판 기획 및 전문
번역가로 활동하고 있다.
역서로는 『하룻밤에 읽는 심리학 : 우리가
알아야 할 심리학의 모든 것』, 『비전 주도형
리더십(출간 예정)』 등이 있다.

만일 당신이 Draw Breath를 후원하고
싶다면, 이 판다 만다라처럼 재미있고
펑키한 아트 프린트의 구매를
고려해보기 바란다. 당신에게 어울리는
프린트가 있는지 둘러보고 싶다면
Drawbreath.com을 방문해서 '숍'을
클릭해보기 바란다.

감사 인사

먼저 이 힘든 프로젝트를 진행하는 동안 흔들림 없는 지지를 보내준 나의 가족들에게 감사의 말을 전한다. 요가와 심리학과 관련해 백과사전에 견주어도 손색없는 폭넓은 지식의 소유자이신 어머니에게 감사하다는 말씀을 전한다. 당신의 도움과 그림에 관한 한 잔인할 정도로 솔직한 조언이 없었더라면 『호흡 그리기』를 완성할 수 없었을 것이다. 직업 윤리 및 강인함으로 매일 매일 영감을 주시고, 당신 프린터가 끊임없이 문서를 뱉어내는데도 싫은 소리 안 하시고 인내해주신 아버지에게도 고맙다는 말을 전하고 싶다(그리고 무수히 많은 전자음악을 제안해주신 것도 진심으로 감사한다). 내가 확신이 없어서 흔들릴 때도 굳은 믿음으로 지지를 보내준 맥스, 진심으로 고맙다. 모두에게 사랑한다는 말을 하고 싶고, 나는 당신들이 나의 가족이라는 것이 더없는 행운이라고 생각한다(그러므로 찬사를 얻기 위해 더이상 노력하지 않아도 된다는 말을 꼭 해주고 싶다).

이 힘든 여정의 많은 부분을 함께 해준 론에게도 고맙다는 말을 전하고 싶다. 책이 출판되기 전까지 수년에 걸쳐 『호흡 그리기』가 다양한 모습으로 진화할 수 있도록 열정적으로 지지하고 격려해준 데 대해 감사의 말을 전한다.

이 책의 첫 장부터 마지막장까지 아름다운 수채화 느낌이 날 수 있게 도움을 준 조지아나와 샤프론에게도 고마움을 표한다. 당신들 둘의 협업과 천부적인 예술적 감각과 창의적 아이디어가 없었다면 결과물로서의 이 책은 현재 모습의 절반도 따라가지 못했을 것이다.

이 책이 출판되어 나올 수 있게 도움을 준 서머데일의 모든 관계자에게 감사의 말을 전한다. 특히 책에 대한 구상을 이야기했을 때 믿음을 보여준 클레어와 그러한 생각에 살을 붙여 실제 책이 되어 나올 수 있게 전문성과 인내심을 보여준 데비와 루시에게 특별한 감사의 뜻을 전하고 싶다.

해리스 부부를 포함해서 책을 집필하는 과정에서 나를 믿고 실험에 참여해준 참가자들과 교정에 도움을 준 분들에게도 감사의 인사를 드린다. 지난 15년간 늦은 밤 야외에서 자유롭게 의견을 교환하고 변증법적 토의를 나와 함께 해준 닐에게도 감사의 마음을 전한다. 이 모든 시간이 밑거름이 되어 이 책이 세상에 나올 수 있었다.

아나 블랙의 영감을 주고 유익한 마음챙기기 그림그리기 워크숍은 이 책을 세상에 내놓는 것이 좋은 생각이라는 것과 그렇게 생각하는 내가 미친 게 아니라는 것에 대한 확인, 내가 필요로 했던, 그 확인을 주었다.

『호흡 그리기』에 어떻게 하면 좀 더 사려 깊고 열정적인 요소를 가미할 수 있는지와 관련해서 현명한 조언과 정보를 제공해준 비드야말라 버치와 브래스웍스 팀에게도 고마움을 전한다.

최종 편집 과정에서 소중한 조언과 격려를 아끼지 않았던 마크 윌리엄스 교수님과 대니 펜만 교수님에게도 감사의 말씀을 올린다.

통찰력 있는 최종 편집 과정에서 자신의 (그리고 리처드 브라운의) 수년간에 걸친 연구를 나에게 공유해준 패트리샤 게르바르크에게 무한한 감사의 뜻을 전한다.

이 프로젝트에 보여준 가공되지 않은 열정, 말, 그리고 영감을 주는 작품들을 제공해 준 댄 브룰레에게도 감사의 마음을 전하고 싶다.

유익한 8주짜리 MBSR 과정을 제공해준 마인드풀 아웃룩Mindful Outlook의 잰과 조에게 감사의 마음을 전하고 싶다.

기공 마스터가 된 호흡 그리기 강사인 아가타에게도 감사의 말을 전한다. 아주 적절한 시기에 당신의 수업을 듣게 되어 정말 다행이라고 생각한다. 그리고 수년 전 여름 알렉산더 공원, 웰리 레인지에서 무료 야외 태극권 수업을 받게 해준 미스터리 맨에게도 고마움을 표하고 싶다.

킹스맥King's Macc의 교직원 히돈, 프랭크 워커, 길 테일러에게도 감사의 말씀을 드린다. 선생님들은 제게 창의적 장난기가 삶의 방식이라는 사실을 가르쳐주셨다.

또 다른 스승님들이신 데이비스, 베일리, 맥도날드, 그리고 노팅엄 대학의 철학과 교수진(특히 그레그 메이슨)에게 진심 어린 감사의 말씀 올린다. 당신들은 제 마음속에서 철학과 재치 있는 즉답의 개념이 통합을 이룰 수 있게 도움을 주신 고마운 분들이라는 것을 이 기회를 빌려 꼭 말씀드리고 싶다.

더 래프트에서 내가 휴식할 수 있는 시간을 허락해 준 울프에게 고마움을 전한다. 그리고 내게 창의적인 매듭 공예를 가르쳐준 리, 리차드, 그리고 케빈에게도 감사의 마음을 보낸다. 런 크리에이티브Run Creative를 나 스스로 이끌어 갈 수 있는 자유를 허락해준 리차드, 클레어, 멜리사, 그리고 시몬에게 감사의 뜻을 전한다(더불어 당신들이 없는 사무실에 들어가서 이 책의 원고를 프린트한 것에 대해서는 미안하다고 말하고 싶다). 친절한 선물을 내게 건네준 DMB에게 감사의 말을 하고 싶다. 그 선물 덕분에 이 책의 삽화들을 구성하는데 많은 도움이 됐다. 우리는 늘 이비사에서의 추억을 간직하면서 살 것이다.

열정적이고 똑똑한 수천 명의 레딧Reddit 사용자들에게도 심심한 감사의 마음을 전하고 싶다. "r/art, r/meditation and r/Buddhism" 토론방 사용자들 덕분에 지난 몇 년간 내 연구를 진행하는데 많은 도움을 받았다. 진심으로 감사한다.

마지막으로 요가, 기공, 마음챙김, 명상, 철학, 그리고 미술의 세계로의 모험을 하는 과정에서 내가 만났던 세계 각국에서 온 페스티벌 참가자들, 가족, 친구들, 그리고 열정가들에게 진심 어린 감사의 말을 전하고 싶다. 이토록 흥분되는 즐거움을 선사해준 모든 이들에게 감사한다.

현재는
언제나
시작점이다.
결코
끝이
아니다.

draw breath

호흡 그리기

2021년 12월 20일 초판 1쇄 발행

지은이 톰 그레인저(Rick Hanson) · 옮긴이 한미선
발행인 박상근(至弘) · 편집인 류지호 · 상무이사 양동민 · 편집이사 김선경
책임편집 이상근 · 편집 김재호, 양민호, 김소영, 권순범, 최호승 · 디자인 쿠담디자인
제작 김명환 · 마케팅 김대현, 정승채, 이선호 · 관리 윤정안
펴낸 곳 불광출판사 (03150) 서울시 종로구 우정국로 45-13, 3층
　　　　대표전화 02) 420-3200　편집부 02) 420-3300　팩시밀리 02) 420-3400
　　　　출판등록 제300-2009-130호(1979. 10. 10.)

ISBN 978-89-7479-959-5 (03650)
값 19,800원